コミュニティデザイン

山崎亮

커뮤니티 디자인
コミュニティデザイン

2012년 11월 12일 초판 발행 · 2024년 12월 20일 5쇄 발행 · **지은이** 야마자키 료 · **옮긴이** 민경욱
펴낸이 안미르, 안마노, 오진경 · **기획·진행·아트디렉션** 문지숙 · **편집** 강지은 · **디자인** 안마노
표지·본문 손글씨 박활민 · **마케팅** 김채린 · **매니저** 박미영 · **제작** 세걸음 · **글꼴** SM3신신명조, SM세명조,
SM3중명조, Adobe Garamond Pro, Heisei Mincho Std

안그라픽스
주소 10881 경기도 파주시 회동길 125-15 · **전화** 031.955.7755 · **팩스** 031.955.7744
이메일 agbook@ag.co.kr · **웹사이트** www.agbook.co.kr · **등록번호** 제2-236 (1975.7.7.)

COMMUNITY DESIGN - HITO GA TSUNAGARU SHIKUMI WO TSUKURU
© 2011 Yamazaki Ryo
Korean Translation Copyright © 2012 Ahn Graphics Ltd.

All rights reserved. First published in Japan by Gakugei Shuppansha, Kyoto.
This Korean edition published by arrangement with Gakugei Shuppansha, Kyoto
in care of Tuttle-Mori Agency, Inc., Tokyo through BC Agency, Seoul.

ISBN 978.89.7059.653.2 (03600)

커뮤니티 디자인

야마자키 료 지음

민경욱 옮김

안그라픽스

우리의 일은
지역 주민들의 이야기를
듣는 것에서 출발한다

무언가를 만들겠다는
생각을 멈추자
사람이 보였다

旨い

煮タコあります。

100만 명이
딱 한 번 찾는 섬이 아니라
1만 명이
백 번 오고 싶은 섬

마을에 없어서는
안 될 백화점

1명이 할 수 있는 일
10명이 할 수 있는 일
100명이 할 수 있는 일
1,000명이 할 수 있는 일

과제를 발견하면
곧바로 기획서를 쓸 것
필요하다면
몇 번이라도 고쳐 쓸 것

디자인은
우리 사회의 과제를
해결하기 위한
도구이다

상황은 아직
호전될 수 있다

만드는 디자인에서 살리는 디자인으로

어느 저소득층을 위한 임대 아파트에서 100일 동안 6명이 자살한 사건이 일어났다. 2012년 한국 사회의 모습이다. 20대에서 80대까지 그 연령대를 불문하고 전 세대에 걸쳐서 일어난 일이다. 이들의 사연은 저마다 다르지만 가난, 질병, 고립이라는 공통된 키워드가 그 안에 있었다. 생활을 유지할 돈이 없거나 건강하지 못하여 사회 활동이 어려운 이, 사회에서 고립된 채 살아가는 이들이 더 이상 자신의 삶에서 의미를 찾지 못하고 스스로 목숨을 끊은 것이다.

이는 신자유주의 시대를 살아가는 우리 삶의 질을 말해 준다. 고용 없는 저성장의 그늘 아래에서 불안한 시간이 지속될수록 가족은 붕괴되어 뿔뿔이 흩어지고, 빚으로 살아가는 중산층은 증가한다. 자본이 삶의 영역을 송두리째 잠식하면서 모든 것은 경쟁이 되었다. 불안한 고용과 노동 시장에 내몰린 청년들은 '스펙' 경쟁에 매달리면서 친구를 사귈 시간도 연애를 할 시간도 잃었다. 타인을 친구로도 동료로도 보지 못하고 경쟁 상대로만 인식하며, 계산적인 관계를 맺는 것에 어떤 불편함도 느끼지 못한다.

경쟁에서 뒤처진 청년들은 스스로를 무기력한 '루저'라고 칭한다. 운이 좋게 달리는 열차에 올랐던 사람들도 결국에는 속도를 이기지 못하고 튕겨져 나오거나 스스로 뛰어내려 만신창이가 된다. 경제 논리가 곧 삶의 논리가 되면서 사람들은 자신이 원하는 삶이 무엇인지 더 이상 생각할 겨를이 없어보인다. 지난 2010년 일본의 한 방송사는 아무런 연고 없이 홀로 죽어가는 인구가 3만 2,000명에 치달은 일본의 상황을 무연사회無緣社會라 일컬으며 그에 관한 방송

을 내보냈다. 먹고 살기 위해 일자리를 찾는 가족이 해체되면서 철저히 혼자가 되고, 개별화된 사회 시스템 속에서 외로운 죽음을 맞이하는 개인이 급증하고 있다는 충격적인 뉴스였다.

일본의 급속한 도시화와 개인화라는 시대적 변화 속에서 이 책의 지은이 야마자키 료는 선택을 한다. 랜드스케이프 건축가라는 하드웨어를 만드는 일의 한계를 직감하고, 시대가 요구하는 디자인의 역할이 또 다른 무언가를 만드는 것이 아니라는 사실을 일찍이 깨닫는다. 보이지 않는, 죽어 가고 사라져 가는 것을 살려 내는 일에 뜻을 담아 studio-L을 설립한다. L이 life, 삶을 의미한다는 점에서 그가 생각하는 디자인의 근간을 잘 이해할 수 있다.

야마자키 료는 자신이 참여한 프로젝트를 통해 '만들지 않는다' '혼자 디자인하지 않는다' '만드는 방식을 만든다' 등 커뮤니티 디자인 방법론을 발견해나간다. 야마자키 료의 『커뮤니티 디자인』은 현장에서 변화를 인지하고 디자인의 새로운 시대적 역할을 통찰한 디자인을 다루고 있다. 이 책은 사람과 사람 사이의 끊어진 관계를 다시 연결하고 회복시키는 커뮤니티 디자인이 어떻게 전개되는지 자신의 경험적 사례를 통해 들려주는 책이다. 실천적 깨달음과 자발적 참여를 살려 죽어가는 생활 공간을 다시 생기로 움직이게 하는 디자인을 강조하고, 커뮤니티의 힘으로 사회 문제를 해결할 수 있는 자신의 경험을 회고한다.

야마자키 료는 자본으로 피폐해진 삶의 가치를 바로 세우고, 내가 안고 있는 모든 문제를 혼자 책임지는 방식이 아니라 이웃과 의

지하며 함께 풀어 나가는 삶의 태도를 디자인하고 있는 것이다. 커뮤니티 디자인은 전국적으로 마을 만들기가 한창인 한국 사회에 절실하게 필요한 시대 정신과 닮았다. 이 책은 기존 디자인에 문제의식을 가지고 있는 디자이너나 공동체를 만들고 싶은 사람들에게 변화를 만드는 방법을 알 수 있게 도와 줄 것이다. 나 역시 저자와 비슷한 문제의식을 품고 그래픽 디자이너에서 삶 디자인 활동가로 스스로 변신한 전력이 있는지라 저자가 깨닫고 경험한 이야기를 읽는 내내 공감과 영감을 얻을 수 있었다.

디자인이 무기력하고 무감각해진 위험한 사회에, 이 책이 사람과 자연의 가치를 다시 회복하고 새로운 삶의 상상력을 불어넣어 줄 수 있기를 기대해본다.

박활민. 삶 디자인 활동가
2012

한국어판에 부처

일본에서 커뮤니티 디자인이 시작된 배경에는 도시화와 인구 감소라는 두 가지 사정이 있다.

먼저 도시화에 대한 이야기. 지금으로부터 70여 년 전부터 도시로 사람들이 모이기 시작했다. 가까운 이웃의 시선을 감당해야 하는 산간 지방이나 낙도 지역을 떠나, 옆에 누가 사는지 알 필요도 없는 도시 생활의 편안함에 사람들은 감동했을 것이다. 시골 마을은 모든 주민이 서로 잘 알고 있기 때문에 무언가 새로운 일이 생기면 곧바로 소문이 퍼진다. 반면 도시에는 아는 사람이 거의 없다. 무슨 일을 해도 소문이 나지 않는다. 도시로 이주해 온 새로운 주민들은 자유롭다는 사실에 기뻐했을 것이다. 그러나 70년이 지난 지금, 사람 사이의 교류가 끊어지면서 생기는 문제가 수도 없이 발생하고 있다. 아무에게도 자신의 마음을 터놓을 수 없다는 외로움에 스스로 죽음을 선택하는 사람들. 도와주는 사람 없이 고독사孤獨死로 세상을 떠나는 사람들. 도시만의 이야기가 아니다. 도시화는 확연히 산간 지방이나 외딴섬까지 침투했다. 어디를 가든 자동차를 이용하기 때문에 마을을 걷다가 누군가와 만날 일은 거의 없다. 인사를 나눌 일도 없다. 자치회에 가입하는 사람은 줄고, 어린이회는 해산한다. 일본은 지금 전국적으로 급속히 교류가 사라지고 있다.

다음은 인구 감소에 대한 이야기. 2005년부터 일본 총인구가 감소하기 시작했다. 인구가 늘어나던 시대처럼 주택 설계가 필요하지 않다. 도로를 만들거나 공공시설을 디자인하는 일도 마찬가지다. 새로운 제품을 디자인하여 내놓아도 잘 팔리지 않는다. 무언가

를 디자인하는 일 자체가 서서히 줄어들고 있다.

도시화와 인구 감소를 이유로 사람 사이의 교류는 물론 디자인 일 또한 줄어든다. 그렇다면 인간관계의 교류를 디자인해야 하는 것은 아닐까. 그래, 사람을 잇는 방식을 디자인하는 일을 시작해 보자. 이리하여 나는 새로운 설계 사무소를 만들었다. 바로 커뮤니티 디자인을 전문으로 하는 studio-L이라는 이름의 사무소이다. 이 책에는 어떤 경위로 사무소를 만들었는지 그리고 지금까지 어떤 일을 해왔는지도 함께 쓰여 있다.

한국도 도시화 문제가 진행되고 있다고 들었다. 인구도 2030년 전후로 감소할 것이라고 했다. 틀림없이 사람들의 교류가 줄어들고 무엇인가를 디자인하는 일도 줄어들 것이다. 지금도 한국의 산간이나 낙도 지역에서는 인구가 빠져나가고 있을 것이고 도시에 모인 사람들은 서로 교류하지 않을 것이다. 이런 경향은 앞으로 점점 더 심각해진다. 바로 이러한 시기에 내 작은 책이 번역되어 한국에 소개된다니 무척 기쁘다. 한국 각지에도 '사람을 잇는 디자인'이 전개되기를, 그래서 인구 감소 문제를 걱정하고 있는 같은 아시아 국가의 사람으로서 언젠가 커뮤니티 디자인의 사례를 서로에게 소개하는 날이 오기를 기원한다.

야마자키 료 山崎亮
2012

'만들지 않는' 디자인

'사람을 보는' 디자인

'사람과 사람을 잇는' 커뮤니티 디자인

'더 괜찮은' 가능성의 디자인

'스스로' 가치를 찾는 디자인

'함께' 과제를 해결하는 디자인

들어가는 말

누군가에게는 '커뮤니티 디자인'이 낯선 용어일지도 모르겠다. 새로운 단어를 만들어냈다고 생각할 수도 있겠다. 하지만 커뮤니티 디자인은 이미 1960년 무렵부터 사용된 용어이다. 다만 그 의미가 지금과 조금 달랐다.

50년 전 일본에서 쓰이기 시작할 당시, 커뮤니티 디자인은 주로 뉴타운 건설 과정에서 자주 등장했다. 뉴타운에는 아무런 연고도 없는 사람들이 전국에서 모여들기 마련이다. 이런 사람들이 마을을 이루고 살면서 양질의 교류를 만들어내기 위해 주택 배치를 어떻게 해야 할지, 함께 사용하는 광장이나 집회장은 어떻게 만들면 좋을지 등을 생각하는 것이 예전의 커뮤니티 디자인이었다. 당시에는 '커뮤니티 광장'이나 '커뮤니티 센터'라는 말을 자주 사용했다. 모두가 공동으로 사용할 수 있는 장소만 있으면 사람들의 교류가 자연스럽게 이루어진다는 발상이었다. 이렇듯 그때의 커뮤니티 디자인은 주택지 계획을 의미했다. 일정한 지구를 설정하고 그 물리적인 공간을 디자인하는 것에 국한되어 있었다.

지금 이 책에서 다루는 커뮤니티 디자인은 주택의 배치 계획에 대한 것이 아니다. 50년 동안 일본에 수많은 주택지구가 조성되었다. 계획된 주택지도 있었고 그렇지 않은 곳도 있었다. 과거부터 이어진 중심 시가지에도, 산간이나 낙도落島 마을에도 주택지구가 있다. 이 모든 곳에서 주민 간의 질 높은 교류가 사라지고 있다. 100만 명 이상 추정되는 우울증 환자, 연간 3만 명의 자살자, 3만 명의 고독사 발생. 지역 활동에 어떻게 참여해야 할지 모르는 정년퇴직자가

급증하고, 젊은이들은 집과 직장, 집과 학교를 벗어나면 가상 네트워크를 통해서만 관계를 맺는다. 그 대다수는 한 번도 만난 적 없는 사람들과의 관계이다. 일본은 최근 50년간 '무연고 사회화'가 빠르게 진행되고 있다. 이것은 더 이상 주택 배치 계획으로 해결할 수 있는 문제가 아니다. 주택과 공원의 물리적 디자인을 쇄신한다고 해결될 무게가 아닌 것이다. 내 관심이 건축이나 랜드스케이프 디자인에서 커뮤니티 즉 사람을 잇는 디자인으로 바뀐 이유는 이러한 문제의식이 있었기 때문이다.

물론 어느 날 갑자기 이런 문제에 눈을 뜬 것은 아니다. 건축과 랜드스케이프 디자인을 해오면서 '그것만으로는 해결할 수 없는 뭔가'가 조금씩 보였고 내 안에서 무시할 수 없는 크기로 자라났다. 그 결과 나는 설계 사무소를 그만두고 독립하여 일하게 되었다. 그래서 나와 비슷한 것을 느끼고 있는 디자이너가 이 책을 읽었으면 한다. 건축과 공원을 설계하는 것만으로는 해결할 수 없는 과제, 하지만 반드시 해결해야 하는 과제를 발견한 사람. '디자인으로 할 수 있는 일이 잘 팔리는 상품을 만드는 것 말고도 있지 않을까?' 하는 생각을 외면할 수 없게 된 사람.

이 책을 읽어주었으면 하는 사람이 디자이너만은 아니다. 행정이나 전문가의 노력만으로는 우리 사회가 안고 있는 과제를 해결하기에 한계가 있다고 느끼고 있거나 내가 사는 마을에 공헌하고 싶지만 무엇부터 시작해야 좋을지 모르겠다는 사람. 이런 사람들이 이 책을 읽으면서 사람과 사람 사이의 관계 맺기 방식을 만드는 일

에 매력을 느끼게 하고 싶다.

도시 계획이나 마을 만들기 전문가 사이에서는 커뮤니티 디자인이라는 용어가 50년 전의 뉘앙스로 읽힐지도 모르겠다. 커뮤니티 디자인을 영어로 '커뮤니티 디벨롭먼트community development'나 '커뮤니티 임파워먼트community empowerment'라고 한다. 확실히 의미 면에서는 정확하지만 말을 더듬기 딱 좋은 명칭이다. '커뮤니티 디자인'이 오히려 깔끔할 뿐더러 뜻도 통한다. 중요한 것은 기존의 커뮤니티 디자인이 지닌 인상을 쇄신할 만큼 실효성이 큰 프로젝트를 계속 만들어 내서 말의 의미를 스스로 키워 나가야 한다는 것이다.

랜드스케이프 디자인, 커뮤니티 디자인, 소셜 디자인, 이 책에 등장하는 디자인 개념들은 포괄 범위가 넓다. 그 특성상 혼자만의 힘으로 디자인할 수 있는 규모와 성질이 아니다. 요컨대 랜드스케이프, 즉 풍경은 누구 한 사람의 손으로 디자인할 수 있는 것이 아니다. 커뮤니티도 그렇다. 하물며 사회는 더 말할 것도 없다.

그렇기 때문에 이 책에도 다양한 사람이 등장한다. 인명이나 주석이 많은 까닭은 필자의 글 솜씨가 부족한 이유가 가장 크겠으나 한편으로는 그것이 커뮤니티 디자인의 특징이라는 점을 이해해 주었으면 한다.

그럼 서두는 이쯤에서 줄이고 곧바로 본문으로 넘어가자.

프로젝트 맵

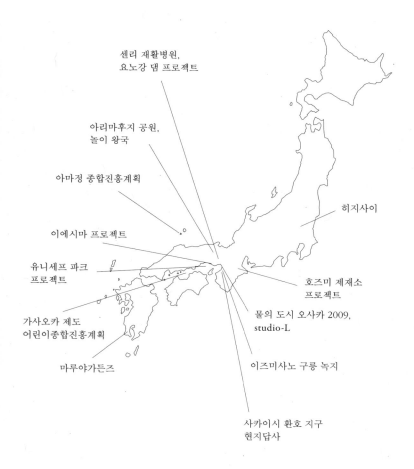

센리 재활병원,
요노강 댐 프로젝트

아리마후지 공원,
놀이 왕국

아마정 종합진흥계획

이에시마 프로젝트

유니세프 파크
프로젝트

가사오카 제도
어린이종합진흥계획

마루야가든즈

히지사이

호즈미 제재소
프로젝트

물의 도시 오사카 2009,
studio-L

이즈미사노 구릉 녹지

사카이시 환호 지구
현지답사

맨션 건설 프로젝트
+design 프로젝트

'만들지 않는'
디자인

제아무리 심혈을 기울여 디자인한
공원이라도 사람의 발길이 끊어지면
금세 적막한 곳으로 변해 버리고 만다.
사람을 이끄는 즐거운 공원이란
무엇인가. 물질을 디자인하는 것보다
중요한 무엇이 있는 것은 아닐까.

공원을 만들지 않는다

아리마후지 공원
효고현 1999-2007

즐거운 공원

나는 대학에서 랜드스케이프 디자인을 전공했다. 풍경을 디자인 한다는, 어떤 의미에서는 대담한 선언을 한 랜드스케이프 디자인 은 개인의 정원부터 공원이나 광장, 대학 캠퍼스 등을 디자인 대 상으로 삼는다. 그중에서도 공원은 일본 랜드스케이프 디자인의 주 무대이다. 나는 대학에서 디자인을 배우기 전까지 누군가가 공 원을 디자인했으리라고는 조금도 생각해보지 못했다. 사용자가 즐거울 수 있도록 디자이너가 세부적인 부분까지 살피는 과정을 거친 뒤에야 공원은 만들어지고 있었다. 이 사실을 깨달은 뒤로 공원을 보는 시각이 바뀌었다.

무심코 지나던 공원을 새로운 시선으로 들여다보면 다양한 것 을 발견할 수 있다. 디자이너가 관심을 기울인 부분이 보이고 무엇 을 표현하려고 했는지도 알게 된다. 디자인과 디자이너를 인식하게 되는 순간이지만, 바로 이 지점에서 또 다른 의문이 생긴다. 그렇게 심혈을 기울인 공원 대다수가 왜 10년도 지나지 않아 사람의 발길 이 끊기는 적막한 장소로 변해 버리느냐는 것이다. 아무리 고심해서 작업한 디자이너일지라도 공원이 준공되고·주민에게 개방된 뒤에 도 지속적으로 관리에 관여하는 일은 거의 없다. 그러나 공원 디자 인이나 건설이 끝난 다음에 어떻게 관리하는가는 매우 중요한 문제 이다. 그 방법의 실효성에 따라 10년 뒤에 적막한 공원이 될지 즐거 운 공원이 될지 그 운명이 결정된다.

이런 생각을 하게 된 계기는 아리마후지有馬富士 공원의 공원 매

니지먼트 업무를 맡게 되면서였다. 아리마후지 공원은 효고현兵庫
県 산다시三田市의 산기슭에 위치한 현립 공원이다. 대지 넓이는 70
만 제곱미터였다. 공원 안에는 공원 센터와 자연 학습 센터뿐 아니
라 자연 관찰 구역과 어린이 놀이터 등이 계획되어 있었다. 가장 가
까운 역에서 도보로 20분 거리에 있는 공원 근처에 효고현의 '인간
과 자연 박물관'도 자리하고 있다. 효고현 관할의 행정 기관 담당자
는 공원의 정비 방침을 박물관의 나가세 가오루長瀬薫[1] 선생과 상담
했다. 그때 등장한 키워드가 '공원 매니지먼트'였다. 미국에서는 이
미 실천하고 있었던 방법으로, 사람들이 찾아오기만을 기다리지 않
고 적극적으로 프로그램을 만들어 사람을 불러들이는 공원의 운영
방법이다. 이를 주민이 직접 참여하는 방식으로 추진하자는 이야기
가 오고 갔다. 공원이 문을 열기 2년 전의 일이다.

주민 참여 형식의 공원 운영을 위해 운영 계획의 수립을 도와
달라는 나가세 선생의 연락을 받았다. 당시 설계 사무소[2]에서 일하
고 있던 내가 운영 계획이라는 영역에 개입하는 계기가 되었다. 당
연히 매니지먼트에 관한 공부부터 시작해야만 했다. 선생이 소개해
준 강사를 초빙해 공원 매니지먼트 관련 공부 모임을 총 8차례 열었
다[3]. 이 공부 모임에는 박물관 연구원과 행정 담당자 외에도 지역의
NPO non-profit organiztion, 비영리민간단체, 자원봉사단, 대학생 등 여러 분
야의 사람이 모여 공원 운영의 미래상을 공유했다.

도쿄 디즈니랜드에서 배우는 환대

매니지먼트 세계에서는 상식일지 모르나 나는 그때 처음으로 디즈니랜드의 매니지먼트에 대해 공부했다. 당시에는 디즈니랜드의 매니지먼트 성공 신화가 화제를 일으켜 관련 서적이 한바탕 쏟아져 나와 이미 많은 사람이 다 읽은 책을 헌책방에 내다 판 뒤였다. 시대의 흐름에 뒤처졌음을 실감하면서 100엔 균일가 매대에서 그 책을 잔뜩 샀던 기억이 있다.

디즈니랜드의 매니지먼트에는 다양한 방법과 사례가 있지만 공원 운영에 적용할 때 반드시 거론해야 하는 것이 바로 '캐스트cast'이다. 캐스트란 노래하고 춤추는 미키 마우스와 도널드 덕, 음악을 연주하거나 청소하는 사람들을 말한다. 이들이 공원을 찾아온 손님을 꿈의 세계로 인도한다. 디즈니랜드를 방문한 사람들이 그 운영사인 오리엔탈랜드 직원을 만나는 일은 흔하지 않을 것이다. 손님을 직접 반기는 캐스트의 존재가 디즈니랜드를 즐거운 곳으로 만든다. 여담이지만, 아리마후지 공원 운영 계획을 세우기 위해 디즈니랜드로 여러 번 시찰을 갔다. 놀러간 것이 아니기 때문에 모든 놀이기구를 자유롭게 탈 수 있는 '패스포트'를 구입하지 않고 입장권만 끊어서 들어간 경우가 많았는데, 딱 한 번 '톰 소여의 섬'이라는 곳에 가고 싶어졌다. 패스포트가 없던 나는 공원 안에서 티켓을 사야 했고 사람들 대부분이 패스포트를 가지고 있던 탓인지 매표소가 보이지 않았다. 아무리 봐도 찾을 수가 없어서 청소하는 사람에게 "티켓은 어디서 사야 하나요?" 하고 물었다. 그 사람은 난감한 표정으로 "길이 복

잡하니 잘 기억하세요."라고 말하면서 내 등 뒤를 가리키고는 "바로 저기네요." 하고 웃었다. 돌아보니 나무 그늘에 숨듯이 자리하고 있는 매표소가 보였다. 청소하는 사람마저 캐스트의 역할을 인식하고 길 안내에도 입장객을 즐겁게 하려던 그 모습에 감동을 받았던 기억이 난다.

시민이 함께하는 공원

일반적인 공원에는 캐스트가 없다. 손님으로 공원을 찾은 사람들은 관리자와 마주칠 일 없이 마음껏 놀다가 돌아간다. 관리자는 손님이 불편하지 않게 꽃을 심거나 잔디를 깎을 뿐이다. 마찬가지로 아리마후지 공원에는 캐스트가 존재하지 않는다. 디즈니랜드처럼 관리자와 손님 사이에 개입해 공원에서 노래하고 춤추는 캐스트가 있을 수는 없을까. 디즈니랜드의 캐스트는 영리를 목적으로 노래하고 춤추지만 아리마후지 공원은 현립 공원이기 때문에 입장료를 받지 않는다. 아리마후지 공원에서 디즈니랜드와 같은 서비스를 기대한다면 공원의 캐스트는 무급으로 노래하고 춤추는 사람이어야 한다. 이것은 불가능한 일이다. 따라서 나는 손님도 캐스트도 공원 이용자여야 한다는 결론에 도달했다. 프로그램을 제공하는 캐스트도, 프로그램을 향유하는 손님도 다 함께 공원을 이용하고 즐기는 사람이어야 한다.

먼저 박물관을 통해 아리마후지 공원에서 활동해줄 만한 단체

공원에도 노래하고 춤추는 캐스트를.

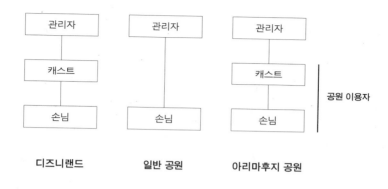

	관리자		관리자		관리자	
	캐스트				캐스트	공원 이용자
	손님		손님		손님	

디즈니랜드　　　　**일반 공원**　　　　**아리마후지 공원**

에 이야기하여 캐스트로 참여하게 했다. 참여를 유도하기 전에 몇몇 단체의 이야기를 들어보았다. 이 과정에서 이들의 활동 내용을 듣던 중에 각자의 힘든 부분에 대한 이야기들이 쏟아졌다. "회의실을 빌리려면 비용이 많이 든다." "전단 복사 비용이 필요하다." "활동을 위한 도구를 보관할 곳이 없다." "젊은 사람이 단체에 들어오질 않는다." "발표의 장이 적다." 등 활동에 장애가 되는 점들을 정리할 수 있었다. 이런 과제를 공원 매니지먼트로 해결할 수는 없을지에 대한 문제도 함께 고민하며, 행정 담당자나 박물관 연구자와 상의하면서 운영 계획을 마련했다.

　첫해에 참여한 단체는 22곳. 박물관 연구원, 특히 후지모토 마리藤本真里를 중심으로 각 단체의 활동 내용을 정리하고 공원 안에서

다양한 프로그램을 실시했다. 대나무와 화선지로 연을 만들어 날리는 커뮤니티, 공원 안에 있는 연못에서 늪지 식물을 관찰하는 커뮤니티, 공원 뒷산에서 놀이를 하거나 자연을 관찰하는 커뮤니티 등 공원 곳곳에서 프로그램이 전개되었다. 또 공원 센터 안에서 컴퓨터 교실이나 연주회 등 실내 프로그램을 개최하는 커뮤니티가 참여하면서, 공원에 거의 오지 않았던 사람들을 공원으로 끌어들이는 데 성공했다. 얼핏 보기에 공원과는 관계없을 것 같지만 이 같은 프로그램의 가치를 실감했다.

　모든 커뮤니티가 즐겁게 활동했다. 평일 밤에는 사전 회의와 준비를 하고, 주말에는 공원에서 입장객과 함께 자신들이 준비한 프로그램을 즐긴다. 내가 생각해온 '자원봉사 활동'과 전혀 다른 즐거움을 발견하면서, 공원을 지속적으로 즐길 수 있는 장소로 만들기 위

시민 참여 방식의 프로그램에 '꿈의 프로그램'이란 이름을 붙였다. 각 커뮤니티는 기획서를 제출해 승인받은 뒤에 공원에서 활동한다.

사진: 아리마후지 공원 센터

자연 관찰 프로그램. 캐스트와 손님이 공원에서 만난다.

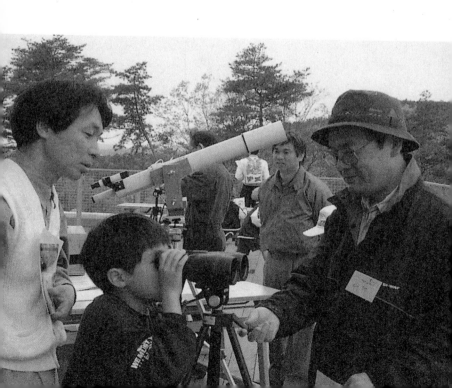

해서는 세심한 공간 디자인만으로는 안 된다고 느꼈다. 입장객을 맞이하고 함께 즐기는 프로그램을 제공하는 커뮤니티의 존재가 중요하다.

커뮤니티를 유지하는 매니지먼트

이렇게 대응한 결과, 아리마후지 공원의 연간 입장객 수가 처음 문을 열었을 때보다 늘어났다. 2001년 개원 당시 연간 40만 명이었던 입장객 수는 5년 뒤에 70만 명을 넘어섰다. 마케팅 상식으로는 생각할 수 없는 추이라고 한다. 디즈니랜드도 개장 직후에 입장객이 가장 많았다가 서서히 줄어들었고, 새로운 놀이기구를 공개하면 조금 늘었다가 다시 줄어드는 곡선을 반복한다. 그런데 아리마

공원 센터에는 젊은 코디네이터 2명이 근무하고 있다. 프로그램 조정이나 협의회 준비, 공원 안내와 독자적인 프로그램 실시 등 공원 매니지먼트에 관한 다양한 일을 담당한다.

사진: 아리마후지 공원 센터

공원 매니지먼트를 지원하는 사람들과 매니지먼트의 실천. 협의회에는
관련 전문가와 박물관 관계자, 행정 담당자, 공원 관리자, 꿈의 프로그램
대표자, 지역 주민이 참여한다.

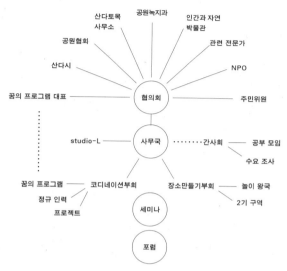

연간 공원 입장객 수의 변화

	2001년	2003년	2005년	2007년	2009년
합계(명)	412,140	538,980	695,540	677,300	731,050

꿈의 프로그램 실적

	프로그램 개수 (기획서 개수)	꿈의 프로그램 실시 횟수	꿈의 프로그램 참여자수	담당 스태프 인원수	꿈의 프로그램 참가 그룹 개수
2001년	60	104	18,089	998	22
2003년	56	461	52,396	1,213	25
2005년	86	526	46,245	1,913	30
2007년	108	686	50,376	2,686	31
2009년	103	736	54,310	2,301	31

후지 공원은 입장객 수가 지속적으로 늘어나고 있다. 그 이유 가운데 하나가 커뮤니티의 활동이다.

각 커뮤니티의 프로그램 실시 횟수는 첫해 통틀어 약 100회였는데 8년 뒤에는 700회 이상이 되었다. NPO든 동호회 및 서클 단체든 커뮤니티는 각자 자신들의 활동에 관심을 주는 사람들의 명부를 관리하고 있는 경우가 많다. 적으면 100명, 많으면 1,000명까지 확보하고 있다. 명단에 실려 있는 사람들은 이른바 그 커뮤니티의 팬이라고 할 수 있다. 커뮤니티가 프로그램을 실시할 때는 메일 등으로 소식을 접한 팬 가운데 일부가 프로그램에 참가한다.

아리마후지 공원에서 활동하는 커뮤니티도 처음에는 한 달에 한 번 프로그램을 실시하는 것도 벅찼지만, 사람들 앞에서 이야기하는 게 익숙해지고 늘 사용하는 도구가 공원에 비치되자 한두 주에 한 번으로 실행 빈도가 늘어났다. 그때마다 해당 커뮤니티의 팬이 공원을 다시 찾는다. 아리마후지 공원에 관여하는 캐스트 즉 커뮤니티의 수가 늘어나면 그만큼 입장객 수도 늘어나게 된다.

공원 안에 오솔길을 만드는
프로그램 〈칩의 오솔길〉.

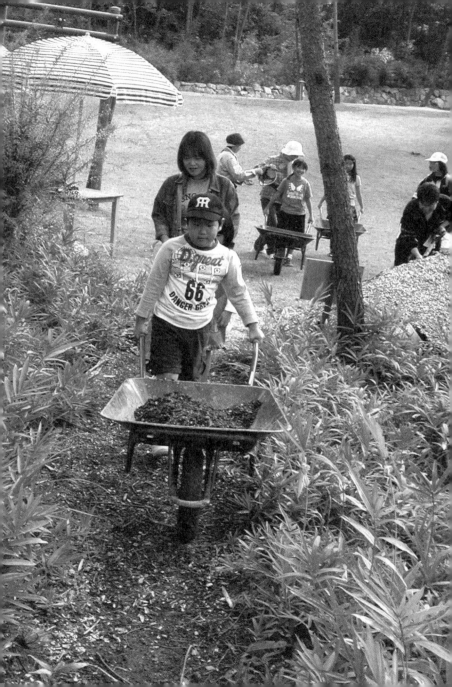

아리마후지 공원의 매니지먼트 계획과 경험을 통해 많은 것을 배울 수 있었다. 특히 커뮤니티가 가진 힘을 실감했다. 모든 커뮤니티가 즐겁게 활동하고, 이것이 결과적으로 공원의 공공 서비스를 담당한다. 나아가서 공원의 입장객 수 증가에 기여한다. 공원을 물리적으로 디자인하는 것만으로는 이런 결과를 이끌어내기 어렵다. 하드웨어를 디자인하는 것뿐만 아니라 소프트웨어를 운영한다는 시각으로 이 둘을 결합해 지속적으로 즐길 수 있는 공원을 만들어낼 수 있을 것이다.

2011년에 10주년을 맞은 아리마후지 공원은 50개 이상의 커뮤니티가 협력하며 지금까지 즐거운 장소로 만들고 있다.

1 나가세 선생과 아리마후지 공원 업무를 함께 한 뒤로 박물관 운영
 계획 수립과(2000년, 2005년) 여러 공원을 동시에 운영하기
 위한 연구회에 참여했다(2001년, 2003년). 효고현 연구소에서는
 나가세 선생의 지도 아래 산간·낙도 지역의 마을 운영과 강 유역
 운영에 관한 연구를 했다(2005년, 2010년). 내가 알고 있는
 매니지먼트의 기본적인 식견은 대부분 이 같은 연구와 실천에서
 얻은 것이라고 할 수 있다.

2 건축·랜드스케이프 설계 사무소인 SEF환경계획실.

3 공원 매니지먼트의 공부 모임 주제와 강사.
 제1회 〈공원의 입지 환경과 운영 프로그램〉
 제2회 〈공원을 명소로 만들기 위한 방법〉, 가도노 히로유키角野博幸 교수
 제3회 〈NPO 운영 및 육성 방법〉, 아사노 후사요浅野房世 씨
 제4회 〈공원의 관계성 마케팅〉, 기타노 노부지喜多野乃武次 교수
 제5회 〈신구 주민의 교류 방법〉, 도시타 신지塔下真次 전 산다三田 시장
 제6회 〈NPO를 지원하는 NPO법인 운영 방법〉, 나카무라 준코中村順子 씨
 제7회 〈문화 프로그램과 공원의 미래상〉, 나루미 구니히로鳴海邦碩 씨
 제8회 〈곤충 채집부터 도시 정책까지〉, 다카다 마사토시高田公理 교수

혼자 디자인하지 않는다

놀이 왕국
효고현 2001-2004

아이들의 생각을 담은 놀이터

아리마후지 공원 운영에 관여했던 연유로 공원이 문을 열고 얼마 뒤 공원 안에 어린이 놀이터를 설계해달라는 의뢰를 받았다. 당시 근무하던 설계 사무소가 설계를 맡고 내가 담당자가 되었다.

공원 옆에는 시공 당시 파낸 토사를 보관해두는 약 6만 제곱미터의 터가 있었는데, 이곳에 어린이 놀이터를 만들기로 결정되었다. 이미 준공된 아리마후지 공원은 자연 관찰이나 산책 등을 겸하는 뒷산과 같은 공원이지만, 아이들이 실컷 뛰어다니며 놀만한 장소는 없었다. 우리는 공원 주위에 있는 초등학교와 유치원, 보육시설의 어린이들이 이 놀이터에 와주면 좋겠다고 생각했다. 이곳에서 친구를 만들고 마음껏 뛰어놀면서 자연에서 놀이감을 발견하거나 흥미가 생기면 아리마후지 공원의 뒷산을 탐험하는 것이다.

설계 추진 방식으로는 '참여하는 디자인'을 실험해보기로 했다. 공원을 만들 때 실제로 그 공원을 이용할 인근 주민을 모아 어떤 공원이었으면 하는지 서로 이야기하는 워크숍 방식의 공원 만들기이다. 이번에는 대상이 어린이 놀이터로, 앞으로 이곳을 이용할 사람은 당연히 아이들이다. 아이들을 알기 위해 아이들과 함께 하는 워크숍을 진행해도 대화에 사용하는 어휘가 한정될 수밖에 없어 사용자가 원하는 바를 정확히 알아내기가 어렵다. 그래서 아이들의 놀이에 뛰어들어 직접 관찰하고 체험해보기로 했다. 두 번의 워크숍을 진행했으며 200여 명의 초등학생이 참가했다. 이 아이들에게 실외 공간에서 놀거나 실내에서 직접 놀이터를 만들어보게 하고, 워크

숍 과정 전체를 사진과 비디오로 기록했다. 아이들의 눈을 반짝이게 만드는 시간과 공간은 어떤 것인지, 친구들과 무슨 놀이를 하는지, 어떤 크기의 놀이터를 만드는지 등을 알기 위한 시도였다.

한 가지 더 내가 고민한 것은 놀이터가 준공된 다음의 운영에 관한 문제였다. 아리마후지 공원의 다른 장소와 마찬가지로 놀이터에도 프로그램을 진행해줄 커뮤니티가 있었으면 좋겠다고 생각했다. 이를 위해서는 설계 단계에서부터 커뮤니티 회원을 만들어내야 한다. 공사를 진행하는 동안 커뮤니티 또한 프로그램을 더욱 발전시켜, 놀이터가 문을 열었을 때에는 커뮤니티 활동도 동시에 개시할 수 있어야 한다. 그래서 인근 대학이나 단기 대학 학생들에게 알려서 아이들과 함께할 '플레이 리더'를 모집했다. 지원한 대학생 10명이 앞서 말한 두 번의 워크숍에서 플레이 리더로서 아이들과 함께 놀이에 참여했다.

놀이 워크숍

시내 공원에서 제1회 워크숍을 열었다. 아이들은 같은 도구를 가지고 다양하게 놀이에 활용했다. 또 대학생 플레이 리더의 도움으로 처음 만난 아이들이 서로 금방 친해져 워크숍을 순조롭게 진행할 수 있었다. 한편 본격적으로 자연 속에 들어가서 놀이를 진행하자 어떻게 놀아야 할지 몰라 플레이 리더에게 놀이 방법을 확인하는 아이가 많았다. 산다 신도시에 사는 아이들은 놀이기구가 있

놀이 워크숍에 참여한
대학생 플레이 리더와
아이들.

는 동네 공원 놀이에는 익숙하지만 자연 속에서 하는 놀이는 거의 모르는 듯했다.

놀이터 디자인으로 이런 아이들이 자유롭게 놀이를 할 수 있도록 해야 했다. 먼저 놀이터 입구에 놀이기구가 있는 공간을 조성해 놓고, 아이들이 놀면서 자연스럽게 놀이 장소를 이동하면 서서히 자연 공간으로 들어가는 흐름을 설정했다. 놀이에 익숙해지거나 친구 또는 플레이 리더가 함께하면 자연으로 들어간 아이들도 새로운 놀이를 쉽게 찾아낸다. 그렇게 자연과 접촉하는 과정에서 아리마후지 공원의 다른 구역에도 흥미가 생겨 놀이터에 한정짓지 않고 아리마후지 공원 전체를 놀이터 삼아 뛰어놀게 되지 않을까. 이런 생각으로 계획을 세워나갔다.

인근 초등학교 체육관에서 열린 제2회 워크숍에서는 많은 양의

번개가 많이 치기로 유명한 산다에 번개 동자가 등장하는 현지 민담을 바탕으로 만든 공간. 소리가 나는 놀이터는 구름 위를, 집과 오두막, 미로가 있는 공간은 번개 동자가 떨어진 마을 등을 비유한다.

포장 재료와 종이 상자, 매트, 블루시트를 준비해 아이들이 플레이 리더와 함께 어떤 놀이터를 만들며 노는지 관찰했다. 남자아이들은 기어오르거나 뛰어내리기, 미끄럼을 타고 내려오는 놀이를 만드는 경우가 많았다. 여자아이들은 오두막이나 집을 짓고 그 안에서 다양한 문양이나 그림을 그리거나 물건을 사고파는 놀이를 많이 했다. 그 밖에도 여럿이 협력해 거대한 미로를 만들거나 술래잡기를 하면서 깔깔거리고 즐거워했다.

이번 워크숍을 통한 관찰 결과로 놀이터에 들어서자마자 즐거운 경험을 제공할 소리 나는 공간을 만들고, 그곳에서 다음 놀이터를 발견해 놀이를 이어갈 수 있는 공간 구성을 설계했다. 소리가 나는 공간, 오두막이나 집, 미로가 있는 공간, 거대한 것들만 있는 공간, 전망이 좋은 공간까지 4개의 공간을 만들었는데 각각 50제곱미터 규모로 서로 연결한 놀이터를 고안해냈다.

각각의 놀이 공간을 50제곱미터로 한정한 것은 플레이 리더 한 명이 아이들을 지켜볼 수 있는 범위가 대략 그 정도라는 의견을 수용한 것이다. 놀이터가 개방된 뒤, 특히 주말에는 플레이 리더 그룹이 놀이터에 상주하면서 아이들의 놀이를 북돋고, 처음 이곳을 찾은 아이들과 늘 오는 아이들을 이어주는 역할을 담당해주길 바랐다.

하드웨어와 소프트웨어를 동시에 계획하다

이렇게 기본 설계와 실시 계획을 추진하는 동안 플레이 리더를 늘려 팀을 꾸리기 시작했다. 전문가를 강사로 초청해 아동 심리, 놀이 특성, 친구 만들기, 자연 게임 등 아이들과 놀 때 알아두면 좋은 지식과 기술을 습득하는 플레이 리더 양성 강좌를 실시했다. 워크숍을 도와준 대학생들의 도움으로 추가 지원자를 모집해 정식 플레이 리더 팀도 구성했다. 이 양성 강좌는 효고현에 있는 '사람과 자연 박물관'의 연구원인 다케야마 히로시嶽山洋志가 중심이 되어 추진해 지역 주민도 함께 참여하는 팀으로 탄생되었다.

놀이터가 조성되고 양성 강좌도 끝났다. 개원식에 많은 플레이 리더가 참석했다. 방문한 아이들에게 먼저 다가가서 말을 걸었고 아이들은 다양한 놀이를 전개해나갔다.

이 프로젝트를 통해 배움을 얻었다. 하드웨어를 디자인할 때 이용자의 특성을, 특히 아이들처럼 자신의 의견을 정확히 표명하기 어려운 상대의 생각을 반영하는 방법을 배웠다. 또 하드웨어를 디자인함과 동시에 소프트웨어를 운영해 하드웨어와 소프트웨어를 동시에 준비하고 시작할 수 있는 상황을 만들어내는 일의 의미를 실감할 수 있었다.

놀이터가 문을 연 지 일곱 해가 지난 2011년, 예전에 플레이 리더와 놀던 초등학생들이 성장해 지금 '놀이 왕국'에서 중 · 고등학생 플레이 리더로 활약하고 있다. 요컨대 플레이 리더 커뮤니티의 활동 또한 아리마후지 공원의 프로그램으로 자리를 잡았다.

완공된 놀이터에서 플레이 리더와 함께 노는 아이들.

만드는 방식을 만든다

유니세프 파크 프로젝트
효고현 2001-2007

생각과 동시에 쓰는 기획서

'놀이 왕국'에서 하드웨어와 소프트웨어의 균형 있는 계획을 배웠을 무렵, 나는 항상 어린이 놀이터에 대해 특히 '만드는 방식'에 대해 이런저런 생각을 하고 있었다. 놀이 왕국을 설계할 때 아이들의 놀이를 관찰하여 놀이터를 디자인했다. 단순한 하드웨어 디자인이 아니라 플레이 리더 팀을 조직해 소프트웨어를 만들어냈다. 그러나 '만드는 방식'을 생각해보면 '어른이 생각하는 아이들이 기뻐할 만한 공간'을 디자인한 것에 불과하지 않을까. 애초에 놀이터란 어른들이 아이들을 위해 디자인해 '주는' 것인가. 스스로 그런 질문을 해왔다.

바로 그때 사무소 상사인 아사노 후사요浅野房世[1] 씨에게서 놀이터 디자인에 관한 기획서를 써보라는 이야기를 들었다. 디자이너가 아닌 아사노 씨는 비영리 조직의 운영이나 마케팅 관점의 디자인 등 기존 디자인 교육과는 전혀 다른 것을 가르쳐주었다. 그리고 생각이 나면 곧바로 기획서로 정리해 제안하라고 충고해주었다.

일반적으로 디자이너는 기획서를 거의 쓰지 않는다. 대부분의 디자인 발안은 의뢰가 들어 온 뒤의 설계 과정에서 쏟아지는 것으로, 그전부터 떠오르는 아이디어를 기획서로 정리해 제안하는 디자이너는 드물다. 그런데 이 상사는 기획서가 가장 중요하다고 했다. 나는 이 사람 밑에서 수많은 기획서를 썼고, 사회적 과제를 해결하기 위한 새로운 작업을 만들어내는 방법을 배웠다. 그중 하나가 지금부터 다룰 어린이 놀이터 '유니세프 파크 프로젝트'였다.

사회적 과제에 대응하다

이번 과제는 놀이 왕국을 설계했던 당시 내게 딱 맞는 일이었다. 어른이 만들어주는 놀이터가 아닌 아이들 스스로 만든 자신들의 놀이터를 생각하던 터였다. 요컨대 '놀이터 만들기' 자체를 놀이로 만드는 것이다. 아이들이 놀이터를 만들고 다른 아이들이 다시 그 것을 키워 또 다른 놀이터로 변모시킨다. 그리고 이 과정을 또 다른 아이들이 반복해서 계속 새로운 놀이터로 만든다. 이런 과정이 야말로 진정 즐거운 일이다. 어른이 모든 것을 정해서 완성한 놀이 터는 아이들이 손을 댈 여지가 없다. 그래서 기획의 골자를 '아이 들이 계속 만들어 가는 공원'으로 정했다.

이 기획을 보고 상사는 다른 과제를 다시 내놓았다. 세계의 어린 이들이 직면한 상황을 제시했다. 깨끗한 물이 없어서 죽음에 이르 는 아이들, 제대로 된 교육을 받지 못하는 아이들, 적절한 비타민을 공급받지 못해 실명하는 아이들. 이런 현실이 지구 어딘가에서 일 어나고 있다는 사실과 단지 몇백 엔이면 해결할 수 있는 과제라는 점을 일본의 공원에서 뛰어노는 아이들이 알아줄 수는 없을까. 내 게 공원과 아이들을 둘러싼 또 하나의 새로운 과제가 주어졌다. 만 약 100엔이면 22명의 갓난아이를 실명의 위기에서 구할 수 있다는 사실을 알고도 일본 어린이가 100엔을 아무렇게나 사용한다면 그 것은 본인 의사이므로 어쩔 도리가 없다. 다만 100엔의 가치를 모 른 채 지내는 아이가 대부분이라면 이것은 큰 문제이다. 공원은 아 이들이 모이는 장소이다. 아이들의 교육을 학교 수업에만 맡길 것이

아니라 공원에서도 전 세계가 당면한 과제 앞에서 가치를 판단하고 자신들이 할 수 있는 일을 생각해보는 계기를 마련해 줄 수 있지 않을까. 상사는 기획서에 이런 시각을 포함하는 방식을 내게 가르쳐 주었다.

프로젝트에서 얻을 수 있는 가치

세계 어린이와 함께 놀이터를 만들어가는 프로젝트. 이 놀이터를 실현시키기 위한 자재를 어떻게 모을 것인가 하는 생각을 하고 있을 때 일본의 뒷산과 대나무 숲 등에서 발생하고 있는 2차적 자연 문제를 떠올렸다. 이제까지 사람의 손길이 닿아 깨끗한 상태로 관리·유지됐던 2차적 자연 환경은 사람들이 산에서 나무나 풀을 구

우리에게는 당연한 일이 다른 나라 아이들에게는 그렇지 못한 경우가 있다. 이 사실을 아는 것이 중요하다.

하지 않게 되면서 바로 황폐해지기 시작했다. 그 결과 생물의 다양성이 사라지는 등 뒷산에서 찾을 수 있었던 가치가 줄고 있다. 뒷산의 보존 상태를 회복하기 위해서는 다시금 사람의 손길이 필요하다. 뒷산 활동가들이 수목을 벌채하거나 낙엽을 모으고는 있지만 이런 종류의 자원봉사 활동만으로는 한계가 있다. 예컨대 뒷산에 놀이터를 배정하고 놀이터를 만들기 위한 자재를 산에서 가져오면 숲에 빛이 들고 건강한 2차 자연환경을 회복할 수 있지 않을까. 졸참나무나 상수리나무를 사용해 오두막을 짓고 죽순대로 미끄럼틀을 만들고 조릿대를 베어 말리고 엮어서 발을 만드는 것이다. 뒷산에서 채집한 재료로 놀이터를 만들어감으로써 지속적으로 쾌적한 뒷산 환경을 담보할 수 있지 않을까. 그렇게 생각을 발전시켜 기획서에 '뒷산 보전'이라는 키워드를 추가했다.

세계 어린이와 함께 '뒷산에서' 놀이터를 만들어가는 프로젝트. 세계 각국의 어린이가 일본의 뒷산에 모여 일본의 2차 자연환경을 배우고 수목을 벌채하거나 낙엽을 주워 놀이터를 만들어간다. 그 과정에서 어린이들이 처한 상황을 함께 부대끼며 서로 이해할 수 있게 되고 공원이 아이들에게 줄 수 있는 가치가 하나 더 늘어난다. 그런 관점에서 기획서를 써서 완성했다. 이 프로젝트를 가동할 때 중요한 것은 세계 어린이와 함께 놀이터 만드는 일을 즐기는 어른이다. 놀이 왕국에서 플레이 리더 팀을 조직했던 것처럼 팀을 육성하기로 했다. 이번에는 그저 놀이를 이끄는 것만이 아니라 세계 각국의 문화나 관습, 뒷산의 자연환경까지도 아이들과 함께 생각할 수

있는 기회를 만들고 싶었다. 그래서 이들의 역할을 '퍼실리테이터
facilitator, 조력자'라고 부르기로 했다. 퍼실리테이터는 다양한 지식과
기술을 보유하고 있어 상대의 흥미와 행동, 생각을 이끌어내는 사
람을 가리킨다.

유니세프 파크 프로젝트의 첫 출발

상사와 상담한 뒤, 이 기획서를 처음으로 가지고 간 곳이 일본 유
니세프였다. 세계 어린이들을 모으는 프로젝트라는 점에서 제일
먼저 생각난 곳이 이 조직이었기 때문이다. 기획서를 쭉 설명하자
이야기를 듣던 담당자는 "유니세프는 독자적으로 프로젝트를 실
행할 예산이 없다."라고 말했다. 유니세프가 추진하고 있는 프로
젝트는 모두 기업이나 행정과 손을 잡고 진행하는 것으로 개별적
으로 추진하는 일은 거의 없다는 것이다. 만약 이 기획을 실행에
옮기고 싶다면 우선 시행 주체를 찾아야만 한다는 것이 담당자의
답변이었다.

　　그리하여 시행 주체로 떠오른 곳이 국토교통성이었다. 일본의
공원 조성을 오랫동안 담당해온 관공서이다. 곧바로 일본의 주요 관
공서가 모여 있는 가스미가세키霞が關로 달려가 공원녹지과의 담당
자와 이야기를 나눴다. 그러나 이 제안이 과장에게 전달되기까지는
1년이 넘게 걸렸다. 기다리는 동안 시나가와品川에 있는 유니세프와
가스미가세키에 있는 국토교통성을 오가는 날들이 반복되었다. 결

국 유니세프는 국토교통성이 하면 협력하겠다, 국토교통성은 유니세프가 하면 자금을 지원하겠다고 하여, 협상 끝에 이 기획을 '유니세프 파크 프로젝트'라는 명칭으로 추진하게 되었다.

세계 어린이들이 함께하는 워크 캠프

공원을 만들 장소는 고베神戸에 있는 국영공원 예정지였다. 그전에는 오랜 시간 시민들이 가꾸어 온 뒷산이었다. 예정지로 땅이 매입된 다음부터 사람들의 발길이 끊어지고 엉망이 되었다. 전국의 뒷산과 다를 것 없는 상황이었다. 2002년부터 이 산에 세계 각국의 어린이가 모이기 시작했다. 첫해는 일본의 아메리칸 스쿨에 다니는 아이들과 고베 시내의 공립 초중등학교에 다니는 아이들이 2박 3일 일정으로 머물면서 뒷산에서 가져온 재료로 놀이터를 만들기 시작했다. 그 뒤 점차 놀이터를 만드는 기간이나 횟수를 늘려갔고 1년에 여러 번 실시하여 프로젝트의 추진 방식을 다양하게 실험했다.

2005년은 한신阪神 · 아와지淡路 대지진이 일어난 10주년이 되던 해로, 고베에서 국제회의가 열려 지진을 경험한 각국의 사람들이 모였다. 이렇게 모인 가족의 아이들을 유니세프 파크 프로젝트가 맡아 10일간 함께 지내는 워크 캠프를 실시했다.

아이들은 낮 동안 무척 사이좋게 협력하며 놀이 도구를 만들었다. 다음에는 어느새 완성한 놀이 도구로 자기가 제일 먼저 놀아 보

겠다고 다투기 시작했다. 이는 일본이나 러시아, 태국 어린이 모두 마찬가지였다. 그러나 밤이 되고 상황이 조금 달라졌다. 서로의 다른 부분을 실감하게 되는 것이다. 일본 어린이가 저녁 식사를 남기는 것을 보고 말레이시아 어린이가 주의를 준다. 여름 방학이 끝나면 학교에 가는 것이 싫다는 일본 어린이에게 필리핀 어린이가 자신은 학교에 가고 싶은데 일을 해야만 한다고 말한다. 낮 동안 서로를 자신과 비슷하다고 느낀 세계 어린이들이 사실은 전혀 다른 가치관과 생활문화를 가지고 있다는 점을 깨닫는다.

워크 캠프가 중반에 다다랐을 때 유니세프 본부에서 선임 감독관인 켄 마스칼 씨가 시찰 목적으로 방문했다. 그는 지진해일이 일어난 수마트라 섬 현장에서 바로 고베로 이동해 온 것이었다. 그래서인지 무척 심기가 불편한 상태였다. "수마트라섬에서 유니세프는

유니세프 본부의 선임 감독관
켄 마스칼 씨. 영화배우
로버트 레드포드를 닮은
매우 엄격한 얼굴.

수많은 어린이의 생명을 구하는 희망이었다. 그런데 이 프로젝트는 도대체 뭐냐? 산 속에 세계 어린이들을 모아 놓고 놀게 하는 건 유니세프가 할 일이 아니다. 세상에는 구해야 할 생명이 아직도 많다."라며 느닷없는 날선 질책을 던졌다. 나는 당황했지만 이렇게 말했다. "선진국의 유니세프가 하는 일이 그저 모금하는 일뿐인가? 포장되어 있지 않은 길 한복판에 영양실조로 배가 잔뜩 부푼 흑인 아이가 눈물을 흘리며 서 있는 포스터를 볼 때마다 선진국에 사는 우리는 먼 나라 어딘가에서 혜택 받지 못한 가여운 아이를 위해 베풀어야 한다는 기분이 든다. 우리와 다른 누군가를 위해 모금하자는 이야기일 뿐이다. 유니세프 파크 프로젝트는 우리와 전혀 다르지 않은 세계 어린이들이 전혀 다른 처지에 있다는 것을 함께 부대끼며 체험하는 곳이다. 같다는 것을 체험한 다음에 다른 점을 아는 게 중요하지 않겠는가?"

열흘간의 공동생활을 끝낸 아이들은 간사이국제공항에서 저마다의 고국으로 돌아가는 비행기에 올랐다. 워크 캠프를 통해 하나의 커뮤니티를 만들었던 퍼실리테이터와 아이들은 서로 포옹하며 눈물을 흘렸다. 워크 캠프 중에 내내 불렀던 노래를 친구들이 떠날 때마다 부르며 배웅했다. 건축가 렌조 피아노Renzo Piano가 설계한 차분한 분위기의 공항 안에 기타 소리와 함께 아이들의 노랫소리가 울려 퍼졌다. 왠지 낯간지럽지만 그래도 흐뭇한, 복잡한 심정이 되었다.

러시아, 미국, 터키, 대만, 필리핀, 모로코, 남아프리카 등
세계 10개국의 어린이와 고베의 어린이 100명이 뒷산에 모였고
100명의 퍼실리테이터가 프로젝트를 도왔다.

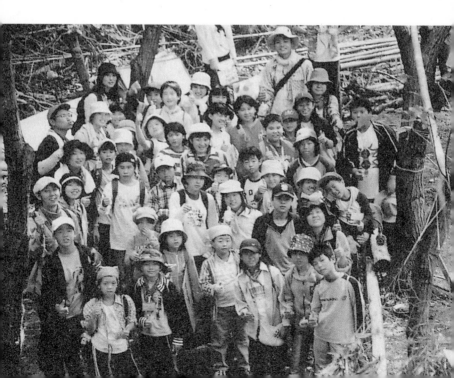

커뮤니티를 육성하는 유니세프 파크

평소 유니세프 파크에는 놀이터나 놀이 도구를 만들기 위해 퍼실리테이터 팀이 잘라놓은 조릿대나 대나무가 쌓여 있다. 또 퍼실리테이터는 인근 초등학교에 가서 인류가 겪고 있는 물 부족 현상이나 열악한 교육 환경, 지뢰 제거 작업의 위험성 등을 알리는 출장 수업을 실시한다. 그 일환으로 강에서 길어온 무게 10킬로그램의 물을 머리에 이고 걷는 고통이나 흙 속에 묻힌 지뢰를 제거하는 어려움을 유니세프 파크에서 체험하게 한다. 또 워크 캠프에서 세계의 어린이들이 만든 놀이 도구를 보수하거나 더 키워서 새로운 놀이터를 계속 만들고 있다.

이렇게 유니세프 파크를 이용하던 어린이들 중에는 고교생이 되어 퍼실리테이터 팀에 들어오는 사람도 있다. 2001년 참가자였던

유니세프 파크 입구에 걸린
간판. 퍼실리테이터와
아이들이 뒷산에서 가져온
재료로 만들었다.

어느 대학생 퍼실리테이터가 그린 그림.
전쟁을 중단하고 깨끗한 물을 전달하고 교육을 세계로
확대시키는 젊은이들을 그렸다. 이 젊은이들의 기억에는
유니세프 파크에서 세계 각국의 어린이들과 놀이터를 만들며
즐겁게 지낸 추억이 있다. 유니세프 파크 체험이 계기가 되어
세계를 무대로 활동하는 인재로 자라나는 어린이가 있다면
커뮤니티를 디자인하는 사람에게 이보다 더 큰 기쁨은
없을 것이다.

고베시의 초등학생이 2005년에는 고등학생이 되어 퍼실리테이터로 참여한다. 팀원이 바뀌듯 리더도 바뀌고 새로운 리더가 탄생하면서 퍼실리테이터의 역할도 조금씩 변한다. 조직에 젊은 에너지가 끊임없이 더해지고 순환하면서 참가자는 항상 참신한 역할을 담당하게 된다. 이는 비영리 커뮤니티를 지속적으로 운영하기 위한 매우 중요한 요소이다.

공간 디자인과 커뮤니티 디자인

해결해야 하는 사회적 과제를 발견하면 곧바로 기획서를 쓰고 필요에 따라 수없이 다시 고쳐 쓴다. 실제로 이번 경우에는 유니세프와 국토교통성의 생각을 조율하기 위해 50회 이상 기획서를 다시 써야 했다.

또 아이들의 놀이터를 어른이 디자인하지 않고 아이들 스스로 만들게 함으로써 서로 이해하고 즐길 수 있는 방법을 디자인하는 것이 중요하다는 점을 실감했다. 이를 위해서는 아이들의 놀이를 돕우거나 지켜봐주는 퍼실리테이터의 역할이 중요하다. 그뿐 아니라 퍼실리테이터와 아이들 그리고 주변 초중등학생들이 만들어내는 새로운 커뮤니티를 어떻게 운영하는가도 매우 중요하다.

공원을 디자인하는 것은 단순히 수목과 꽃을 아름답게 심는 것만으로 충분하지 않다. 그 장소에서 어떤 친구들과 무슨 체험을 할 수 있는지를 디자인해야만 한다.

조금 시간이 지나고 시찰하러 왔던 유니세프 본부의 감독관에게서 보고서 복사본이 왔다. 거기에는 이런 글이 쓰여 있었다. "일본 고베에서 이루어지고 있는 캠프 프로그램은 선진국의 유니세프가 추진할 만한 모범적인 프로그램이다. 유니세프 본부는 이를 지원해야만 한다."

느닷없이 혼날 때는 무서웠지만 좋은 사람이었네.

1 현재 도쿄농업대학(東京農業大学) 교수인 아사노 씨는
 내가 소속되어 있던 SEF환경계획실이라는 설계 사무소의
 계열사, SEF커뮤니케이션연구소 대표였다. 나는
 아사노 씨로부터 '다루어야 하는 과제를 발견하면
 그 즉시 기획서를 쓸 것' '작성한 기획서를 일로
 전환하는 방법' 등을 배웠다.

'사람을 보는'
디자인

무언가를 만들겠다는 생각을 멈추자
사람이 보였다. 좋은 장소는 그곳에 사는
사람의 삶과 생활이 쌓여 형성된다.
그렇기 때문에 공간을 디자인하려면
사람과 그 생활에서 접근해야 한다.

생활을 디자인한다

사카이시 환호 지구 현지답사
오사카 2001-2004

일본조원학회의 워크숍

취직한 지 2년째, 업무 이외에도 건축이나 랜드스케이프 디자인과 관련된 활동에 참여하고 싶다고 생각하던 시기였다. 그때 마침 일본조원학회日本造園學會 간사이 지부에서 〈LA2000〉이라는 워크숍이 열린다는 소식을 접했다. 대학 시절 은사인 오사카부립대학大阪府立大學의 마스다 노보루增田昇 교수님이 책임자로 있고, 간사이의 젊은 랜드스케이프 디자이너가 지도 간사를 맡아 워크숍을 개최한다고 했다. 곧바로 응모했다.

50명 정도의 참가자가 설명회장에 모였다. 대상 지역은 고베시 나다구灘區의 유명 술도가들이 모여 있는 니시고사카구라西鄕酒藏 지구였다. 참가자들과 현지를 걸으며 과제를 발견하고 지역의 미래를 생각하는 랜드스케이프 디자인 제안을 정리했다. 한 해 동안 활동한 결과, 모두가 꽤나 친해졌고 동시에 워크숍 형식으로 진행하는 프로젝트의 즐거움을 알게 되었다.

다음 해인 2001년부터는 〈LA2000〉의 두 번째 활동이 시작되었다. 지도 간사를 교체하고 동시에 새로운 참가자를 모집해 오사카부大阪府 사카이시堺市의 도랑으로 둘러싸인 환호環濠 지구를 대상으로 워크숍을 한다고 했다. 다섯 팀으로 나누어 각각을 '스튜디오'라고 불렀다. 그 해부터 지도 간사로 참여하게 되면서 내가 담당한 스튜디오의 테마를 '생활'로 정했다[1]. 좋은 경치란 마을에 사는 사람들의 삶과 생활이 쌓여 형성되는 것이기 때문에 풍경을 디자인하기 위해서는 생활에서부터 접근해야 한다고 생각했다. 생활 스튜디오

말고도 생태 스튜디오, 시간 스튜디오, 풍경 스튜디오, 지형 스튜디오가 함께했고 참가자는 각각의 스튜디오 일원으로 참여했다.

조직적인 팀 만들기

이곳에서 한 가지 시도해보고 싶은 것이 있었다. 아리마후지 공원 일을 하면서 그곳에서 활약하는 각종 커뮤니티의 힘에 압도당했다. 공원이 단번에 즐거운 장소로 변했고 무엇보다 활동하는 본인들이 아주 즐거워하던 것이 인상적이었다. 이어진 놀이 왕국과 유니세프 파크 프로젝트에서는 놀이에 관한 새로운 커뮤니티를 만드는 작업을 했다. 처음 모인 구성원들의 긴장 관계를 풀어주는 아이스 브레이크ice break나 구성원 사이의 신뢰를 구축하고 결속력을 다지기 위한 팀 빌딩team building 같은 게임을 하며 커뮤니티를 새로 만들어내는 재미를 실감하기 시작할 무렵이었다. 그래서 자원봉사로 생활 스튜디오의 지도 간사를 담당할 때에도 강고한 팀을 꾸려 주체적으로 활동하는 독립된 커뮤니티를 양성해보고 싶었다.

생활 스튜디오에 참가한 15명과 함께 사카이시의 환호 지구를 돌아다니면서 서로에 대해 더 많이 알기 위한 게임을 실시하는 한편, 역할 분담을 명확하게 나눈 팀을 형성하도록 시도했다. 좋은 참가자를 만난 덕에 핵심이 되어 팀을 이끌 사람과 이를 든든하게 지원해줄 사람이 자발적으로 나서 즐겁게 작업을 추진할 수 있었다.

생활 스튜디오의 활동

생활 스튜디오의 활동은 크게 두 종류로 나뉘었다. 하나는 전반부의 리서치 또 다른 하나는 후반부의 제안이었다. 리서치는 세 종류로 이루어졌는데, 각각 '생활영역' '생활시간' '환호 동물원'이라고 이름 붙였다.

'생활영역'이란 지역의 예전과 현재의 생활을 활동 범위로 비교해보는 것이다. 중세 자치 도시로 번영했던 사카이시는 전국시대의 무장이라도 말에서 내려 칼을 맡기지 않으면 출입할 수 없을 정도로 주민 자치가 강했던 도시였다고 한다. 그 당시 지도를 보면 동서 1킬로미터, 남북 3킬로미터의 환호 지구 안에 식료품점, 일용품점, 옷가게, 기호용품점, 오락 시설 등이 흩어져 있다. 이들을 연결해보면 과거 이 지역의 생활자는 환호 지구의 반 정도 되는 영역 즉 1.5킬로미터 권역에서 살았다는 것을 알 수 있다. 그렇다면 현재의 생활자는 어느 정도의 영역을 걸어 다닐까. 생활자 6명의 도움을 받아 지도상에 표시해봤다. 그 결과 예상했던 것보다 훨씬 좁은 영역을 걸어 다닌다는 사실을 알 수 있었다. 생활 반경이 너무 좁아 나와 타인이 걷는 영역이 거의 겹치지 않는다. 이래서는 환호 지구 안에서 생활하면서 다른 누군가와 만나는 즐거움은 찾을 수 없을 것이다. 한 사람 한 사람이 일상적으로 활동하는 범위를 조금이라도 넓히면 누군가와 만나 인사를 나누고 이야기할 기회는 늘어난다. 그런 기회가 조금씩 늘어나면 결과적으로 지역 커뮤니티 재생으로 이어질 것이다. 그런 다음에야 비로소 환호 지구에 사람들이 사용할 수 있는

실외 공간을 제안하는 일에 타당성이 생긴다. 마을에 사람들이 걸어 다니지 않는데 우리가 만들고 싶은 실외 공간을 멋대로 제안해봤자 보나마나 쓸모없는 공간이 되고 말 것이다.

환호 지구의 생활자들은 걸을 시간이 없는 것일까. '생활시간'을 조사해보았다. 연령대가 다른 생활자 네 명의 협조를 얻어 하루의 생활을 사진으로 기록했다. 그 결과 자택에서 TV를 보거나 잡지를 읽는 시간이 지나치게 길다는 사실을 발견했다. 분명히 걸을 수 있는 시간은 있다. 걷기 위한 동기가 없을 뿐이다.

그렇게 생각한 우리는 환호 지구 내, 집앞 뜰에서 본 동물 모양의 장식품에서 실마리를 얻었다. 어느 집이나 도로 쪽으로 장식품을 내놓고 있었다. 사람들의 시선을 의식하고 있다는 의미이다. 거리를 걷지 않는 사람들을 위해 이 동물들을 모두 촬영해 그 위치를 기록한 지도를 만들어 환호 지구 안에 배포해보자는 의견이 나왔다. 생활 스튜디오 구성원 전원이 분담해서 지구 안을 걸어다니며 643개의 동물 장식품을 찾아냈다. 이것을 지도로 정리하자 '평소에 다니던 귀갓길에서 조금 벗어나 원숭이 장식품을 한번 볼까?'라고 생각하게 만들 법한 지도가 완성되었다. 이 지도를 '환호 동물원'이라고 이름 붙이고 환호 지구에 사는 사람들에게 배포하기로 했다[2].

그리고 리서치 결과물을 보고 사람들이 환호 지구 안을 돌아다니게 되면 필요해질 실외 공간을 예상하여 지구 안 14곳을 선정, 지역 주민에게 필요한 공간을 제안했다. 제안은 도면과 투시도, 모형과 CG 등을 사용해 표현하고 학회 발표용 패널도 함께 작성했다.

환호 동물원. 환호 지구 안의 집앞 뜰에서 643개의
동물 장식품을 발견했다. 모두 도로를 향해 놓여 있다.
타인의 시선을 의식하고 있다는 의미이다.

독자적인 활동으로

생활 스튜디오의 제안을 다른 스튜디오의 것과 함께 교토京都에서 개최된 일본조원학회에서 발표했다. 하지만 우리들은 무엇보다도 사카이시의 환호 지역에 사는 사람들에게 보여주고 싶었다. 생활영역과 생활시간 조사에 협력해준 사람들이나 현지답사를 통해 만난 사람들에게 우리가 어떤 결론을 냈는지 알려주어야만 한다고 생각했다.

그래서 생활 스튜디오 구성원에게 학회 발표가 끝난 뒤에도 활동을 계속하겠다는 뜻을 전했다. 2003년의 일이다. 원래 계획에는 없던 활동이기 때문에 희망자에 한해 독자적으로 활동하기로 했다. 그 결과 스튜디오 활동에 계속 참여하고 싶다는 의사를 보인 9명과 새로 가세한 2명, 총 11명이 함께 제안 내용을 재정비했다.

재정비 방향은 크게 두 가지였다. 첫째는 포럼이나 심포지엄 등에서 발표할 수 있도록 프레젠테이션용으로 정리하는 것. 둘째는 카페나 미용실 등 편안한 장소에서 열람할 수 있게 책자로 정리하는 것. 특히 후자는 책자를 만드는 비용이 들기 때문에 구성원에게서 활동비를 받았다. "스키 동호회도 테니스 동호회도 자신들이 즐기기 위해 돈을 쓰잖아. 우리 활동도 스스로 즐기기 위한 것이니까 돈을 내자."라는 것이 당시의 명분이었다. 하지만 이렇게 모은 돈으로도 책자를 인쇄·제본하기에는 부족했기 때문에 잉크젯 프린터와 엽서 용지를 잔뜩 구입해 책자 페이지를 한 장씩 출력하고 그것을 엽서 홀더에 넣어 책자를 만들기로 했다.

그 결과 '리서치' 편을 『환호 생활에 관한 주해環濠生活についての注解』라는 60쪽짜리 책자로, '제안' 편을 『환호 생활環濠生活』이라는 180쪽 분량의 책자로 정리했다. 2만 4,000장의 엽서를 프린터로 출력해 그것을 한 장씩 홀더에 넣어 100권의 책자를 만들었다. 이 활동은 일본조원학회로부터 독립해 이루어졌기 때문에 생활 스튜디오라는 명칭을 사용하지 않고 'studio:L'이라는 이름을 붙였다. 생활life의 머리글자를 따서 스튜디오studio 뒤에 붙인 명칭이다. 함께 작업하면서 "이런 일만 하는 회사를 만들면 좋겠네."라는 농담을 나누기도 했다. 설마 내가 몇 년 뒤 독립해 명칭을 조금 변경해서 설계 사무소를 설립하리라고는 꿈에도 생각하지 못했다.

관심의 시작

책자를 만들어 클럽 행사나 책 행사 등으로 발표하고 있었는데 우연히 환호 지구 중심부에 위치한 야마노구치山之口 상점가에서 일하는 사람이 참석했다. 이것이 계기가 되어 이 상점가의 활성화 계획을 검토하게 되었다. 2004년의 일이다. 당시 아직 설계 사무소에서 일하고 있었던 나는 평일 밤과 휴일에 studio:L 구성원과 함께 상점가의 미래에 대해 이야기를 나누었다.

　제일 먼저 일본조원학회에서 사용했던 패널을 상점가 조합 사무국에 설치하기로 하고, 직접 만든 2권의 책자를 상점가 가게에 비치해서 많은 사람에게 알리기로 했다. 또 상점가 홈페이지를 제작

『환호 생활에 관한 주해』
(리서치 편)와『환호 생활』
(제안 편). 엽서를 한 장씩
홀더에 끼워 100권을
만들었다.

책자를 제책하는 풍경. 잉크젯
프린터로 출력한 엽서를
100장씩 배열한 뒤 스튜디오
일원이 차례로 그것을 홀더에
넣으며 테이블을 이동한다.
이때 구입한 프린터가
두 번이나 고장 났다. 한 주
동안 엽서 2만 4,000장을
출력하리라고는 프린터
회사도 상상하지 못했을
것이다.

찻집이나 은행, 미용실 등
다양한 곳에서 우리가 만든
책자를 비치할 수 있게
허락해주었다.

해 오렌지색 테마 컬러와 페이지 디자인 등을 검토했다. 홈페이지가 다 만들어질 무렵 이것을 알릴 상점가 간판이 필요하다는 의견에 따라 홈페이지 주소를 실은 사인보드도 디자인했다. 자전거 마을 사카이의 상점가로 자전거를 타고 가볍게 쇼핑 오길 바라는 마음을 담아 페달이 달린 오렌지색 반사판을 붙여 제작했다. 밤에는 자동차 전조등 빛을 반사해 스스로 빛나는 간판으로 완성했다.

studio-L의 설립

임시 단체인 studio:L로 2년 정도 활동하면서 본격적으로 커뮤니티 디자인에 관한 일을 하고 싶다는 생각이 들었다. 사실 그 당시에는 아직 커뮤니티 디자인이라는 단어를 인식하지 못한 때였지만 공원 매니지먼트 업무를 통해 커뮤니티가 지닌 힘에 가능성이 있음을 느꼈고, 생활 스튜디오와 studio:L 활동에서 힘을 조직하는 것도 배웠다. 게다가 뒤에서 등장하는 효고의 '이에시마 프로젝트' 등에 한창 재미를 느끼던 시기이기도 했다. 마침 설계 사무소에서 신세를 졌던 상사 아사노 후사요 씨가 도쿄에 있는 대학 교원으로 배정되어 사무소 조직이 개편되었다. 이를 계기로 나도 2005년에 설계 사무소를 그만두고 독립해서 일하게 되었다.

내 사무소를 위한 명칭은 거의 생각해보지 않았다. 그때까지 사용해온 studio:L은 구성원 11명이 함께 사용했기 때문에 사무소 이름을 조금 변형한 'studio-L'로 정하고 이들에게 허락받았다. 이들

야마노구치 상점가 입구에 설치한 간판.

은 이미 대학을 졸업하고 모두 일하고 있었는데 다이고 다카노리醍醐孝典, 간바 신지神庭慎次, 니시가미 아리사西上ありさ 3명이 회사를 그만두고 studio-L에 합류하고 싶다고 했다. 그 세 사람과 함께 사무소로 쓸 장소를 찾았고 당시 가르치고 있던 대학과 전문 대학 학생들과 함께 인테리어를 시공해 오사카 우메다梅田에 사무소를 차릴 수 있었다.

비영리 활동을 즐긴다는 것

생활 스튜디오 studio:L에서 studio-L로 활동을 이어가는 가운데 느낀 점이 있다. 우리가 사카이에서 했던 것처럼 마을에 조금이라도 즐거운 기운을 줄 수 있는 커뮤니티를 현지에 만들어낼 수 있다면, 그 사람들은 스스로 즐기면서 그리고 동료들 간의 신뢰를 형성하면서 마을을 조금씩 바꾸어나갈 것이다. 우리들이 마을에 들어가 주체적으로 활동하는 것도 가능하지만 외부 사람은 언젠가 그곳을 떠난다. 차라리 그 마을에서 우리와 뜻이 같은 사람들을 찾아내어 그 사람들과 활동의 참맛을 공유하고, 지속적으로 활동할 주체를 새롭게 형성하는 것이 중요하다. 이 활동은 스키나 테니스를 즐기는 것과 마찬가지로 '마을을 위한' 봉사가 아니라 '마을을 이용해' 내가 즐기는 일이라고 생각하는 것이 이상적이다. 각자 비용을 들여서라도 즐기고 싶다고 여기는 활동이자, 결과적으로 마을 사람들에게서 고맙다는 인사를 받아 더 즐거워지는 활

방을 빌렸을 당시 귤 상자 위에 노트북 컴퓨터를 놓고
사무실 인테리어를 설계했다(왼쪽). 가지고 있던
많은 책은 한여름에 엘리베이터가 없는 낡은 빌딩
4층까지 날랐다(오른쪽).

디자인과 매니지먼트 업무 모두 커뮤니티를 바탕으로
추진하고 있다. 지금도 두 가지를 함께 진행하고 있지만
커뮤니티 디자인 프로젝트가 조금씩 늘어나고 있다.

community based

design management

랜드스케이프 디자인

센리 재활병원

히가시야마다이주택 외구 설계

호즈미 제재소 광장
설계 및 감리

게이쇼 어린이집
개수 설계 및 감리

오사카시 짓코
랜드스케이프 계획

쇼난항 랜드스케이프 설계

롯코 아일랜드 W20
거리구역 조경 계획

사이노 병원
랜드스케이프 설계 등

공원 매니지먼트

효고 현립 아리마후지 공원

교토 부립 기즈가와
니시간 체육 공원

오사카부 운영
이즈미사노 구릉 녹지

유니세프 파크 프로젝트

도도로쿠 지역 사방 댐 공원

세키스이하우스개발 제공 공원
《OSOTO》

마루야가든즈 등

마을 만들기

이에시마 프로젝트

호즈미 제재소 프로젝트

사카이 히가시구치 앞 지구

오사카부 미노오 모리마치

히지사이 매니지먼트

물의 도시 오사카 2009

노베오카역
주변 정비 프로젝트

고토 열도 한도마리 마을
활성화 등

종합 계획 수립

이에시마정 종합 계획

아마정 종합 계획

가사오카시 낙도 진흥 계획

동. 이런 활동을 전개하는 커뮤니티를 어떻게 만들 수 있을까. 그래서 생활 스튜디오와 studio:L에서 우리가 느낀 것을 바탕으로 마을 일을 담당할 커뮤니티 디자인 업무를 전개하기로 했다. 스스로 활동을 즐기고 신뢰할 수 있는 동료를 찾을 수 있다는 확신이 있었기 때문이다.

1 함께 스튜디오 지도 간사를 맡은 사람은 랜드스케이프
 컨설팅 회사인 공간창연(空間創研)의 오쿠가와 료스케(奧川良介) 씨.

2 다만 2년 뒤에 같은 지역을 다시 조사해보니, 맨션 개발 등으로
 많은 단독주택이 철거되어 그 뜰에 있던 '동물들'도 사라졌다.
 '생물 다양성' 저하가 두드러진다.

마을은 사용되고 있다

랜드스케이프 익스플로러

오사카 2003-2006

실외 공간을 활용하는 사람을 찾아라

생활 스튜디오가 끝나고 studio:L로 독자적인 활동을 전개하기 시작했을 무렵, 일본조원학회 워크숍에서는 세 번째 기획이 검토되고 있었다. 지난번에 이어서 지도 간사를 맡은 나는 '공공 공간을 제대로 이용하고 있는 사람을 찾는 현지답사'라는 기획을 제안했다. 현장 조사를 통해 결과적으로는 사람뿐 아니라 숨어 있는 물건이나 공간도 함께 찾아내려는 것으로, 125명의 참가자가 다섯 팀으로 나눠 활동했다. 풍경을 탐색한다는 의미를 담아 다섯 개의 팀을 총칭하여 '랜드스케이프 익스플로러'라고 했다.

현장 조사를 위해 모은 사진 가운데 무척 흥미로운 것이 많이 있었다. 내 관심은 공공 공간을 특별히 잘 활용하고 있는 사람이었다. 예컨대 오후 3시 은행이 문을 닫으면 그 앞에서 요구르트를 파는 아주머니 같은 사람이다. 그는 목제 접이식 의자 뒷다리를 은행 계단 높이에 맞춰 잘라내어 자신이 앉을 자리를 제대로 만들었다. 이 사람이 자리를 만들면 여기저기서 그 지역 노인들이 모여든다. 요구르트는 그다지 팔리지 않지만 아주머니와 '손님'들은 즐겁게 대화를 이어나간다. 이 아주머니가 없다면 집 밖으로 나올 이유를 찾지 못했을지도 모를 노인의 미소 띤 얼굴에서 요구르트를 파는 상행위를 넘어 지역 복지에 일조하는 주체로서의 역할을 느꼈다. 또 이 아주머니는 요구르트 판매가 끝나면 자신이 있던 주변을 청소하고 돌아간다. 덕분에 은행 앞은 언제나 깨끗한 상태를 유지한다. 이런 아주머니가 다른 지역과 거리 곳곳에서 활약한다면 지역의 복지과나 도

로과 일이 조금은 줄어들지 않을까라는 생각이 들었다. 마찬가지로 철로 옆에 정원을 만들어 철도변 녹화綠化를 추진하는 아저씨, 도로 화단을 자기 나름대로 관리하고 그 빈 공간에 차조기와 파를 심는 아주머니 등 공공 공간을 자신의 것처럼 사용하면서 주변에 좋은 영향을 전파하는 사람들을 수없이 발견했다.

이런 사람들이 마을에 존재한다는 것을 전제로 한다면 공공장소 디자인도 '있거나 만들어 주는 것'이 아니라 주민들이 차츰 참여할 수 있는 공간으로 디자인해야 하는 것은 아닐까. 이런 생각으로 사용하는 사람의 특성에 맞춘 공공 공간의 디자인을 제안했다[1].

노천을 즐기는 사람들의 잡지《OSOTO》

이 현지답사가 일단락된 2005년, 오사카 부의 공원을 유지 관리하고 있는 재단법인 오사카부공원협회에서 랜드스케이프 익스플로러에 상담을 청해 왔다. 이제까지 공원협회가 내놓은 『현대의 공원』이라는 책자를 대대적으로 단장해 서점에서 팔 수 있는 잡지로 만들고 싶다고 했다. 그 기획과 편집을 맡아달라는 의뢰였다. 마침 독립했던 참이라 나는 이 프로젝트에 참여하기로 했다. 그때 떠올린 것이 현지답사에서 발견했던 '실외 공간을 사용하는 사람들'이었다. 공간을 재미있게 사용하는 방법을 소개함으로써 몇몇 사람들이 실외 공간을 사용하는 계기가 되면 결과적으로 새로운 풍경이 등장하지 않을까라고 생각했다.

은행이 문을 닫으면 좌판을 펼쳐 야쿠르트를 파는 아주머니.
그리고 그 아주머니와 이야기를 나누기 위해 모이는 지역 노인들.

사진: 오쿠가와 료스케

우리는 '지금까지 실내에서 해왔던 일을 실외로 가지고 나올 계기를 담는 잡지'라는 콘셉트를 제안했다. 공원협회도 공원에 오는 사람을 늘리기 위해서는 우선 실외로 한걸음 나서는 사람을 만들어야만 했다. 즉 공원 자체를 주제로 한 잡지가 아니라 야외를 주제로 한 잡지로, 정보를 제공하고 사람들이 실외를 제대로 활용할 수 있게 만들어내자는 제안이었다.

잡지의 제목은 랜드스케이프 디자인 사무소 E-DESIGN의 구쓰나 히로키惣那裕樹[2] 씨의 발안으로 'OSOTO'가 되었다. 바깥에서 다양한 일을 즐기자는 생각이 담겨 있다[3]. 그 결과 밖에서 식사나 독서를 하거나 연주를 즐기는 사람들, 새로운 스포츠를 개발하거나 식용 식물을 채집해 요리하는 사람들, 야외 공간을 즐기는 계기가 될 만한 사례를 찾아 취재하고 이를 소개하는 잡지를 만들었다.

사람과 생활

《OSOTO》편집을 맡아 진행하면서 세상에는 실외 공간을 잘 이용하는 사람이 많다는 사실을 알게 되었다. 또 온라인 등의 조사로 야외 활동에 대한 욕구를 가진 사람도 많다는 것을 깨달았다. 혼자서는 좀처럼 시작하기 어려운 일일지도 모르지만, 몇 사람이 모여 실외에서 식사를 하거나 책을 읽으면 그것은 단순한 즐거움을 넘어 모인 사람들 사이에 공감대를 만들어낸다. 한 가지 주제로 특화된 커뮤니티가 생기는 것이다.《OSOTO》기획을 통해 실로 다

랜드스케이프 익스플로러 구성원이 정보를 모으고,
E–DESIGN, OPUS, studio–L이 협력해 만든 잡지《OSOTO》.
각자 본업이 있었기 때문에 연 2회 발간이 최선이었다.
2006년 봄에 창간 준비호가 발행되었고 6호까지 계속되었으며
2009년부터는 독자들로부터 정보를 받기 위해 쌍방향
정보교환이 가능한 블로그와 웹 매거진(www.osoto.jp)으로
전개하고 있다.

양한 프로그램을 실시했다. 그때마다 순식간에 커뮤니티가 생겼고 지금도 조용히 이어지고 있다[4].

　풍경은 그곳에서 생활하는 사람들의 행위가 쌓여 생겨난다. 나무를 심거나 물을 흐르게 하고 물리적 공간을 설계함으로써 풍경을 만들 수도 있지만, 사람의 생활과 행위가 조금 변화는 것만으로도 좋은 풍경을 만들어낼 수 있다.《OSOTO》에서 진행한 실험은 실천과 프로그램으로 탄생하는 랜드스케이프 디자인의 시도이다. 하드웨어를 디자인하는 것이 아니라 소프트웨어를 운영함으로써 풍경을 디자인하는 것. 이 실험은 나중에 더 구체적인 프로젝트로 큰 결실을 거둔다.

1 자세한 내용은 랜드스케이프 익스플로러,
 『마조히스틱 랜드스케이프(マゾヒステイツク・ランドスケープ)』
 (가쿠에이출판사, 2006)를 참조.

2 대학 선배인 구쓰나 씨는 일본조원학회가 주최하는 현지답사
 첫해부터 함께했다. 특히 독립 당시에 큰 도움을 받아 한때는
 15개 프로젝트를 협력하여 추진했다.

3 〈옮긴이〉 소토(SOTO)는 밖이라는 뜻.

4 이때의 만남을 계기로 NPO법인 '퍼블릭스타일연구소'가
 설립되어 실외 공간을 사용하기 위한 다양한 프로그램을
 실천하고 있다.

프로그램에 따라
풍경을 디자인한다

센리 재활병원
오사카 2006-2007

행동에서 디자인을 생각하다

오사카의 미노오시箕面市에 있는 센리千里 재활병원은 뇌졸중 환자의 회복기 재활을 돕는 병원이다. 이 병원의 정원을 디자인하게 된 E-DESIGN의 구쓰나 히로키 씨는 일본조원학회 워크숍과 《OSOTO》의 편집에 협력해온 랜드스케이프 디자이너이다. 어느 날 구쓰나 씨가 "프로그램을 디자인해보지 않겠느냐?" 하고 권했다. 설계 사무소에서 일하고 있을 때 식물을 기르는 활동으로 재활을 촉진하는 원예 요법을 배운 적이 있었기 때문에 회복기 재활을 위한 병원의 정원을 디자인한다면 원예 요법 프로그램을 중심으로 해야 한다고 제안했다. 그저 감상하는 정원이 아니라 재활 프로그램을 실시하기 위한 정원으로 디자인하는 것이다. 그러나 드러내놓고 재활을 위한 공간이라고 선전하기보다, 아름다운 풍경으로 조성된 공간인 줄로만 알았던 곳에서 원예 요법 프로그램이 실시되고 있는 형태라면 좋을 듯했다.

먼저 씨뿌리기와 물주기 등의 활동을 포함한 원예 요법 프로그램을 디자인한다. 다음으로 산책과 독서 등 원예 요법과는 직접 관계가 없는 일반적인 활동을 가정하고 각 장소를 정리한다. 이 두 가지 활동을 만족하는 공간을 찾고 더 나아가 또 다른 미지의 활동이 탄생할 가능성을 남기기 위해 공간 형태를 살짝 추상화한다. '이렇게도 사용할 수 있고 저렇게도 사용할 수 있는' 형태를 찾는 것이다. 마지막에는 바라보기만 해도 아름답다고 느낄 수 있는 풍경인지 확인한다. 이런 아이디어와 순서로 추진할 것을 제안했다.

지역을 위해 재활병원이 할 수 있는 일

이런 업무 순서에서 전반부의 활동을 정리하는 것이 주로 내 일이었다. 하지만 구쓰나 씨도 생각에 함께 동참했다. 후반부는 주로 구쓰나 씨의 일이지만 나 역시 스케치를 그리거나 평면도를 보고 의견을 더한다. 서로 이야기를 나누면서 최종적인 공간 형태와 운영 방침을 만들어간다.

원예 요법 프로그램을 생각하기 위해서 우선 재활병원의 역할을 명확하게 해야 했다. 요즘 요양 자원봉사에 참여하는 사람들이 늘어나고 있지만 원예 요법을 배울 기회는 거의 없다. 실내에서 하는 요법이라면 주민회관 등에서 세미나를 들을 수도 있겠지만 실외 공간, 특히 식물을 통한 치료 행위인 원예 요법은 배울 기회가 극히 적다. 따라서 회복기 재활을 위한 병원은 1차적으로 환자의 재활에 사용되어야 하지만, 다른 한편으로는 지역 자원봉사자가 프로그램을 배우는 장소로 자리매김해야 한다. 즉 치유의 공간인 동시에 배움의 공간이 되는 것이다.

이와 함께 환자와 지역 주민이 교류할 수 있는 공간과 원예 요법 강의가 있을 공간도 필요하다. 게다가 원예 요법 전문가를 위한 장소로, 병원 안이 아닌 별동으로 작은 건물을 만들어 차를 마시거나 책을 읽으면서 느긋하게 사람들과 대화도 나눌 수 있는 공간도 갖추길 바랐다.

회복기 재활을 위한 병원의 역할. 병원에서 퇴원한 사람이
가정 치료로 옮겨 가기 전에 재활 치료를 하는 장소로
이곳에서 지역 주민이 가정 치료를 지원하는 방법도 배울 수
있다면 이상적이다.

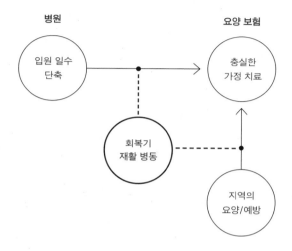

원예 요법 효과

원예 요법은 식물을 기르기 위한 활동[1]을 재활을 위한 활동[2]으로
이용하는 효과적인 의료 행위이다. 질환 종류에 따라 활동을 정해
각 환자에 맞는 프로그램을 짜야 한다. 치료사에게는 그런 지식과
경험, 운영 능력이 요구된다. 한편 요양 자원봉사자는 일반적인
'원예 복지'라는 활동에 종사한다. 기본적으로 원예 요법 프로그
램을 돕지만 대다수는 환자와 함께 원예를 즐기면서 환자의 치유
뿐 아니라 봉사자 자신도 치유되는 경험을 한다.

사실 이 프로그램은 식물 자체에 의한 치유는 20퍼센트 정도, 원예 작업을 통한 치유는 30퍼센트 정도의 효과를 가지고 있는 데 비해, 다른 사람과 의사소통을 하면서 얻는 치유가 50퍼센트를 차지한다고 한다. 그저 식물이 있고 그곳에서 혼자 쓸쓸히 원예를 하는 것이 아니라 봉사자나 치료사와 대화하면서 프로그램을 즐기는 것이 중요하다. 즉 어떻게 사람들의 교류를 만들어내느냐의 문제이다. 커뮤니티와 그 운영의 문제인 것이다.

프로그램 디자인과 형태 디자인을 합치다

이를 토대로 기획서를 작성하면서 입원 환자, 자원봉사자, 통원 환자, 입원 경험자와 시찰자, 지역 주민의 산책 등 누가 어디까지 들어와 어떤 정원을 사용할지 예측하여 공간별로 정비했다. 또 전체 안에서 각 공간마다의 주체들이 상호작용하면서 발생할 만한 활동을 예측하여 여럿 꼽았다.

센리 재활병원의 정원. 원예 요법 전문가가
프로그램을 실시하고 있다.
사진: E-DESIGN

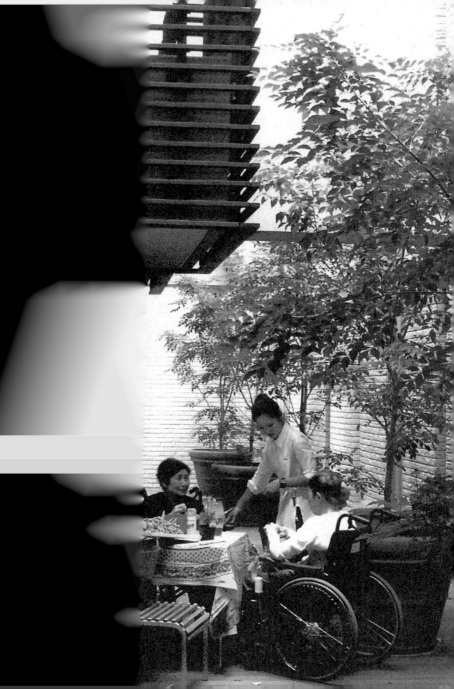

이렇게 정리한 활동의 내용을 디자이너에게 건네 각각의 활동에 적합한 공간 형태를 제시하도록 한다. 제시된 활동을 디자이너와 함께 보면서 또 다른 활동의 가능성에 대해 여러 번 토론했다. 활동이 공간의 형태를 결정할 수도 있지만 공간이 새로운 활동을 만드는 경우도 있다.

그 뒤 모형과 투시도로 확인한 공간을 아름다운 풍경이 되도록 디자인을 수정함으로써 센리 재활병원의 설계 작업은 끝났다. 한편 지인의 도움으로 원예 요법 프로그램을 실시하거나 지역 자원봉사자 모집을 담당한 스태프를 모을 수 있었다. 실무 경험이 있는 원예 치료사를 여러 명 찾아 병원 측에 소개했다. 그중 1명이 병원에 채용되었고 완성된 정원에서 원예 요법 프로그램을 실시하고 있다.

프로그램과 디자인을 합치다.

작업에서 중요한 세 가지

이런 작업 과정을 통해 깨달은 점이 세 가지 있다. 첫째, 다이어그램의 소중함이다. 프로그램이나 활동을 자세히 검토한 뒤 이에 적합한 디자인을 조사하여 전체를 조정하고 아름다운 풍경을 만들어낸다. 그 과정에서 관계도나 이미지 사진 등의 다이어그램으로 행위나 관계성을 가시화하고 그것을 공간 배치에 적용한다면 기획자의 의도를 디자이너에게 효과적으로 전달할 수 있다. 쉽게 이야기하면, 뛰어난 다이어그램을 만들면 디자인의 방향을 쉽게 결정할 수 있다.

둘째, 공간의 형태를 검토하는 사람도 프로그램에 대한 이해가 필요하고, 프로그램을 검토하는 사람도 공간 디자인을 이해해야 한다는 점이다. 이번 경우는 내가 원래 랜드스케이프 디자인에 참여한 이력으로 프로그램 디자인을 담당한 점, 구쓰나 씨가 프로그램 디자인을 상당히 깊이 이해하고 랜드스케이프 디자인을 담당한 점에서 서로의 대화가 원활할 수 있었다. 실제로 각 단계의 기획을 검토하면서 구쓰나 씨가 프로그램을 제안하고 내가 공간 형태를 바꾼 적도 여러 차례 있었다.

그러나 이러한 깨달음 속에서 얻은 더 큰 발견은 소프트웨어와 하드웨어를 모두 한 사람의 머릿속에서 끄집어내지 않아도 믿을 수 있는 디자이너와 협력한다면 만족스러운 결과를 낼 수 있다는 점이다. 원래 하드웨어를 디자인하는 일에 종사했던 사람으로서 나는 이 부분을 다른 사람에게 맡기는 것이 본업을 버리는 느낌이었다.

그런데 이 프로젝트를 계기로 '하드웨어를 디자인하는 사람은 세상에 많고, 그중에는 믿을 만한 디자이너도 많으니 나는 달리 필요한 일을 하면 좋지 않을까' 하는 생각을 갖게 되었다. 물건을 디자인하지 않는 디자이너로도 가능성이 있다고 느껴지기 시작했다.

1 땅을 고르고 씨를 뿌리거나 묘목을 심고 물을 뿌리고
 잡초를 뽑고 식물을 감상하고 냄새를 맡고 수확하는 등의
 여러 행위.

2 손가락을 움직이고 삽을 사용하고 물뿌리개를
 들어 올리고 잡초를 뽑고 요리를 하고 도구를
 준비하거나 치우는 여러 행위.

'사람과 사람을 잇는'
커뮤니티 디자인

시대가 바뀌고 우리를 둘러싼
모든 것이 변하면, 나와 주변을
새로이 탐색하여 저마다 특성을 살린
마을 만들기에 착수해야 한다.
혼자 시작할 수는 있을지언정
결국에는 사람과 사람의 관계와
참여하는 힘이 마을을 구축한다.

혼자라도 시작한다

이에시마 프로젝트
효고현 2002-

다트에서 시작한 졸업 연구

일본조원학회 워크숍에서 '생활 스튜디오'를 운영하던 당시, 지금
은 studio-L의 스태프이지만 워크숍에 참가한 학생이었던 니시가
미 씨가 '마을 만들기'를 테마로 졸업 연구를 하고 싶다는 말을 꺼
냈다. 생활 스튜디오에서 사카이시 환호 지구의 미래를 생각하면
서, 진지한 고민 없이 예쁜 공원을 디자인하고 "마을을 활성화하
겠습니다."라고 제안하는 것이 싫었다고 한다. 옳은 생각이다. 하
지만 대학에는 공간 만드는 방법을 가르치는 선생만 있기 때문에
내게 환호 지구의 생활 스튜디오 진행 방식을 지도해달라고 요청
해왔다. 지도 교수에게도 허가를 받았다는 니시가미 씨는 이미 모
든 준비를 다 마친 상태였다. 별 수 없이 그리고 마침 생활 스튜디
오 활동이 일단락되는 시점이었기에 니시가미 씨의 졸업 연구를
봐주기로 했다. 아직 설계 사무소에서 일하고 있던 때였다.

가장 먼저 지도한 것은 커뮤니케이션의 중요성이다. 마을 만들
기에서는 커뮤니케이션 능력이 가장 중요하다. 졸업 연구를 위해
마을 만들기의 잘 알려진 사례를 조사하고 그 특징을 정리하여 그
방법으로 마을 만들기를 제안하는 것은 커뮤니티 디자인을 위한 훈
련이 아니다. 생면부지의 땅에 들어가 발군의 미소와 커뮤니케이션
능력으로 마을 사람들과 대화해서 그 마을의 과제를 알아내는 것이
더 중요하다.

니시가미 씨에게 이것을 해내면 졸업 연구는 반쯤 완료한 것과
마찬가지라고 말했다. 그 다음에 마을 사람들과 협동해서 과제를

해결하는 방법을 찾아 제안하라. 예를 들면 연구실 벽에 서일본 지도를 붙이고 오사카를 겨냥해 다트를 던진다. 그리고 다트가 꽂힌 장소에 가서 현지를 둘러보며 그곳에 사는 사람들과 대화하고 그 땅의 과제를 발견한다. 이것이 마을 만들기에 참여하는 이상적인 방법이라고 생각나는 대로 이야기했다.

예를 든 이야기였지만 니시가미 씨는 정말로 다트를 던졌다. 오사카를 겨냥하고 던졌다는데 서툰 실력으로 던진 다트는 오사카에서 훨씬 서쪽에 있는 효고현 히메지항姬路港의 이에시마家島 제도라는 낙도에 꽂혔다. 그날부터 니시가미 씨는 전차와 버스, 배를 갈아타고 이에시마를 드나들었다.

이에시마 제도는 히메지항에서 배로 30분 정도 거리에 있는 군도이다. 40개 이상의 섬으로 구성된 이에시마 제도에 사람이 사는

이에시마 제도는 히메지항에서 배로 30분 정도 앞바다로 나간 곳에 있는 군도로 채석업이 번창했던 곳이다.

섬은 네 곳뿐이다. 그중에서도 이에시마섬과 보우제지마섬防勢島에 인구가 집중되어 있고, 이에시마정家島町의 마을사무소[1]는 이에시마에 있다. 바로 옆에 있는 단가지마섬男鹿島은 이들의 주요 수입원인 채석 작업으로 산이 파헤쳐져 대량의 암석이 육지로 반출되고 있다. 그러나 산업이 쇠퇴하여 이에시마정의 인구는 8,000명 남짓으로 급속히 감소하고 있다. 공공사업이 침체되면서 주요 산업이었던 채석업까지 점차 폐업하고 있다.

그런 섬에 혼자 들어간 니시가미 씨는 지나가는 사람에게 미소로 말을 건네며 지역의 과제를 찾아 나섰다. 당연히 이상하게 여기는 마을 사람들 사이에서 화제가 되었다. "저 녀석은 무얼 하러 왔을까." 마을사무소에 가서 자료와 정보를 얻으려 하면 어디에 사용할 거냐고 꼬치꼬치 캐물었다. 졸업 연구 대상으로 이에시마정을 선정했고, 마을 만들기에 대해 제안을 하고 싶으니 주민들의 이야기를 들려주었으면 좋겠다고 계속 설득해 나갔다. 2002년의 일이다.

마을 만들기 연구회

졸업 연구 대상인 이에시마정을 드나들기 시작한 니시가미 씨는 마을사무소가 설치한 '이에시마 재생플랜책정위원회'라는 곳에 위원으로 참여한다. 섬 사람이 아닌 대학생의 의견을 듣고 싶다는 위원장의 청이었다. 위원장은 히토쓰바시대학一橋大学의 세키 미쓰히로関満博 교수[2]. 오사카의 대학생이 섬을 어슬렁거리며 돌아다닌

다는 이야기를 듣고 위원회에 참여시키자고 제안한 것이다.

이에시마 재생플랜책정위원회는 섬의 재생을 주장하고 있지만 내용은 거의 경제 재생 이야기였다. 특히 침체된 채석업을 어떻게 할 것인가에 관한 논의뿐이었다. 졸업 연구와 함께 이 위원회의 논의 방식에 대해서도 니시가미 씨와 상담을 하게 된 나는 단순히 채석업만이 아니라 섬 생활 전반을 다시 바라보는 것이 필요하다고, 그 계기가 될 마을 만들기 공부 모임을 제안하라고 당부했다. 니시가미 씨는 이번에도 역시 내 조언을 솔직히 받아들였다. 마을 만들기에서 솔직함은 소통을 위해서 아주 중요하다.

이리하여 이에시마정 최초의 마을 만들기 관련 사업이 진행된다. 그 이름도 '마을 만들기 연수회'라는 이름으로 마침 생활 스튜디오가 일단락되고 새로 studio:L로 사카이에서 활동을 시작하려던 무렵이었다. 이에시마정으로부터 연수회 운영을 의뢰받았기 때문에 studio:L의 학생들에게 마을 만들기와 대화 기술을 가르쳐 연수회의 퍼실리테이터 역할을 맡겼다. 니시가미 씨를 중심으로 마을 만들기를 공부한 7명의 학생이 연수회 운영에 참여했다. 학생들은 연수회의 진행 방식에 고민이 생기면 studio:L 회의에 와서 상담하면서 그런대로 이에시마 정의 마을 만들기를 추진해나갔다. 2002년에는 마을 만들기 사례와 NPO 법인에 대해 배워 섬 내부에서 현지답사를 실시했다. 2003년에는 포럼을 개최해 다른 지역에서 마을 만들기 활동에 참여하고 있는 사람들과 이에시마섬 주민들의 교류를 도모했다. 2004년에는 이에시마정의 안내 책자를 만들기 위

해 현지답사를 하고 역사나 문화를 소상히 아는 사람의 이야기를 듣기도 했다. 그 결과 자치회 단위로 자세한 정보를 실은 안내 책자가 탄생했다.

탐색되는 섬

책자를 만드는 과정에서 참가자가 이에시마정을 자세히 파고들어 현지에 깊은 애착을 갖게 된 것은 큰 성공이다. 다만 그 성과로 만들어진 안내 책자가 도시 사람에게 "이에시마섬에 가고 싶다!"라는 생각을 심어줄 만한 내용은 아니었다. 벚꽃 명소, 전망이 좋은 산, 산 정상의 너른 지대, 유서 깊은 신사 등 이에시마정 주민이 외부 손님에게 소개하고 싶은 장소는 하나같이 어디선가 들어본 적이 있는 명소들뿐이었다. 따라서 그 정보를 듣고 일부러 이에시마섬까지 올 사람은 거의 드물 것이다. 섬 밖에서 온 우리가 외부인의 눈으로 느끼고 있는 이에시마섬의 매력을 솔직히 정리한 책자를 다시 만드는 것이 필요하다고 생각했다.

주민들이 당연하다고 여기는 풍경 속에는 외지 사람이 바라보았을 때 아주 매력적인 부분이 있다. 그 발견을 책자로 정리하는 프로젝트는 행정 기관의 의뢰로 하기보다 우리가 독립적으로 진행하고 싶었다. 외지 사람이 섬을 통해 즐거운 일을 도모하는 프로젝트이기 때문에 참가자 스스로 비용을 부담해야 한다고 생각했다. 비용을 지불하고 섬을 탐색한다. 그리고 그 결과는 즐거운 시간을 보내

게 해준 섬에게 돌려주고 섬을 떠난다. 그런 것을 상상하며 '탐색되는 섬'이라는 프로젝트를 발족했다.

목표는 두 가지였다. 하나는 섬을 탐색함으로써 외지 사람들이 이에시마섬의 팬이 되게 하는 것. 둘째는 이에시마섬의 어떤 점이 외부인에게 매력적으로 보이는지 섬 주민에게 알려주는 것이다. 목표를 달성하기 위해 '탐색되는 섬' 프로젝트는 5년간 지속하기로 했다. 5년 동안에 눈앞에 보이는 섬의 표층부터 심층까지 조금씩, 섬 생활 깊숙이 파고들어가 최종적으로는 이에시마섬의 살아 있는 매력을 섬 밖 사람들에게 소개하는 책자를 만들자는 계획이다.

프로젝트 진행 기간은 7일. 첫날은 프로젝트의 개요 설명과 친구 만들기, 둘째 날은 섬의 역사와 문화를 배우고 현지답사 기법을 익힌다. 셋째 날부터 다섯째 날까지는 2박 3일로 섬을 탐험하고 여섯째 날에 촬영한 영상을 모아 책자를 만들기 위한 편집회의를 진행한다. 마지막 일곱째 날에는 책자를 완성하면서 프로젝트를 완료한다. 참가비는 히메지부터 섬까지 가는 교통비, 강사비, 책자의 인쇄 · 제본비, 섬 안에서 제공받는 식대와 숙박비 등을 합쳐 총 2만 7,000엔. 참가자는 30명 한정으로 전국 대학의 마을 만들기 관련 학과에 전단을 발송하고 사이트와 블로그로도 알렸다. 도쿄와 규슈九州에서 참가하는 사람도 있어서 매년 거의 30명의 팀이 탄생했다.

2005년에 있었던 제1회 '탐색되는 섬' 프로젝트의 테마는 "이에시마섬에 찾아뵙겠습니다."였다. 이에시마섬에서는 도시라면 집 안에 있을 것이 밖에 나와 있는 경우가 많다는 것을 발견할 수 있

다. 의자나 소파, 싱크대나 냉장고, 음식과 시계, 손으로 직접 쓴 메모나 양탄자 등 집에서 사용하지 않는 물건을 곧바로 버리지 않고 밖에 내놓아 새로운 역할을 하게 하는 것이다. 밖에 내놓은 냉장고는 농기구를 넣는 창고가 되고, 오래 사용해 낡은 양탄자는 밭으로 이어지는 농작로에 깔려 잡초의 번식을 막는 역할을 한다. 물건의 쓰임이 참 신기하다. 섬은 폐기물 처리 비용이 도시보다 비싸다. 집안에서 쓸모 없어진 물건을 집밖에서 사용해 결과적으로 폐기물을 줄여 친환경적인 생활을 영위한다. 그와 동시에 섬을 찾는 사람에게 특별한 감각을 심어준다. 실외 풍경이 실내 같은 분위기를 풍기는 섬. 마치 집 안에 있는 것 같은 기분이 드는 섬. '이에시마 섬'이라는 명칭에 대해서는 일본 초대 천황인 진무神武가 태풍을 만

마을 만들기 연구회가
자치회 단위로 만든
안내 책자. 하지만
도시에서 온 사람에게는
와닿는 게 없다.

119

나 섬에 피난했을 때 이에시마섬의 복잡한 지형 때문에 파도가 없고 고요해 마치 자신의 집 안에 있는 것 같다고 하여 '이에시마'라고 명명했다는 이야기가 전해지고 있다. 지금은 고요한 파도만이 아니라 섬 곳곳에 집 같은 분위기를 조성하는 물건들이 널려 있다. 그런 특징을 정리한 책자를 만들어 마치 누군가의 집에 머물기 위해 방문하는 섬이라는 의미를 부여해 "이에시마섬에 찾아뵙겠습니다."라는 제목을 붙였다.

다음 해에는 채석 작업이 번성한 단가지마섬에서 현지답사를 실시하여 산을 깎고 돌을 깨서 운반하는 현장을 찾았다. 사막처럼 평평해진 섬. 그곳에 타조를 키우는 사람이 있었고, 고장나 못 쓰게 된 커다란 기계가 굴러다니고 있었다. 이 비일상적인 풍경이 이국적이라는 내용을 담아 책자를 만들었다. 3년째에는 섬 주민들의 집에 묵으며 '섬의 대접'을 체험했다. 4년째에는 빈집을 빌려 생활하면서 발견하는 섬의 특징을 정리했다. 마지막 해에는 섬에서 일하는 사람들의 노동을 체험하고 일하는 사람들의 포스터를 만들었다. 이렇게 정리한 책자는 매회 1,500부씩 인쇄해 참가자가 20부씩 가지고 나머지는 섬 곳곳에 놓아두었으며 오사카나 고베의 대학과 카페에 배포했다. 참가자는 자신들이 찾은 결과를 정리한 책자를 친구에게 보여주며 이에시마섬의 매력을 얘기하고 취업 과정에서 자신의 활동 자료로 활용했다.

'탐색되는 섬' 프로젝트에 매년 전국의 대학생
30명 정도가 참여하고 있다.

첫해 '탐색되는 섬' 프로젝트의
현지답사 성과로 만들어진 책자.

'이에시마섬에 찾아뵙겠습니다.'

3년째, 섬사람의 집에서 묵었다.

2년째에는 채석업을 파헤쳤다. 처음으로
본 채석장은 마치 외국 같았다.

5년째에는 참가자가 섬의 노동을 체험하고 섬에서
일하는 사람들의 포스터를 만들었다.

'기름, 팔고 있습니다.'

「探られる島」プロジェクト FINAL

매력을 느끼는 조건

활동 초기, 섬 주민들은 우리가 촬영한 사진을 전혀 이해하지 못해 그저 외지에서 온 사람이 재미있다는 반응이었다. 섬사람들은 우리가 모은 사진의 어디가 매력적인지 도무지 알 수 없었던 것이다. 오히려 부끄럽거나 더러운 모습이고, 섬 어디서나 볼 수 있는 풍경이었다. '탐색되는 섬'의 책자를 만들 때도 "아무래도 싣지 않았으면 좋겠다."라고 거절당한 사진이 몇 장 있어서 결국 싣지 못했다. 우리에게는 너무나 진귀하고 재미있는 사진이었다. 도시에 사는 사람과 섬에 사는 사람이 매력적이라고 느끼는 풍경이 다르다는 것을 서로 이해하는 과정이 필요했다.

그래서 '탐색되는 섬' 프로젝트로 모은 사진을 그림엽서로 만들어 전시하는 프로젝트를 생각했다. '섬 엽서' 프로젝트이다. '탐색되는 섬' 프로젝트 참가자가 촬영한 사진을 엽서 용지로 출력해 200종의 그림엽서를 준비했다. 이것을 이에시마 항구와 오사카 시내 두 곳에서 전시했다. 입장객에게는 마음에 든 엽서를 2장씩 가지고 갈 수 있게 했다. 그 결과 이에시마섬에서 품절된 엽서와 오사카에서 품절된 엽서가 전혀 다르다는 게 밝혀졌다. 이에시마섬에서 품절된 엽서는 신사나 항구, 언덕 위에서 바라본 풍경 사진이었고, 오사카에서 품절된 엽서는 밭에 덩그맣게 놓여 있는 냉장고나 파도에 휩쓸려 방치된 거대한 채석용 철제 갈퀴였다. 이 결과를 확인하고 나서야 '밖의 시점과 안의 시점'의 차이를 섬사람들이 인식하게 되었다.

이와 함께 '탐색되는 섬'의 책자를 들고 이에시마섬을 찾는 사람

마치 집안에 있는 것 같은 기분이 드는 섬, 섬사람들과의
교류를 통해 마음에 드는 섬, 다시 방문하고 싶은 섬이
되었으면 좋겠다.

이 늘어났기 때문에 도시에 사는 사람들에게 매력적이라고 여겨지는 풍경이 어떤 종류인지를 점차 잘 알 수 있게 되었다. 이에시마 정은 어업에서 채석업으로 이행한 섬의 핵심 산업이 관광업으로 다시 바뀌게 되면서 앞으로의 방향성에 대해 상담을 받게 되었다. 나는 테마파크 스타일의 정비로 관람객을 일거에 불러들인다 해도 사람들은 금방 싫증을 내어 다시 섬을 찾아오지 않으니 서서히 방문객이 늘어나는 방식을 만들어야 한다고 제안했다. 100만 명이 딱 한 번만 찾는 섬이 아니라 만 명이 백 번씩 찾고 싶어하는 섬이 되어야 하고, 이에시마섬의 열렬한 팬을 만드는 방법을 찾는 것이 중요하다고 생각했다. 그런 의미에서 '탐색되는 섬'을 통해 이에시마섬을 제2의 고향이라고 생각하는 젊은이가 서서히 늘어나는 점을 중요하게 느꼈다.

'탐색되는 섬'이라는 발상의 바탕에는 건축 대학에서 실시하는 설계 연습이 있다. 우리는 설계 연습의 대상 지역을 수없이 방문한다. 현지 조사를 통해 그곳의 매력과 과제를 정리해 어떤 공간이 되면 좋을지를 제안한다. 이렇게 관계를 맺게 된 장소는 나중에도 늘 마음이 쓰이는 곳이 된다. 졸업 연구로 참여했던 곳이라면 더욱 그렇다. 그 곳은 지금 어떻게 되었을까, 이따금 생각나는 곳이 된다. 이에시마섬이 그런 곳이 되면 매년 30명씩 참가하는 사람들 가운데 한 사람이라도 몇 년 뒤에 문득 찾고 싶어지고, 친구들에게 책자를 홍보해 여행을 권하고 싶어지는 섬이 될 것이다. 또 섬사람들과의 교류에서 통한 감정의 여운으로 항상 신경 쓰이고 관심 갖는 섬이

되리라 생각했다.

'탐색되는 섬' 프로젝트에 참가한 것이 계기가 되어 좀 더 이에시마섬을 알고 싶어서 졸업 연구나 제작 현장으로 이에시마섬을 선택하는 학생이 늘고 있다. 이제까지 15명의 학생이 이에시마섬을 대상으로 논문을 쓰거나 작품을 제작했다. 그 뒤에도 취직이나 결혼이라는 인생의 중요한 시점에 이에시마섬을 찾아 섬사람들에게 보고하거나 인사를 나누는 옛 참가자가 많다. 국토교통성에 취직해 마침 낙도진흥과에 배속된 '탐색되는 섬'의 참가자 데라우치 마사아키寺内雅晃가 업무 차 섬을 방문한 적도 있다. 생활 스튜디오에도 참여했던 인연이 이렇게 이어지고 있다.

함께 만드는 종합진흥계획

2004년에 앞서 말한 마을 만들기 연구회에서 자치회가 안내 책자를 만들었을 때 이에시마정 주민센터 기획재정과에서 종합진흥계획을 주민 참여 방식으로 만들어보자는 의뢰가 있었다. 연구회에 참가하고 있는 주민 40명과 그 외에 주민 60명을 합쳐 100명의 주민과 새로운 종합진흥계획을 만들어달라는 것이다.

그래서 연구회에 참가한 사람과 포럼에 출석한 사람을 중심으로 100명의 주민을 공모했고, 참가자를 팀으로 나눠 종합진흥계획의 내용을 검토했다. 워크숍 형식으로 이야기를 주고받으며 주민이 제안한 마을 만들기 활동을 바탕으로 종합진흥계획을 책정하려고 생

각했다. 그러나 히메지시 중에서도 이에시마섬 지역이 마을 만들기의 선진적인 지역이 되려면 주민들의 제안을 모아두었다가 이후 마을 만들기의 지침으로 삼아야 하지 않을까. 그 점을 제안해 워크숍에서 나온 내용을 모은 책자 『이에시마섬 마을 만들기 독본 いえしままちづくり読本』을 만들었다. 이 책자는 주민들의 제안을 그 규모에 따라 필요한 실행 인원으로 분류하여 '혼자서 할 수 있는 일' '10명이 할 수 있는 일' '100명이 할 수 있는 일' '1,000명이 할 수 있는 일'로 구성했다. 마을 만들기에 필요한 자구적인 노력, 공동 노력, 공공 기관의 협조 관계성을 드러낸 것이다. 스스로 할 수 있는 일은 스스로 한다. 누군가의 협력이 있어야 할 수 있는 일은 동료를 구한다. 아무리 노력해도 주민들이 직접 할 수 없는 일은 행정과 함께한다. 그 관계

주민 참여로 만든 종합진흥계획을
편집한 『이에시마섬 마을 만들기 독본』.

『이에시마섬 마을 만들기 독본』에 소개된 10명이 할 수 있는
일.

10명이 할 수 있는 일
"옛날이 좋았다."라는 말은 그만두자

"옛날이 좋았다."와 비슷한 말

"요즘 젊은이들은……."
"내가 젊었을 때는……."
"이런 일은 상상할 수도 없었지……."

식사나 술자리에서 "옛날이 좋았다."라고 말할 때가 있지 않습니까.
'그때로 돌아갔으면 좋겠네.'라고 생각하면 불만만 생길 뿐입니다.
대신 "앞으로 어떻게 즐겁게 살아갈 수 있을까?"라는 말을 하면
술자리가 더욱 즐거워질 겁니다.
"옛날이 좋았다."라는 말은 이제 그만두지 않으시겠습니까. 그 대신에
"다음에는 이것을 해 볼까." "함께 해 보자."라고 말해 보세요.
건설적인 대화야말로 펄떡펄떡 뛰는 이에시마섬의 미래를
만드는 계기가 될 것입니다.

이럴 때 실천해 보자!

* 동창회에서
* 꽃놀이 모임에서
* 송년회에서
* 신년회에서

성을 명확하게 하기 위해 책자 차례를 실행 인원으로 나눈 것이다. 이 책자는 3,500부를 인쇄해 마지막 마을회의에서 섬의 모든 가정에 배포했다.

마을 만들기 기금

2005년 이에시마정이 통합되기 전에 기획재정과에서 상담 요청이 있었다. 이에시마정에는 기부금 1억 엔과 합병특례채 2억 엔을 합쳐 자유롭게 쓸 수 있는 3억 엔의 돈이 있었다. 통합되기 전까지 이 돈을 이에시마섬 주민들만을 위해 빨리 사용하려면 문화 시설을 건설하는 방법 외에는 없다고 했다. 설계를 하는 사람으로서 이에시마섬에 새로운 시설을 세운다는 것은 매력적인 일이다. 건축가로서 데뷔할 기회일지도 모른다. 하지만 한편으로 공공사업의 폐해도 익히 알고 있었다. 특히 이런 이유로 만들어진 공공건물이 잘 운영될 리가 없다. 건축가 데뷔라는 유혹을 애끓는 심정으로 봉합하고 합병 전까지 할 수 있는 일로 '마을 만들기 기금 설립'을 제안했다.

3억 엔이 있으면 매년 1,000만 엔씩 사용해도 30년간 계속 사용할 수 있다. 예컨대 최대 100만 엔의 마을 만들기 조성금을 매년 10개 단체에게 주면 연간 1,000만 엔. 30년간 이에시마 지역의 마을 만들기 활동을 지원하면 히메지시 중에서도 이에시마 지역은 독보적으로 마을 만들기 활동이 왕성해질 것이다. 주무 관청인 효고

현의 승낙을 얻어 공익 신탁으로 3억 엔을 은행에 맡기면 행정구역 통합 뒤에도 히메지시의 간섭 없이 이에시마 지역의 마을 만들기에 사용할 수 있다. 선정위원회를 설치하고 신청서를 낸 단체에 대해 조성금을 지급할지를 검토하면서 이에시마 지역의 마을 만들기 활동을 지원하는 것이 3억 엔을 적절히 사용하는 방법이 아닐까라는 제안을 했다.

기획재정과의 행동은 빨랐다. 곧바로 관청과 상담해 은행에 신탁으로 3억 엔을 맡겨 버렸다. 이렇게 3억 엔은 선정위원회가 인정한 마을 만들기 활동 단체에게만 조성금을 줄 수 있는 재원으로 확보되었고 히메지시의 의향에 좌우되지 않게 된 것이다. 선정위원회는 10명으로 구성되었다. 각 자치회의 회장, 마을의회 의원, 마을회

조성금을 사용해 주민이 제안한 '바다의 집 만들기'에 studio-L도 참여했다. 이때 간사이 대학생과 섬의 어부들이 협력해 바닷가 민박집을 건설했다.

장 등과 함께 발안자 자격으로 나도 선정되었다. 또 studio:L 시기부터 이에시마에 관여하고 있던 오사카산업대학大阪産業大学의 단조 유키檀上祐樹 씨도 위원이 되었다. 2006년부터 조성 제도가 시작되어 지금도 많은 단체가 조성금을 받아 활동을 전개하고 있다.

이에시마섬의 진짜 힘

2002년 초, 마을 만들기 연구회를 실시할 때부터 계속 함께 활동한 아주머니들이 있다. 본인들은 '아줌마'라고 불릴 나이라는 것을 자각하지 못하고 있는 것 같지만 손자가 생겨 기뻐하던 사람도 있는 커뮤니티이다. 이 사람들과는 마을 만들기 연구회 이후 '탐색되는 섬', 섬 엽서, 종합진흥계획 수립 등에서도 함께해왔다. 자치회나 부녀회와는 다른 테마형 커뮤니티이다.

그 커뮤니티가 2007년에 NPO 법인을 취득하고 싶다고 말했다. 오랫동안 NPO란 무엇인지 법인의 장점은 무엇인지를 토론한 끝에 내린 결론이었다. NPO 법인으로서 studio-L에서 독립해 자금을 확보하고, 마을 만들기 활동을 계속하는 게 중요하다고 생각한 것이다. 곧바로 아주머니들과 함께 법인 설립을 위한 서류를 작성했고 몇 개월 뒤에 NPO 법인 '이에시마'가 탄생했다. 이 NPO의 활동은 두 가지로, 이에시마섬에서 나오는 어패류를 사용한 특산품을 개발해 판매하는 것과 특산품 판매 이익으로 마을 만들기 활동을 전개하는 것이다.

NPO 법인 '이에시마'를 만든
섬의 아주머니들.

NPO가 개발한 이에시마 초밥
'아리사와 아줌마'의 먹으면서
읽을 수 있는 신문 형식의 포장지.
니시가미 씨가 다트를 던져
이에시마섬에 오게 된
에피소드도 소개하고 있다.

아주머니들이 주도한 특산물
'노릿코' 포스터.

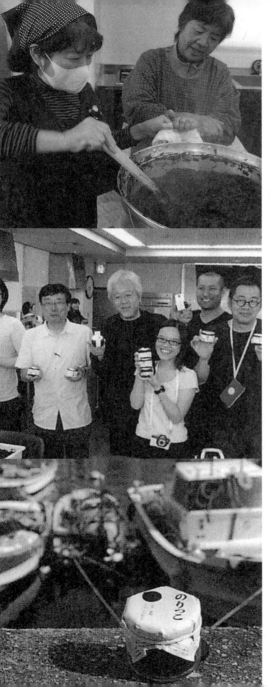

노릿코의 개발과 패키지
디자인. 즉흥적으로 생각한
패키지 디자인도 따스한
느낌이지만(가운데),
디자이너들이 나중에 더욱
새로운 디자인 안을
보내주는 경우가 많다.
이 역시 무척 고마웠다
(아래. 디자인: 오구로 다이고
大黒大悟).

특산품 개발은 풍어로 가격이 하락한 생선이나 규격 외 생선을 적정 가격으로 사들여서 가공한 뒤 부가가치를 생산해 다시 판매하는 것이다. 이로써 섬의 수산업을 부흥시킴과 동시에 특산품으로 섬을 알리는 효과를 노린다. 마을 만들기 활동의 일환으로 행정구역 통합에 따라 배포할 수 없게 된 '홍보 이에시마'라는 이에시마 지역 정보지를 부활시켜 정보를 공유하고, 복지 택시를 운행해 이동이 힘든 사람의 생활을 지원하고 있다.

2008년부터는 국토교통성이 주최하는 '아일랜더'라는 낙도를 소개하는 문화 행사에 참가하게 되어 NPO 법인 '이에시마'가 이에시마 지역의 매력을 도쿄에 소개했다. '탐색되는 섬'의 책자를 배포하고 특산품을 판매해 도쿄에 사는 사람과 전국의 낙도에서 온 사람들에게 이에시마 지역의 매력을 전했다.

2009년부터는 센리 뉴타운과 다마多摩 뉴타운 등 대규모 신도시에 사는 사람들과 교류를 시작했다. 신도시 주민이 모여 이에시마 섬의 가공품을 공동구매하고 동시에 블로그나 트위터를 통해 지역 정보를 전해 이에시마섬에 초대하거나 생산지 견학 모임 등을 개최하고 있다. 누가 어떤 재료를 사용해 어떤 장소에서 만든 가공품인지에 대한 전반적인 이해를 도와, 특산품을 통해 이에시마섬의 팬을 만들어내자는 생각이다.

또한 지역의 매력을 전하는 패키지 디자인 개발에 나섰다. 상품 정보만 적은 패키지가 아니라 생산이나 가공에 관여한 사람의 마음과 이에시마섬의 생활문화, 특산품이 탄생한 배경 등을 이야기로

패키지에 싣는 디자인을 모색했다. 기본적으로는 studio-L에서 패키지를 디자인했지만, 그래픽 디자이너를 이에시마섬에 초대해 그 자리에서 패키지 디자인을 생각하도록 한 적도 있다.

게스트하우스 프로젝트

NPO 법인 '이에시마'는 2008년부터 빈집을 게스트하우스로 활용하는 프로젝트를 실시하고 있다. 전국의 낙도와 마찬가지로 이에시마섬에도 빈집이 늘어나고 있다. 하지만 집주인은 좀처럼 빌려주려고 하지 않는다. 그 이유는 일반적으로 다섯 가지이다. 첫째로 음력 7월 보름 휴가인 오봉お盆과 새해에는 가족들이 돌아오기 때문에 노부부에게 너무 큰 집이더라도 다른 사람에게 빌려줄

어부에게 빌린 풍어 깃발로
칸막이를 만들어
게스트하우스를 운영한다.
앞으로는 조립식
칸막이 키트에 대해서도
검토할 예정이다.

수 없다. 둘째, 조상을 모시는 제단이 있기 때문이다. 셋째, 방에 남겨진 짐을 치울 수 없다. 넷째는 마을에 들어온 사람이 마을에 폐를 끼칠 경우 책임이 전가될 것을 걱정하기 때문이다. 마지막으로 다른 사람에게 세를 줄 수 없을 만큼 망가졌다고 인식될 것이 우려되기 때문이다.

그래서 이에시마섬에서는 빈집을 게스트하우스로 바꾸는 '조립 키트'를 검토하기로 했다. 불단이 있는 방이나 짐이 놓인 방에는 들어가지 않도록 방을 다시 재정비하는 키트를 이용해 집주인이 원하지 않는 방에는 출입하지 않게 장치를 하고 게스트하우스를 운영하는 것이다. 이 키트는 일본 방의 규격에 맞춘 것으로, 집주인이 빈집을 돌려달라고 하면 바로 접어서 들고 나가 다른 빈집으로 이동해 게스트하우스를 재개한다.

게스트하우스는 외국인 관광객을 대상으로 운영한다. 이에시마 지역의 민박 등이 이미 국내 여행객을 불러들이고 있다. 우리가 기존에 있는 숙박 시설 고객에게 게스트하우스를 쓰게 해서 영업에 피해를 줄 순 없다. 이에시마 지역에 아직 한 번도 오지 않은 집단을 불러들이고, 이곳이 마음에 들어 재방문할 때 민박을 예약하게 한다. 그런 프로젝트라면 민박 관계자도 응원해 줄 것이다.

히메지성이 세계 유산으로 등록되어 많은 외국인이 교토에서 히메지를 찾아오지만, 단 몇 시간만 체류하고는 곧바로 히로시마広島로 돌아가 버린다. 히메지에 외국인이 체류하는 경우는 드물고 단지 통과 지점으로 이용되고 마는 것이다. 히메지까지 온 외국인을 배에

태워 섬으로 데려와 느긋한 시간을 보내게 한다. 이에시마 지역의 게스트하우스 프로젝트는 그런 관광을 제안하고 싶었다.

커뮤니티의 자립

이에시마 지역에서 체험한 것은 헤아릴 수 없이 많다. 마을 만들기 워크숍 운영, 지역을 이해하기 위한 현지답사, 외부 시점에서 지역의 매력을 발굴하는 '탐색되는 섬' 프로젝트, 주민 참여로 이루어진 종합진흥계획 수립, 마을 만들기 기금 설립, 특산품 개발과 지역 공익사업, 외국인을 지역으로 불러들이는 빈집 활용 게스트하우스 프로젝트, 관광 코디네이터 육성 등을 추진했다. 이런 프로젝트는 지역 주민을 조직하고 스스로의 힘으로 운영할 수 있는 방법

2009년에 실시한 관리자 육성 강좌. 대접과 안내 방법을 익히고 교토의 게스트하우스를 시찰한 뒤에 실제로 외국인을 모집하여 실험적인 게스트하우스를 개최했다. 수강한 11명 가운데 1명이 이에시마섬에 살면서 게스트하우스를 운영한다. 현재는 그 관리자와 NPO 법인 '이에시마'가 협력하면서 프로젝트를 추진하고 있다.

과 재원을 만드는 방식을 검토하여 다른 지역과 제휴 체제를 확립한다. 그 결과가 커뮤니티의 자립과 발전으로 이어진다. 개인적인 추측이지만 그 기간은 대략 5년이면 될 것이다. 5년이 지나면 우리는 그 지역에서 떠난다.

이에시마 지역의 경우는 마을 만들기 활동과 함께 기간산업이 쇠퇴하는 과정에서 새로운 산업을 어떻게 만들어낼 것인지를 큰 과제로 삼았다. 급격히 성장하는 지역 산업은 어떤 계기만 있으면 일거에 활성화된다. 어업에서 채석업으로 기간산업이 바뀌었을 때에도 이에시마섬은 일순간에 활기를 띠었다. 채석업이 침체되자 이에시마섬의 경기는 당연히 급속하게 나빠졌다. 채석업 다음으로 이어질 관광업은 같은 전철을 밟지 않도록 조심해야 한다. 이에시마섬을 리조트 촌으로 만들어 많은 사람을 불러들이면 일시적으로는 경

관광지 조성을 천천히
진행하는 데는
그 나름의 의미가 있다.

기가 좋아질지도 모른다. 그러나 몇 년 뒤에 똑같은 과제에 직면하게 될 것이 분명하다. 서서히 관광 거점을 만들고, 관광 가이드를 육성하는 노력으로 손님을 대접하는 마음을 마을 사람들과 익혀 나간다. 방문객이 서서히 늘어나면, 서둘러 대응하기 위해 빚을 내어 설비 투자를 하거나 급히 사람을 고용할 필요도 없다. 관광지를 천천히 조성하는 데는 그 나름의 의미가 있다. 느린 속도는 시행착오를 되풀이하면서 주민 스스로가 프로젝트를 견고히 하고 그 과정에서 주체성을 찾을 수 있는 중요한 시간을 확보하게 한다. 커뮤니티 디자인에서 '천천히'는 매우 중요하다.

1 지금은 히메지시와 합병했기 때문에 마을사무소는
 이에시마 지소가 되어 있다.

2 나중에 이 사람이 우리를 시마네현 아마정
 마을 회장에게 소개했다.

혼자 할 수 없다면
함께한다

아마정 종합진흥계획
시마네현 2007-

마을을 만드는 사람들

일본의 어느 관공서를 가나 눈에 들어오는 책자가 있다. 종합 계획을 정리한 책자이다. 종합 계획이라는 것은 행정의 최고 계획을 가리키는 것으로 지방 자치 단체가 향후 10년 동안 실시할 각종 정책을 모은 것이다. 교육, 복지, 산업, 환경, 건설, 재정 등 행정이 담당하는 모든 일이 10년치의 계획에 담겨 있다.

얼마 전까지 책자 안에 들어가는 항목은 법률로 정해져 있었다. 따라서 어느 지자체나 모든 과의 책장에는 거의 동일한 모양의 책자가 반드시 몇 권이든 꽂혀 있다[1]. 그러나 웬만한 이유가 생기지 않는 한 직원들은 거의 손을 대지 않는다.

많은 경우 종합 계획은 외부 싱크탱크가 만든다. 각 과의 직원이 만든 것도 아니고 그 마을에 사는 사람들이 만든 것도 아니다. 전국의 지자체에 통일 규격이 정해져 있기 때문에 규격에 맞게 계획을 수립해주는 전문가가 만든다. 그래서 각 과의 직원은 거의 그 내용을 알지 못한다. 주민 대부분은 그 존재조차 모른다. 내용은 다른 지자체의 것과 거의 비슷해 '여유롭고 풍요로운 마을을 목표로' 식의 슬로건을 항상 내걸고 있다.

10년에 한 번 개정되는 것으로 정해져 있는 종합 계획을 싱크탱크에게 맡겨 다른 지자체와 구분되지 않는 결과물로 만드는 것은 안타까운 일이다. 시마네현島根縣의 낙도 아마정海士町 마을회장인 야마우치 미치오山內道雄 씨도 그렇게 생각했다. 애써 마을의 종합 계획을 만드는데 주민도 행정 직원도 참여해 모두가 마을의 장래를 이

야기해야 옳다. 그런 이야기를 들은 히토쓰바시대학一橋大学의 세키 미쓰히로 교수가 이에시마 지역에서 추진하고 있던 프로젝트를 마을에 소개해주었다.

마을회장에게 불려 온 나는 아마정 주민센터의 마을회장실에서 "종합 계획을 주민과 함께 만들면서 마을 만들기의 담당자를 육성하는 게 중요하다."는 말을 전했다. 실제로 이에시마 지역에서 주민과 함께 2년에 걸쳐 종합 계획을 만들 때 다양한 활동 단체가 탄생한 경험이 있었다. 유감스럽게도 이에시마정은 히메지시와 통합되었기 때문에 더 이상 종합 계획이 필요 없어졌다. 그 핵심은 『이에시마섬 마을 만들기 독본』으로 전체 가구에 배포되었는데, 결과적으로 당시 활동 단체는 지금도 이에시마 지역에서 마을 만들기의 담당자로 활동하고 있다. 특히 NPO 법인 '이에시마'의 아주머니들의 활동은 눈부시며, 바닷가 민박을 만들어 해변을 관리하는 단체, 관광협회와 협력해 새로운 투어를 모색하는 활동 등이 탄생하기도 했다. 종합 계획을 만드는 것도 중요하지만, 그 과정을 함께한 주민으로 활동가 모임을 구성해 각 팀이 종합 계획에서 제안한 사업을 개별적으로 실행하게 하는 것이 더 중요하다고 느끼고 있었다.

아마정 마을회장의 생각도 같았다. 아마정은 이제까지 여러 사업을 솔선하여 수행했으며, 인구 2,400명인 섬에 250명 이상의 이주자가 I턴[2]해서 정착했다. 그밖에 U턴[3]하며 섬으로 돌아오는 사람도 많았다. 얼핏 성공한 것처럼 보이는 아마정의 마을 만들기에도 이 같은 풀어야 할 몇 가지 과제가 있었다. 그중에 하나가 I턴한 사

람과 U턴한 사람 그리고 지역에서 계속 살아온 사람 사이에 커뮤니케이션이 원활하지 않은 점이다. I턴한 사람은 현지에 계속 살아온 사람들과 뭔가를 함께하고 싶지만 서로 알아갈 기회가 좀처럼 없다. 지역에서 계속 살던 사람은 외지에서 온 I턴 이주자가 어떤 사람들인지 알 수 없기 때문에 은근한 경계심으로 계속해서 상대를 살핀다. U턴한 사람은 그 사이에 끼어 어느 쪽으로도 다가가지 못한다. 그 결과 I턴한 사람이나 U턴한 사람, 지역에서 계속 살던 사람 모두가 섞이지 않고 끼리끼리 모이는 경우가 많았다.

　지역 주민을 참여시켜 종합 계획을 수립하려면 이들 모두가 함께하는 혼합 팀을 만들어야 한다. 아이스브레이크, 팀 빌딩, 리더스 인터그레이션leaders integration[4]을 적절한 시기에 실시한다. 그리고 2년에 걸쳐 종합 계획을 검토하고 그 뒤에 자신들이 제안한 사업을

시마네현의 낙도.
인구 2,400명 중에는
그 지역에서 계속 살아온
사람, 외지에서 돌아온
사람(U턴), 그리고 250명의
이주민(I턴)이
섞여 있다.

실제로 추진한다. 그러면 삼자의 구별은 거의 없어지고 모든 참여 주민이 주체자로서 각 팀마다 프로젝트를 수행하게 될 것이다. 종합 계획을 주민 참여로 완성하는 것에서 한발 더 나아가 마을 만들기의 담당자가 될 팀을 구성하고 집단 간에 벽을 조금이라도 낮추는 것이 목표이다.

팀 만들기와 계획 세우기

주민 참여로 계획을 수립할 때는 평소와 마찬가지로 그들의 이야기를 듣는 것으로 시작했다. 이 섬에 어떤 사람들이 살고 있으며 어떤 생각을 하고 있는지 알기 위해서이다. 동시에 주민들과 친분을 쌓고 종합 계획 워크숍에 동참하는 분위기를 만들려는 의도도 있다. 주민들의 이야기를 듣기 위해서 회사 근무자, 자치회 활동가, 주민 참여 활동가의 세 집단, 총 65명에게 협조를 구했다. 물론 I턴, U턴, 그 땅에 계속 거주해 온 사람 수의 비율을 거의 같게 해서 인터뷰 대상을 결정했다.

동시에 주민센터 안에서 워크숍을 개최했다. 이제까지는 없었던 과정이지만 종합 계획을 만들기 위해 센터 직원의 협력이 필요했기 때문이다. 직원 대다수인 약 100명이 워크숍에 참가해 프로젝트 진행 방식에 대한 다양한 의견을 모을 수 있었다.

종합 계획 수립을 위한 워크숍에는 주민 50여 명이 참여했다. 참가자가 흥미 있는 부분이 무엇인지 조사하고 정리하여 '사람' '생

활'·'환경'·'산업'의 4가지로 분류할 수 있었다. 말은 간단하지만 주제별로 분류하는 것은 매우 힘든 작업이다. 그 다음 KJ 법[5]처럼 말에서 공통된 주제를 이끌어내는 방법을 사용해 인터뷰 대상의 성별과 나이 그리고 I턴 혹은 U턴 등의 거주 이력을 고려하며 여러 차례 키워드를 정리해나간다. 복잡한 퍼즐을 푸는 기분이다. 균형 잡힌 팀으로 편성될 만한 키워드가 나오면 그것을 주민들에게 제시해 팀을 나눈다. 마침 13명씩 팀이 나눠진 것도 우연은 아니다.

어느 팀에나 젊은 사람과 베테랑이 섞여 있다. 여성과 남성도 함께 있다. I턴한 사람도, 그 땅에서 계속 살아온 사람도 있다. 각 팀의 인원 수도 같다. 4개의 팀이 같은 조건, 같은 출발점에 서 있다. 여기에서 아이스브레이크와 팀 빌딩을 실시해 각 팀의 리더를 결정하면 인터그레이션을 통해 팀 내의 역할 분담을 분명히 한다. 모두 자

주민센터 안에서 이루어진 워크숍에는 직원 대다수인 약 100명이 참가했다.

147

신의 흥미에 맞는 주제이기 때문에 주장하고 싶은 게 무척 많다. 이 것들을 팀 안에서 모아 구체적인 프로젝트로 연결하기 위해서는 몇 가지 회의 기술이 필요하다. 브레인스토밍과 KJ법이라는 회의 방법을 통해 월드카페[6] 등의 오픈 스페이스 테크놀로지까지 각 팀이 스스로 워크숍을 추진할 수 있도록 다양한 협력 기술을 여러 차례 소개해준다. 세 번째 워크숍까지는 우리가 진행했지만 그 뒤는 각 팀이 독자적으로 운영하고, 더 나아가서는 비공식적인 모임을 여러 차례 되풀이했다. 모임 결과는 의사록으로 항상 전체와 공유하기 때문에 다른 팀이 어디까지 진행하고 있는지를 서로 의식하면서 검토를 추진한다. 비공식적인 모임은 팀의 재량에 따라 수없이 열렸는데 나중에는 다들 아마정에 살지만 마을에 있는 숙박 시설에서 2박 3일 합숙을 하자는 말이 나올 정도로 열의를 보였다. 이른 아침부터 밤 늦게까지 함께 의논하면서 제안 내용을 자세히 조사했다.

계획서 디자인

이렇게 검토된 주민 제안을 관련 행정 각 과의 담당자와 한 번 더 검토했고, 최종적으로는 주민이 제안한 정책과 사업에 기초한 종합 계획을 책정했다. 종합 계획의 전체 프레임은 '사람' '생활' '환경' '산업'이라는 4가지 주제이다. 다만 이대로는 행정의 어느 과가 어떤 사업을 담당해야 좋을지 판단할 수 없기 때문에 각 과에 사업을 다시 할당한다. 주민 스스로 추진해야 하는 사업을 어느

아마정 종합진흥계획의 구성.

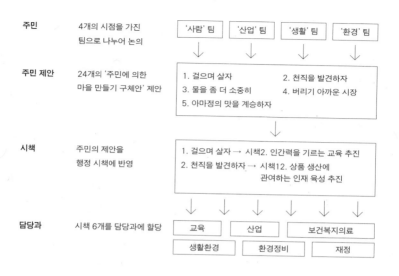

| 주민 | 4개의 시점을 가진
팀으로 나누어 논의 | '사람' 팀 | '산업' 팀 | '생활' 팀 | '환경' 팀 |

1. 걸으며 살자　　　　　2. 천직을 발견하자
3. 물을 좀 더 소중히　　 4. 버리기 아까운 시장
5. 아마정의 맛을 계승하자

| 시책 | 주민의 제안을
행정 시책에 반영 |

1. 걸으며 살자 → 시책2. 인간력을 기르는 교육 추진
2. 천직을 발견하자 → 시책12. 상품 생산에
　　　　　　　　　　　　　　관여하는 인재 육성 추진

| 담당과 | 시책 6개를 담당과에 할당 | 교육 | 산업 | 보건복지의료 |
| 생활환경 | 환경정비 | 재정 |

과와 협력하면 좋을지 알기 쉽게 제시하기도 한다.

　또 사업 대부분에 '별책'이 딸린다. 종합 계획에 별책이 있는 경우는 드문 일이지만 아마정의 경우는 주민이 제안한 프로젝트를 모은 별책을 만들어 이것이 종합 계획 본편 몇 쪽에 실린 사업과 관련된 것인지 표시하고 있다. 별책에 적힌 주민 제안 프로젝트는 24가지로 각각 제안자의 얼굴을 본뜬 주걱 캐릭터도 그려 넣었다[7]. 자기 얼굴과 비슷하게 그려진 주걱 캐릭터를 주변에 보여주며 팀 동료를 늘리는 사람도 있고, '얼굴이 실렸으니 프로젝트를 꼭 실행해야만

한다.'라고 각오를 굳히는 사람도 있다.

　각 팀이 제안한 프로젝트는 실행에 필요한 인원수로 분류하여 정리했다. 1명이 할 수 있는 일은 내일부터라도 곧바로 시작할 수 있다. 10명이 할 수 있는 일은 팀을 꾸려 바로 시작할 수 있다. 100명이 할 수 있는 일과 1,000명이 할 수 있는 일은 행정 기관의 협력이 필요하다. 모든 것을 행정에 의지하는 것이 아니라 스스로 할 수 있는 일은 직접 하고, 어려운 일은 행정과 협력한다. 책자의 편집 디자인에 그런 자세를 나타내고 싶었기 때문에 책자의 차례를 실행 인원수에 따라 나누어 수록했다.

　일러스트레이션으로 그린 주민의 얼굴은 사진을 싣는 것만큼 개인을 특정 짓지는 않지만, 각자에게 프로젝트에 대한 애정도와 마음가짐에 힘을 실어 주는 효력이 있다. 책자를 디자인할 때는 워크숍에 참여한 주민과 참여하지 않은 주민에 대한 효과를 동시에 생각해 균형을 잡는 경우가 많다. 참여하지 않았던 사람들도 흥미를 느낄 디자인, 읽어 보고 참여하고 싶어질 만한 디자인을 생각한다. 혹은 참여한 사람들에게 프로젝트를 반드시 실행하고자 하는 의지를 심어줄 디자인을 구상한다. 그런 것을 생각하면서 여러 차례 디자인을 검토했다.

아마정 종합진흥계획『섬의 행복론(島の幸福論)』의 별책
『아마정을 만드는 24가지 제안(海士町をつくる24の提案)』.
10명이 할 수 있는 일은 팀을 꾸려 바로 시작하면 된다.
뭐든 행정에 의지하는 게 아니라 스스로 할 수 있는 일은
직접 하자. 캐릭터는 제안한 사람과 많이 닮았다.

행정도 주민도 함께

종합 계획은 의회의 승인을 받아야 한다. 의원들도 이것이 주민 참여로 만들어졌다는 것을 잘 알고 있다. 그 때문만은 아니겠지만 의회의 반응은 아주 좋았다. 종합 계획 수립에 참여한 14개 마을 주민들이 모두 출석하여 마을별 출신자가 내용을 직접 설명하고 프로젝트에 협력해줄 것을 호소했다. 마을 행정에 대한 비판과 요구, 진정 등에 대한 발언은 전혀 없이 프로젝트에 대한 다양한 협력을 약속받는 자리였다. 동행한 마을회장과 부회장은 의회의 관심과 태도에 놀랐다고 한다.

주민센터 안에 새롭게 '지역공유과'를 설치하여 종합진흥계획에 기초한 각종 사업을 주민과 함께 추진할 수 있게 체제가 정비되었다. '어린이의회'에서는 초등학생이 종합 계획의 별책을 모두 읽고 마을회장에게 질문했다. 별책에 제안되어 있는 것을 마을회장이 제대로 지원하고 있는지 캐묻는다.

각 팀도 활동을 시작했다. '사람' 팀은 자신들이 제안한 '아마지 진주쿠海士人宿 프로젝트'를 추진하고 있다. 이전한 어린이집 건물을 개장해 I턴한 사람, U턴한 사람, 계속 살아온 사람들이 모여 교류할 수 있는 프로그램을 실시하고 있다. 도쿄와 이탈리아에서 요리 공부를 한 아마정 출신의 여성이 이탈리아 식당을 열 계획으로 U턴해 섬으로 돌아왔는데, 먼저 일일 레스토랑을 개업했다. 지역 젊은이가 모여들고 밴드가 음악을 연주하며 지역에서 재배한 식재료로 만든 이탈리아 요리를 먹는다. 마을 노인들도 레스토랑을 찾는다. '산업'

팀은 섬에 확산되고 있는 대나무 숲을 정비하기 위해 나무를 잘라 대나무 숯을 만드는 '진죽림鎭竹林 프로젝트'를 시작했다. 대나무 숯 등 대나무 제품의 개발을 추진하면서 활동 내용을 수시로 홍보하고 있다. '생활' 팀은 각종 행사에 고령자 등의 참여를 유도하는 '가이드 프로젝트'를 실시했고, 2010년에 사회복지협의회가 이들이 진행하는 '가이드 강좌'를 수강하기도 했다. 민생위원이나 배식 서비스에 관한 커뮤니티 등 지역의 고령자와 접할 기회가 많은 사람들이 수강했다. 앞으로도 가이드를 계속 늘릴 계획이라고 한다. '환경' 팀은 '물을 아끼는 프로젝트'를 위해 전문가와 중학생이 함께 섬 안의 용수 수질 검사를 추진했다. 또한 2009년에 개최한 '전국 명수名水 서미트'의 전반적인 회의 운영을 맡아 지원했다.

최근에는 4개 팀이 서로 영역을 넘나들며 새로운 팀을 만들기도 했다. 예컨대 '환경' 팀에 참여했던 사람이 중심이 되어 물물교환 커뮤니티 '버리기 아까운 시장'을 만들어 새로운 회원도 모아 활동 폭을 넓혀나갔다. '사람' 팀이 추진하는 '아마지진주쿠'에는 젊은 회원이 속속 모여들고 있다. 여러 차례 일일 레스토랑을 시도했던 U턴 이주민은 마침내 아마정 안에 점포를 구해 레스토랑을 개업했다.

커뮤니티의 힘

'사람' 팀이 아마지진주쿠 활동을 시작했을 무렵, 팀의 중추를 담당하고 있던 젊은 여성에게서 암이 발견되었다. 다행히 치료할 수

있는 단계였지만 항암제 영향으로 기분이 가라앉는 날들이 이어졌다고 한다. 하지만 "우리 팀이 추진하고 있는 프로젝트와 함께하는 동료가 있어서 활동에 몰두하다 보면 기분이 나아지는 경우가 많았어요."라고 했다.

'환경' 팀에서 수질을 조사했던 남성은 아마정의 환경 조사를 하면 할수록 물질이 순환하는 사회의 소중함을 깨닫는다고 했다. 특히 "팀 안의 I턴한 주민들이 열심히 조사한 정보에 영향을 받아 저도 환경에 대해 이리저리 찾아보았어요. 그럴수록 제가 일하던 건설업에 의문을 느꼈어요. 해안을 콘크리트로 바르는 공사를 해도 되는 것일까 하고요." 그 무렵 공공사업 격감으로 근무하던 건설사가 도산했다는 남성의 얼굴은 의외로 밝았다. "도산한 덕분에 각오를 다졌고, 곧바로 동료 셋과 새로운 회사를 세웠습니다." 환경을 파괴하는 일에서 지속 가능한 일로 변모했다는 의미를 담아 새로운 회사의 이름을 '트랜지트Transit'로 했다. 새 회사의 취지에 찬성표를 던지는 사람이 많다. "경영에서는 아직도 힘들지만 마음이 편한 일을 발견한 것 같아요."라며 웃어보였다.

종합 계획을 완성한 것도 기쁘지만 좋은 커뮤니티 네 팀이 탄생했다는 사실이 더 기쁘다. 그리고 이곳에서 사람들 사이에 교류가 생긴 것이 기쁘다. 각 커뮤니티는 지금도 즐겁게 프로젝트를 추진하고 있다. 그래서인지 자연스럽게 사람이 모여든다. '사람' 팀의 프로젝트에 참여하는 인원이 발족 초기의 2배가 되었다. 주민이 즐겁게 프로젝트를 수행하고 공익 실현이라는 형태로 다른 주민에게 그 혜

즐거운 프로젝트와 신뢰할 수 있는 동료.

택이 환원된다. 결과적으로 각 팀의 활동은 '새로운 공공公共'의 역할을 담당하고 있는데, 활동가 각자의 동기는 프로젝트의 즐거움과 신뢰할 수 있는 동료의 존재로 더욱 고양되는 듯하다.

그렇다 하더라도 주체적으로 프로젝트에 참여하는 사람만 있는 건 아니다. 섬 안 14개 마을에는 거리까지 쇼핑하러 나오기조차 힘든 사람들이 있다. 2010년부터 '마을 지원자'나 '지역 이동 협력대' 제도를 활용해 이들의 일상생활을 도울 수 있는 대책을 세우고 있다. 먼저 마을을 지원하기 위해 필요한 지식과 기술을 익히는 양성 강좌를 실시하고, 수강생이 직접 실천하면서 각 마을의 활동가끼리 내용을 공유해 함께 해결책을 검토해나가는 계획이다.

또 젊은이들이 도시로 유출되는 것을 막는 동시에 아마정으로 유입되는 젊은이를 늘리기 위해, 섬 안 고등학교가 지닌 매력을 알리는 포스터와 웹사이트 디자인을 검토했다. 그 결과 2011년도 입학 희망자가 꽤 늘어났다고 들었다. 참 기쁜 일이다.

이 밖에도 섬에 있는 복지시설의 작업 내용과 제품, 유통을 정

섬 안 14개 마을의 생활을 지원하기 위해
할 수 있는 일이 아직도 많다.

비해 작업소에 다니는 사람들의 임금 인상을 검토하거나 아마정 전체 커뮤니티 디자인을 향상하기 위해 CI를 검토하고 있다. 2011년에 새로 시작한 것은 저출산 문제에 대처하기 위한 남녀의 '만남 창출 사업'이다. 확실히 사람과 사람의 만남을 창출하는 것이 우리의 일이지만 이런 일에까지 개입하게 되면 도대체 내가 무슨 일을 하는 사람인가 싶기도 하다.

　하지만 이것도 나름대로 괜찮다는 생각이 든다.

1 1999년에 지방자치법 개정에 따라 기본 구상을
 제외하고는 자유롭게 쓸 수 있게 되었다.

2 원래 대도시 주민이었던 사람이 농촌으로 이동하는 것.

3 대도시에 취직한 시골 출신자가 고향으로
 되돌아가는 형태의 노동력 이동.

4 팀 리더를 결정함과 동시에 리더를 도울 역할 분담을
 팀 구성원이 자연스럽게 이해하고 실행하게 돕는 게임 등.

5 문화인류학자 가와키타 지로(川喜田二郎)가 창안한 발상 기법.

6 카페에 작은 인원수의 테이블을 주제별로 설치해 차례대로
 돌아가면서 편안하게 이야기를 나누는 회의 진행 방식.

7 아마정에는 주걱을 들고 긴냐모냐 춤(キンニャモニャ踊り)을 추며
 민요를 부르는 풍습이 있다.

아이가 어른의 진심을
이끌어낸다

가사오카 제도 어린이종합진흥계획
오카야마 2009-

주민들의 이야기에서 깨달은 것

아마정 종합진흥계획을 만들 때 처음으로 한 일이 그 지역에서 생활하는 사람들의 이야기를 듣는 것이었다. 주민들이 느끼는 섬의 특징과 과제를 알 수 있는 방법이기 때문에 이야기를 듣는 것이 가장 중요하다. 또 이를 통해 좋은 관계가 형성되면 과제 해결을 위한 워크숍 진행에도 도움이 된다. 섬의 특징과 과제를 파악하고 그 땅에서 생활하는 사람과의 신뢰 관계를 만들 수 있다.

그래서 오카야마현岡山縣의 가사오카笠岡 제도에서 종합진흥계획을 수립할 때도 먼저 주민들의 이야기를 듣는 것부터 시작하기로 했다. 가사오카 제도는 사람들이 사는 7개의 섬으로 구성되어 있기 때문에 이 과정도 7개의 섬을 돌며 실시했다.

진행이 끝난 뒤에 많은 것을 알게 되었음을 깨닫는다. 본토와 가까운 섬인 가사오카 제도의 주민들은 다른 낙도에 비해 미래에 대한 위기감이 그다지 높지 않다. 섬의 미래를 생각하면 여러 불안을 느끼지만 일이 바빠서 마을 만들기 활동에 참여하는 것은 어렵다는 주민들의 의견이 많았다. 또 섬 안의 인간관계가 사람들의 참여와 관련이 있다는 사실도 알았다.

인구는 계속 줄고 있다. 해마다 어린이 수가 감소하고 있다. 현재 7개 섬 전체의 초중등학생을 다 합쳐도 60명밖에 되지 않는다. 초등학교 전교생이 4명뿐이거나 중학교 전교생이 2명뿐인 섬도 있다. 앞으로는 섬 인구가 대폭 줄어들 것이 분명하다. 그럼에도 어른들은 행동을 취하지 않는다. 위기감을 느끼는 사람도 있지만 그 사

람에게 협력해줄 사람과 그렇지 않을 사람이 명확히 갈린다. 옆 섬 사람과는 협력하기 싫다는 이도 있었다. 7개의 섬을 묶어 공통 프로젝트를 추진하는 것은 불가능하다는 사람도 많았다.

이런 생각을 가진 사람들과 함께 종합진흥계획을 만들어낼 수 있을지 걱정되었다. 예컨대 형식만이라도 갖춰 계획서를 완성한다고 해도 주민들이 스스로 제안한 사업을 실행할 주체가 될 수 있을지도 의문이었다. 바빠서 워크숍에 참가할 시간도 없다. 옆 섬 사람들과는 선조 대대로 다투고 있다. 같은 섬 내부에도 절대 함께하고 싶지 않은 사람이 있다. 취재 결과는 주민 참여로 계획을 책정하는 이 일에 불리한 얘기가 대부분이었다. 아마정 때와는 다른 방법을 찾아내야만 했다.

아이들과 만드는 미래

어른들이 '불가능한 이유'만 늘어놓는다면 이번에는 아이들과 함께 계획을 만들어보자고 생각했다. 낙도진흥계획은 10년 계획이다. 10년 뒤의 섬을 떠올리면서 앞으로 무엇을 해야 할지를 기록하는 계획이어야 한다. 아이들의 시각으로 계획을 세우고 어른들이 실행하도록 제안하는 구도를 모색하기로 했다.

섬에는 고등학교가 없었기 때문에 중학교를 졸업한 아이들 대부분이 섬을 나간다. 고등학교 3년, 대학교 4년, 직장 생활 3년까지 적게는 10년 동안 섬을 떠나서 생활한다. 떠나 있는 아이들은 오봉

아이들과 함께 계획을 만들기로 했다.
워크숍 중인 니시가미 씨와 아이들.

이나 새해가 되면 섬에 돌아온다. 외부에 있더라도 자신들이 제안한 사업을 어른들이 제대로 추진하고 있는지 정기적으로 확인할 수 있다. 만약 어른들이 진지하고 성실하게 자신들의 제안을 실행하고 있지 않을 경우 아이들이 일치단결해 "섬에는 돌아오지 않을거야!"라고 선언하게 되면 어떨까. 아이들이 한 명도 돌아오지 않으면 섬 인구는 완벽하게 제로가 된다. 행동하지 않는 어른들도 이때만은 심각하게 생각할 것이다. 섬의 미래를 진지하게 고민하게 만들어 행동을 유도한다.

그래서 7개 섬에서 5학년 이상 아이들 13명을 모아 워크숍을 시작했다. 당연히 아이들 사이에서는 "다른 섬과 함께하고 싶지 않아." 같은 말이 나오지 않았고, 대화하고 싶지 않은 상대가 있을 리도 없었다. 아이들과 4회에 걸쳐 워크숍을 실시했다. 모두가 한마음으로 한 팀이 되도록 몇몇 게임을 진행했고, 섬의 미래를 생각하는 일의 의미를 전했다. 그리고 섬의 특징과 과제를 함께 찾아내었고 섬을 더욱 깊이 알기 위한 현지 조사도 실시했다. 마음에 드는 장소를 사진으로 남기게도 하고 10년 뒤의 이상적인 섬의 모습을 생각하며 이야기를 나눴다. 또 섬 어른들의 인터뷰를 실시해 아이들 스스로 이야기를 모아 정리하고, 전국의 마을 만들기 사례를 조사하여 자신들이 검토하고 있는 제안에 참고로 삼게 했다.

가사오카 제도 어린이들의 낙도진흥계획

이렇게 정리한 아이들의 제안은 수없이 많았다. 주민회관을 활용한 특산품 판매용 커뮤니티 숍과 휴지 줍기를 주축으로 하는 에코머니 시스템, 폐교가 된 자신들의 모교를 활용하기 위한 아이디어 등으로 다양하다. 모두 섬 안을 현장 조사하면서 주민들의 이야기를 듣고 섬의 생활과 미래상을 생각하는 과정에서 나온 아이디어이다. 우리는 아이들의 아이디어를 행정 용어로 바꾸기 위해 그 의미를 수없이 확인하면서 '어린이 가사오카 제도 진흥계획'을 책정했다. 이 계획은 가사오카시의 낙도진흥계획을 책정할 때 중요한 자료가 되고 행정적 지침이 된다.

계획서의 부제는 '10년 뒤의 가사오카 제도에 부치는 편지'였다. 첫 페이지에는 이렇게 적혀 있다.

삼가 아룁니다.
10년 뒤, 가사오카 제도에 살고 있는 당신에게

10년 뒤, 가사오카 제도에는 변함없이
아름다운 바다와 해변이 있습니까?

10년 뒤, 변함없이 고기가 많이 잡힙니까?

10년 뒤, 변함없이 관광객이 찾아옵니까?

10년 뒤, 변함없이 축제와 춤이 이어지고 있습니까?

10년 뒤, 변함없이 어르신들이 건강한 얼굴을 하고 계십니까?

5차례 회의를 진행하여 어른들에게 전할 제안을 정리했다.

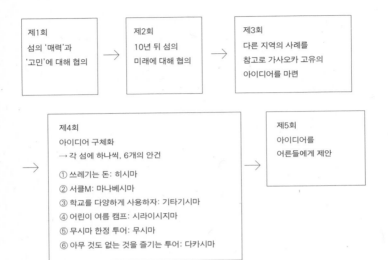

제1회
섬의 '매력'과
'고민'에 대해 협의

→

제2회
10년 뒤 섬의
미래에 대해 협의

→

제3회
다른 지역의 사례를
참고로 가사오카 고유의
아이디어를 마련

→

제4회
아이디어 구체화
→ 각 섬에 하나씩, 6개의 안건

① 쓰레기는 돈: 히시마
② 서클M: 마나베시마
③ 학교를 다양하게 사용하자: 기타기시마
④ 어린이 여름 캠프: 시라이시지마
⑤ 무시마 한정 투어: 무시마
⑥ 아무 것도 없는 것을 즐기는 투어: 다카시마

→

제5회
아이디어를
어른들에게 제안

가사오카 어린이들이 참여한 섬 만들기 회의.

10년 뒤, 변함없이 조용한 밤을 맞나요?

10년 뒤, 변함없이 우리 모교가 있습니까?

10년 뒤, 우리는 어떻게 하면 가사오카 제도가
즐겁고 멋진 섬이 될까 생각했습니다.

10년 뒤, 우리가 가사오카 제도에 돌아올 수 있기 위해.

이 문장은 아이들의 이야기에 근거해 쓴 것이다. 이어서 아이들이
발견한 가사오카 제도의 특징과 과제, 아이들이 생각한 가사오카
제도를 즐겁게 만드는 6가지 아이디어 그리고 그것들을 행정 용
어로 바꾼 '아이들이 드리는 가사오카 종합진흥계획에 대한 제안'
이 이어진다. 책자에 참여한 아이들의 얼굴을 본뜬 일러스트레이
션을 무수하게 배치했다. 또 마지막에 워크숍 리더였던 중학교 3
학년 학생의 메시지를 실었다. 이렇게 정리한 책자는 워크숍을 종
료한 뒤 개최할 발표회에서 어른들에게 건네기로 했다.

앞으로 10년, 그다음 10년

발표회에는 7개 섬 주민 70명 이상이 모였다. 연극 형식으로 제안
을 발표한 아이들은, 마지막에 어른들에게 계획서를 건네고 "이
계획이 실행되지 않으면 우리는 정말 섬으로 돌아오지 않을 각오
입니다!" 하며 강하게 의사를 표현했다. 회장에 모인 어른들에게

가사오카 제도를 즐겁게 만드는 6가지 아이디어를
연극 형식으로 발표하고, 어른들에게 계획서를 건넸다.
발표회에는 7개 섬에서 70명 이상의 어른이 모였다.

'훌륭한 협박'이 된 셈이다. 아이들의 선언으로 어른들이 급격히 진지해졌음은 두말할 필요 없다. 이미 '폐교 활용 워크숍'과 '주민 회관 활용 워크숍'이 실행되고 있다.

어른들이 계획을 실행하지 않으면 아이들이 정말 섬에 돌아오지 않을까 하고 묻는다면, 나는 그렇게 생각하지 않는다. 아이들은 4회에 걸친 워크숍을 통해 자신들의 섬이 얼마나 좋은 곳인지 수없이 확인했다. 어른들의 말 속에서 섬과 미래에 대한 불안을 여러 차례 발견했다. 그렇지만 그와 동시에 아이들에게서 희망도 발견했다. 고교생이 되면 섬을 떠나 외지에서 생활하게 될 아이들은 10년 뒤에 섬으로 돌아와 다음 10년 계획의 담당자로 있어줄 것이다. 중학생 참가자는 이렇게 말한다. "만약 어른들이 앞으로 10년 동안 우리가 수립한 계획에 진심을 다해준다면 우리는 그것을 이어 다음 10년 계획을 실행하고 싶다."

나는 섬을 사랑하는 아이들을 위해 어른이 자신들의 역할을 다해 주길 바라며, 내가 할 수 있는 한 이들을 돕고 싶다.

'더 괜찮은'
가능성의
디자인

진솔함을 바탕으로 신뢰 관계가
구축되기 시작할 때 비로소
실마리가 잡힌다. 상황은 아직
호전될 수 있다. 관계를 회복하기 위해
먼 길을 돌아온 것처럼 보일지라도
변화는 곧 연쇄 반응을 일으키며
전체로 퍼져나간다.

커뮤니티 디자인으로
관계를 복원한다

요노강 댐 프로젝트
오사카 2007-2009

주민의 분노

주민들은 대놓고 화를 내고 있었다. 너무 화가 나서 소리치는 사람도 있었다. 그 대상은 국토교통성 이나강猪名川 종합개발사무소의 소장 이하 직원들로 지금까지 요노강余野川 댐 건설을 추진해 온 사람들이다. 몇 주 전에 요도가와강淀川 유역위원회가 "요노강 댐 건설은 현시점에서 실시할 수 없다."라는 결론을 내리자 국토교통성이 이를 받아들여 결국 건설 보류를 결정했다. 보류라고 해도 사실상 중지였다. 홍수 예방과 모아둔 물의 활용 모두를 검토한 결과, 다가올 시대에 그다지 필요하지 않다는 것이 중단 이유였다. 따지고 보면 타당한 판단이라고 할 수 있다.

그런데 현지 주민들은 쉽게 납득할 수 없었다. 댐 건설 예정지는 논밭과 밤나무 숲, 뒷산이 있었던 곳이다. 댐 건설을 위해 이 장소가 필요하다는 이유로 국가에 양도한 경위가 있다. 용지 매수만이 아니며 댐에 물을 공급하는 도수導水 터널도 거의 완공되고 댐의 제방도 상당히 높은 곳까지 올라가 있다. 이제는 물만 넣으면 되는 시점에서 느닷없이 일어난 중단이었다. 쉽게 납득할 수는 없는 일이다. 자신들이 경작해온 논과 밭, 관리하던 뒷산을 내놓은 희생은 도대체 무엇 때문이었는가 하는 마음이 드는 것이다.

주민이 화난 이유가 한 가지 더 있다. 댐 건설에 따른 지역 피해 보상으로 10년도 전에 착수하기로 약속한 26개 항목의 사업이 있다. 도로를 넓히고 강에 다리를 놓는 것, 자치회관을 새롭게 짓고 국도변에 역驛을 건설하는 등 지역 진흥을 위한 하드웨어 정비였다. 차

례차례 실현되는 가운데 댐 사업이 보류된 것이다. 아직 10개 항목 이상이 이행되지 않았다. 역도 생기지 않았다. 2개의 자치회 가운데 한 곳은 새로 지어졌는데 다른 한 곳은 여전히 낡은 건물 그대로이다. 댐 건설이 중지된 것은 국토교통성 측의 문제이므로 지역과의 약속은 끝까지 지켜달라는 것이 주민들의 주장이다.

이런 주민들의 성화에 곤란한 곳은 국토교통성뿐이다. 특히 담당 기관인 개발사무소는 명확한 답변을 내놓지 않고 있다. 댐 사업이 중지된 이상 건설을 위한 예산은 나오지 않는다. 당연히 댐 건설에 따른 제반 사업 자금도 나오지 않는다. 지역과의 약속이 있지만 건설 사업 전체를 중단할 수밖에 없는 상황에 처했다. 현재의 상황을 아무리 설명해도 주민의 감정은 가라앉지 않는다. 주민은 '역부회駅部会' '다리부회橋部会' '자치회관부회自治会館部会' 등을 조직해 각 부

요노강 유역.

회장을 모아서 여러 차례 국토교통성 담당자들에게 사업 속행을 요구했다. 건설업자들도 사업 속행을 바라고 있을 것이다. 건설 사업을 갑자기 중단하는 것은 많은 사람의 '기대에 어긋나는' 일이다.

수많은 생각과 각자의 사정이 교차하고 협의 회장은 험악해졌다. 사업 속행을 부르짖는 주민과 해명하는 국토교통성의 대립만이 난무했다. 그 모습을 바라보던 담당자가 내게 "야마자키 씨, 이 상황을 어떻게든 해결할 수는 없을까요?" 하고 속삭였다.

제멋대로 세운 가설

이야기는 평행선을 달렸고 양측 모두 물러설 여지가 없었다. 대화의 장을 만들기 위해 노력할 수 있는 상황이 아니다. 다른 대책을 마련해야만 했다. 회의 의사록을 읽거나 분규를 겪고 있는 현장의 이야기를 가만히 들어 보니 사실은 주민들 스스로도 이미 댐 건설의 시대는 아니라고 느끼고 있다는 생각이 들었다. 댐이 완성되면 자신들의 지역이 윤택해지리라고 진심으로 믿는 사람이 이 중에 몇 명이나 있을까. 속마음은 시대의 흐름이니까 어쩔 수 없다고 생각하면서도 각 부회장으로서의 역할이 있기 때문에 국토교통성을 몰아붙이는 것일 수도 있겠다는 정황을 확인했다. 그렇다면 지금이 그렇게 불행한 관계는 아니다. 예컨대 모임에서 공무원에게 분통을 터뜨리던 사람도 집으로 돌아와서는 "이제 댐의 시대는 끝났잖아. 아무리 공무원들을 비난해도 소용없는 거 아니야?"라고

부인에게서 타박 받는 것은 아닐까. 본인도 "알지만 역할이라 어쩔 수 없어."라고 대답할지도 모른다. 그런 망상에 가까운 가설을 세우자 실마리를 찾기 위해 우리가 친해져야 하는 대상이 눈에 들어왔다. 지역의 부녀자들이다. 이 사람들과 함께 다시 한번 지역의 매력과 특색을 찾아 이야기하면서 댐 건설이나 도로를 넓히고 다리를 교체하는 것이 지역 발전을 위해 필요한지 검토해보는 것이다. 최종적으로는 지역의 남성들이 '댐 없이도 괜찮지 않을까?' 하고 말하는 분위기를 만들어낼 수 있을 것이라고 생각했다.

지원군으로 나선 학생들

지역 아주머니들과 친구가 되어줄 전문가가 필요하다. 바로 학생들이다. 이미 설명한 대로 효고현 이에시마 지역의 마을 만들기는 학생들이 지역으로 들어가 아주머니들과 친해지면서 발전했다. '탐색되는 섬'도 매년 전국의 학생이 섬을 찾아 현지답사를 실시하고 그 과정에서 지역 사람들과 친분을 쌓고 있다. 이 방법을 응용해 학생들을 조직하고 댐 주변 지역의 현지답사를 진행하면서 지역 주민들과 점차 친구가 되게 한다. 그렇게 탐색되는 섬 프로젝트에 이어 '탐색되는 마을' 프로젝트를 실시하기로 했다.

다만 이번 임무는 상당히 벽이 높다. 건드려선 안 되는 부분이 많았고 단기간에 지역 아주머니들과 친해져야 했다. 그래서 studio-L 프로젝트에 참여하고 있는 학생 중에서도 독보적으로 커

'탐색되는 마을' 프로젝트의
중요한 임무를 맡은 학생 팀.

뮤니케이션 능력이 높은 11명을 모았다. 축구팀 같은 인원으로 꾸린 데에 특별한 이유는 없지만 이번 프로젝트가 확실히 팀 싸움이 되리라고 생각한 것도 사실이다. 각기 다른 대학에서 모인 학생들에게 댐 사업의 전모를 전달하고 이번 임무를 소개했다. 현지답사를 통해 지역 자원을 최대한 발굴하면서 지역의 인적 자원도 함께 발견하여 아주머니들과 친구가 될 것. 친구가 된 아주머니들과 수시로 만날 기회를 만들고, 나아가 더 많은 아주머니와 친해져야 한다. 이렇게 '아줌마 네트워크'를 강화해 지역의 특색을 함께 공유하고, 지역의 미래를 이야기하는 가운데 댐 사업과 제반 사업이 정말 필요한지를 재고해보는 계기를 만들어내야 한다. 나아가 이런 아주머니의 남편들도 함께하게 해 마지막에는 지역 주민 모두와 친해지는 것이 이번에 설정한 목표이다.

지역에서 일어나는 과제에 직접 관여하게 되면 학생들은 대학에 있을 때와 전혀 다른 진지한 표정을 보여준다. 얼마나 중요한 프로젝트에 자신이 참여하고 있는지 순식간에 이해하는 모양이었다. 11명은 수없이 회의를 열어 작전을 짰다. 댐을 만들던 대지를 적절히 이용하는 방법과 지역 활성화의 목적이 돈을 버는 것만은 아니라는 점을 어떻게 설명하면 좋을지 고민했다. 그리고 이론적인 이야기를 담당할 사람과 귀여운 그림으로 꾸미기를 담당할 사람은 누구인지, 무서운 사람이 나타날 경우 누가 울음을 터뜨릴 것인지 등 사소한 것 하나까지도 팀 안의 역할 분담을 확인했다.

쏟아지는 박수 세례

처음 현지에 들어가 답사를 진행한 날, 학생들은 상당히 긴장했을 것이다. 그러나 그 미소만은 최고였다. 지역을 돌아다니며 마주치는 사람들에게 밝게 인사하고 집회소나 NPO가 활동하는 장소에 찾아가서 그들의 이야기를 들었으며, 농사를 짓는 사람에게서 작물을 얻기도 했다. 지역 주민의 집을 방문하여 정원에서 커피와 과자를 대접받거나 감과 직접 만든 유자 잼을 선물 받기도 했다. 조사를 통해 발견한 지역의 매력을 주민들에게 전하고, 주민들이 더 매력적인 장소가 있다고 가르쳐주면 그곳을 또 찾아 나선다. 그렇게 지역 여관에 머물며 답사를 계속해 많은 사람과 친구가 되었다. 현장 조사를 끝낸 학생들은 촬영한 사진과 수집한 이야기를 정리해 『견문みきき: 우리가 지역에서 보거나 들은 것』이라는 책자를

보고회에는 아주머니들, 남편들, 아이들이 모였다.

학생이 정리한 책자 『견문』의 표지와 내용.

만들었다. 또 지역의 자원을 정리한 지도도 만들었다. 그리고 친구가 된 주민들에게 보고회 초대장을 보내 "우리가 발견한 이 지역의 매력을 여러분에게 보고하겠습니다. 꼭 친구와 함께 보고회장으로 와주세요." 하고 초대했다.

보고회에는 아주머니들뿐 아니라 아이들과 남편들도 참가했다. 그중에는 몇몇 부회장의 모습도 보였다. 학생들은 자신들이 밤을 새며 만든 책자와 지도를 배포하고 현장 조사를 실시하면서 진귀하고 재미있다고 느낀 점 등을 발표했다. 마을 내부에 있으면 좀처럼 깨닫지 못하는 그 지역의 매력을 외부에서 온 학생들이 정리해 알기 쉽게 설명하자 보고회에 참가한 사람들은 자신들의 지역이 지닌 가능성을 새삼 실감한 듯했다. 학생의 보고가 끝나자 그 자리에 모인 어른들에게서 뜨거운 박수가 터져나왔다. 긴장의 끈이 끊어진 학생들 중 몇 명이 그 자리에서 울음을 터뜨렸다.

화합의 커뮤니케이션

보고회를 계기로 지역 주민들과 사이가 더 좋아진 학생들은 그 뒤에도 지속적으로 그곳을 방문했다. 새해에는 떡이 있으니 놀러 오라는 초대를 받고, 봄이 되면 꽃놀이를 보러 오라는 연락을 받았다. 학생 팀과 지역 주민이 진심으로 지역의 미래를 이야기하게 될 무렵, 이제까지 나타나지 않았던 새로운 주체가 모습을 드러냈다. 오사카부였다.

오사카부에서는 요노강 댐이 완성될 것을 예상하고 '물과 숲의 건강 도시'라는 신도시를 건설했다. 댐의 완성과 동시에 마을 입주를 시작할 계획으로 추진해온 사업이었는데 댐이 중지되자 '물과 숲' 중 '숲'만 남게 된 것이다. 급히 이름을 변경해 '미노오 숲의 마을箕面森町'로 문을 열었다. 신도시가 고립되지 않도록 주변 지역과의 교류를 만들고 싶지만 주변 주민들은 댐 건설 중지 때문에 화를 내고 있다. 국토교통성과 주민 사이에 끼어드는 것은 좋은 방법이 아니라고 생각했는지 국토교통성이 여러 번 호소해도 분규가 이어지고 있는 회의장에는 끝내 모습을 드러내지 않았다.

그런 오사카부에서 현지 주민과 사이가 좋아지고 있는 우리들에게 연락이 왔다. 댐이 중지된 것은 오사카부로서도 골치였다. 그러나 도시가 분양되고 새로운 주민이 생활을 시작하고 있는 시점에서 지금이야말로 예전부터 생활해온 사람들과 서로 도움이 되는 협력을 추진하고 싶다고 생각한 것이다. 결국 지역 커뮤니티와 좋은 관계에 있는 studio-L이 새로운 이주민과 원래 거주자 사이에 들어가 중개자 역할을 해달라는 것이다.

그 무렵 우리는 댐 예정지의 활용 방법을 검토해달라는 국토교통성의 의뢰를 받아 건설 컨설턴트와 협력하여 운영 계획을 세우고 있었다. 그래서 댐 예정지에 주말 농장과 오락 시설을 만들어 신도시로 이사 온 주민들이 사용할 수 있는 공간을 조성하고, 농업 강사로 원주민이 참여하는 구도를 그려보았다. 원래는 자신들의 논밭이 있던 땅이기 때문에 원주민들은 장소의 특성을 잘 이해하고 있었다.

농업을 가르치면서 적게나마 수입도 얻을 수 있다. 무엇보다 신구新舊 주민이 그 장소에서 서로를 알아나가면 좋을 것이다. 예정지는 아직 공원도 농지도 아니기 때문에 어떤 공간이든 될 수 있다. 농지를 새 주민에게 싸게 빌려 주고 임대료와 강사료를 책정해 교류하는 기회를 만든다. 사람들이 모일 수 있게 장작 스토브를 도입해도 좋겠다. 연료는 예정지의 뒷산에서 모을 수도 있다. 그런 계획을 세워 오사카부와 국토교통성에 제안했다.

그 뒤로 우리는 현지에 새롭게 탄생한 NPO 법인 '도도로미 숲 클럽とどろみの森クラブ'과 협력해 댐 예정지를 농지로 재생하고 뒷산의 나무를 벌채해 숯 굽기 실험을 했다. 그리고 댐 예정지에서 교류할 수 있는 행사를 열고 농업에 대한 원주민의 지식을 전해 들으며 신구 주민과 NPO 사이의 제휴 체제를 구축했다.

관계는 복원할 수 있다

국토교통성, 현지 주민, 오사카부 그리고 기초 자치 단체인 미노오 시, NPO 등의 관계가 개선된 결과 이 모든 관계 주체가 한 자리에 모이는 워크숍을 실시할 수 있게 되었다. 이제까지는 의견도 입장도 달랐던 각 주체가 모여 워크숍을 3회 개최하면서 함께 손을 잡고 지역의 가치를 높이기 위해 할 수 있는 일을 검토했다. 워크숍을 도우면서 각 주체가 스스로 할 수 있는 것을 적극적으로 제안하는 모습에 수없이 감동했다.

관계는 복원할 수
있다.

의견이 격렬하게 대립하고 있을 때 양자 사이에 끼어들어 관계를 만드는 것은 어렵다. 직접 관계를 맺을 필요가 없을 때도 있다. 그럴 때는 따로 관계를 형성하고 그것을 조심스럽게 양성함으로써 원래의 대립 구도를 완화하는 방법이 있다. 요노강 댐 주변 지역의 경우, 댐 건설을 둘러싼 논쟁과는 별개로 학생들과 지역 아주머니들이 만든 커뮤니티에서 새로운 의견을 생산하여 서서히 퍼뜨렸다. 그 결과 댐 건설을 속행하라고 주장하던 사람들과 새로운 관계가 형성되고, 국토교통성이나 오사카부와 관계를 이루는 데까지 도달했다.

이 과정에서 학생들이 대단한 활약을 펼쳤다. 스스로 깨닫지 못하나 학생들은 강력한 힘을 가지고 있다. 바로 중립적인 입장을 유지하는 힘이다. 댐 건설에 따른 이해와는 관계없이 정말로 좋다고 생각하는 것을 솔직히 이야기하는 중립적인 입장의 학생은 지역 사람들과 신뢰 관계를 구축하기 쉽다. 이 중립성과 순수함이 지역 사람들에게 가장 소중한 것이 무엇인지 다시 상기시킨 것이다.

관계를 구축하는 면에서 얼핏 먼 길을 돌아온 것처럼 보일지도 모른다. 하지만 눈앞의 상대와 관계를 발전시키는 것이 어려운 경우에는 일단 돌아가는 길을 선택해 시간을 갖는 것이 필요하다. 당사자가 아닌 사람의 의견도 듣고 냉정하게 판단하면 차차 나아갈 길이 분명히 보이는 경우도 있다.

그때 댐 건설 속행을 격렬하게 주장하던 주민들이 속으로는 '이제 댐의 시대는 끝났다.'라고 생각했는지는 아직도 모를 일이다.

커뮤니티 디자인으로
실마리를 찾는다

맨션 건설 프로젝트

2010

어려운 관계

어느 날 맨션 개발 업체 회의실에서 워크숍에 관한 상담을 받았다. 내용은 대략 이러했다. 어떤 대지에 고층 맨션을 건설하기에 앞서 공개 공터를 넓게 확보하여 맨션 주민과 인근 주민이 이용할 수 있는, 숲이 우거진 공용 정원을 만들고 싶다는 것이었다. 그 방식은 전문가들이 단독으로 디자인을 결정하지 않고, 워크숍 방식으로 이웃 주민의 의견을 들으면서 설계를 진행하는 일이었다. 상담 끝에 업체 관계자는 정원 디자인을 결정하기 위한 워크숍의 진행을 도와달라고 요청해왔다. 이웃 주민 가운데에는 이번 고층 맨션 건설에 반대하는 사람도 있다. "이런 상황에서 워크숍을 진행하는 건 어려울까요?" 하고 담당자가 물었다.

고층 맨션을 신축하는 경우 디자인을 의논하기 위해 워크숍을 개최하는 일은 어렵다. 그곳에 살게 될 사람이 아직 정해지지 않았기 때문이다. 가능한 것이라면 인근 주민들과 디자인에 대한 의견을 나누는 정도일 것이다. 그런데 이번 경우는 맨션 건설을 반대하는 사람들도 이웃에 포함되어 있다. 건설을 받아들인 사람들도 반대하는 이웃 주민이 있는 이상 맨션 개발 업체가 주최하는 워크숍에 흔쾌히 참가하지 못한다. 확실히 어려운 워크숍이 될 듯했다.

반대파와의 만남

상담하는 나도 복잡한 심경이었다. 맨션 개발 업체도 최대한 절차를 밟아 건설을 추진하고 있었다. 제도상으로는 무리한 추진이 아니다. 하지만 반대하는 주민의 마음도 헤아려야 한다. 이제까지 누렸던 전망 좋은 장소에 고층 맨션이 서는 것이 누군가에게는 견딜 수 없는 일이 될 수도 있다. 원경을 볼 수 있는 입지라 구입했다는 사람도 있을 것이다. 그곳에 벽처럼 맨션이 세워진다. 심기가 언짢아지는 것은 너무도 당연한 일이다. 그러나 인근 주민 전원이 반대하는 것은 아니었다. 받아들이는 사람도 있다. 맨션 개발 업체는 인근 주민과 대화하면서 디자인을 검토하고 싶어 한다. 나무랄 데 없는 진지한 태도이다. 이야기를 들으면 들을수록 맨션 개발 업체에도 인근 주민에게도 무리가 될 부분은 없다는 것을 알겠다. 그러나 양측이 만나야 한다는 부분에서 어려움이 생긴다. 이것은 불행한 만남이다.

맨션 개발 업체의 의뢰를 거절할 수도 있었다. 그러나 내가 거절해도 맨션 건설은 추진된다. 앞서 말했듯 제도상으로는 문제가 없다. 어차피 건설될 것이라면 지역 주민과 맨션 개발 업체가 서로 조금이라도 납득할 수 있는 지점을 찾으면서 추진하는 쪽이 바람직하다. 무엇보다 새로 완성된 맨션에 입주할 미래의 지역 주민들이 초대받지 못한 주민으로 소외감을 느끼게 되는 일은 피해야 한다. 내가 참여함으로써 조금이라도 상황이 호전된다면, 질책을 듣게 되더라도 내가 나서서 대화의 장을 만들 필요가 있겠다고 생각했다.

워크숍 설명회에는 건설에 반대하는 사람부터 받아들이는 사람까지 다양한 입장의 사람들이 모였다. 당연히 다양한 의견이 나온다. 나는 내가 생각하고 있는 것을 그대로 전했다. "여러분이 반대해도 맨션은 지어집니다. 어차피 세워질 거라면 모두에게 조금이라도 유리한 조건으로 건설이 추진되어야 한다고 생각합니다. 그 조건이 맨션 측의 매력을 높일 수 있는 일로 이어진다면 개발 업체도 좋은 결과를 얻습니다. 이를 위해 대화를 진행하는 역할을 맡고 싶습니다."

이런 대화를 시작으로 모인 사람들의 의견을 찬찬히 들어보니 함께 이야기할 수 있는 주제가 조금씩 보였다. 건설에 반대하는 사람이 있는 이상 모인 사람들은 맨션의 색깔과 형태, 높이까지 모든 것이 마음에 들지 않는 듯 건물에 대한 이야기는 어떤 소리를 해도 반대했다. 한편 공개하기로 한 공용 정원에 대해서는 그다지 불평이 나오지 않았다. 공용 정원이 어떤 곳이 되면 좋을지를 의논하는 워크숍이라면 제대로 대화해볼 수 있겠다는 생각이 들었다. 그래서 "공용 정원이 여러분 생활의 질적 향상을 도모하는 디자인이 될 수 있도록 의논해 보지 않으시겠습니까? 지역에 공헌하는 정원이 있다면 그것이 결과적으로 맨션의 가치와도 이어집니다. 그리고 앞으로 입주하는 새로운 주민들에게도 도움이 될 겁니다."라고 주장했다.

며칠 뒤 맨션 건설에 반대하는 생각에는 변함이 없다는 조건부로 워크숍에 참여하겠다는 지역 주민의 답을 받았다.

실마리를 찾다

공용 정원을 주제로 한 워크숍은 지역 주민을 대상으로 3회에 걸쳐 이루어졌다. 첫 회에는 주변 지역의 특징과 과제에 대해 이야기했다. 숲이 많고 시냇물의 물줄기가 이리저리 흐르며 시설이 갖춰져 있다는 내용이 나왔다. 한편 과제로는 교통량이 많고 고령자가 쉴 공간이 적으며 무엇보다 고층 맨션이 건설된다는 점을 꼽았다. 이어서 이런 특징을 활용하고 과제를 극복하기 위해 계획 예정지의 공용 정원이 어떤 장소라면 좋을지 이야기를 나눴다. 사람들은 숲이 우거지고 시냇물을 끌어들여 아이들부터 고령자까지 쉴 수 있는 장소가 되길 희망하는 것을 알 수 있었다.

주민과 함께 생각하는 워크숍에서도 디자이너의 사고방식과 같은 순서를 밟는 것이 중요하다. 설계를 진행할 때 우리가 늘 하듯이, 우선 주변 지역을 포함한 지역의 특징과 과제를 정리해야 한다. 그에 따라 계획 예정지의 설계 방침이 결정된다. 이런 순서를 밟아 진행하면 주민의 의견이 무시되는 일도 거의 없다.

두 번째는 공용 정원에서 무슨 일을 해보고 싶은지에 대한 이야기를 했다. 공용 정원을 표시한 평면도를 준비해 어디에서 누구와 무엇을 하고 싶은지를 꼽게 했다. 또 어떤 계절, 어떤 시간대에 하고 싶은지 덧붙이도록 했다. 그 결과 산책과 달리기, 꽃놀이, 원예 활동, 독서, 아이들 놀이터, 고령자의 운동 등의 활동이 나왔다.

공간 디자인에 대한 워크숍을 진행하는 경우 "어떤 장소가 좋습니까?" "어떤 것을 원하십니까?"라고 묻는 것은 좋지 않다. 나오는

답은 죄다 너무 흔한 공간의 이미지이고, 범용성이 없거나 이미 진부해진 기존의 이미지뿐이다. 공간 디자인에 대해서는 전문가에게 맡기는 편이 낫다. 전문가가 디자인의 근거로 삼을 수 있는 요소 즉 활동과 프로그램에 대한 주민들의 욕구를 듣는 게 중요하다. 주민들이 꿈은 활동과 프로그램을 적절히 정리하고 전문가는 주민들이 원하는 것을 가능하게 할 아름다운 공간을 만든다. 이렇게 두 번의 워크숍에서 나온 의견을 정리해 랜드스케이프 디자이너에게 건넸다.

세 번째 워크숍에서 디자이너가 공용 정원 디자인을 발표했다. 발표 전에 모인 사람들에게 이전 워크숍을 정리해 이제까지의 경위도 보고했다. 자신들의 의견을 정리한 활동과 프로그램 지도를 보면서 디자이너가 제안하는 디자인을 듣는 것이다. 주민들은 주변 숲과 이어지는 숲의 공간, 물의 흐름, 광장과 시민 농원 등이 배치된 공원 이미지를 확인하고 이상적인 정원이 완성된 것에 기뻐했다.

디자인의 가능성

공간 디자인은 중요하다. 워크숍에서 사람들의 의견을 모아 맨션 개발 업체와 지역 주민의 관계를 만들어냈을 때 제시된 공간의 디자인이 미약하면 참가자는 낙담한다. 꿈이 시들어 버린다. 맨션 개발 업체가 진심이 아니라거나 배신을 당했다고 느끼는 사람도 나올 것이다. 그런데 다행히도 사람들이 원하는 활동과 프로그램을 전부 포함하면서 전체적으로 아름다운 풍경을 만들어냈다.

참가자 하나가 손을 들었다. 근처 맨션 저층에 사는 사람으로, 처음에 공용 정원 남쪽에 있는 키 큰 상록수들을 남겨서 고층 맨션이 보이지 않도록 하고 나무 밑에는 펜스를 둘러 새로운 맨션과는 절대 오갈 수 없도록 해달라고 주장한 사람이었다. 그 사람이 이렇게 말했다. "이런 좋은 정원이 있으면 우리도 적극적으로 이용하고 싶다. 문화 행사를 기획해도 좋겠다. 그러기 위해서는 남쪽 펜스에 출입문을 몇 개 만들어도 좋을 것이다." 찬성하는 주민들에게서 박수가 일었다. 그에 부응하듯 맨션 개발 업체는 "인근 주민 분들과 할 수 있는 문화 행사를 위해 비용을 적립하도록 검토하겠다."라는 제안을 내놓았다.

맨션 개발은 계속 진행되었다. 언젠가 맨션 담당자로부터 그 이후 경위를 들어보니 이웃 주민 일부는 마지막까지 맨션 건설에 반대하고 있다고 했다. 그러나 그 태도가 상당히 바뀌었다는 것이다. 대화 테이블에 앉아 자신들의 의견을 전하고 개발 쪽 이야기도 듣는다고 한다. 공용 정원에 대해서는 디자이너와 협의하면서 워크숍 결과를 가능한 그대로 반영할 수 있게 연구하고 있다고 했다. "완성된 공용 정원이 새 입주민과 지역 주민이 함께 즐길 수 있는 아름다운 장소가 되길 기대하고 있습니다."라고 전하자 담당자는 "최선을 다하겠습니다."라고 화답했다.

앞으로 맨션에 살게 될 사람들이 이웃 주민들로부터 따뜻한 환대를 받길 바란다.

'스스로'
가치를 찾는
디자인

물건이나 돈에서 가치를 찾을 수 없는
시대에 우리는 무엇을 추구할 것인가?
스스로 움직이는 사람에게서 잊고 있었던
중요한 가치가 되살아난다. 그리고
그것은 커뮤니티 안에서 더 단단해진다.

사용하는 사람이
스스로 만든다

이즈미사노 구릉 녹지
오사카 2007-

스스로 만드는 공원

공원을 만들기 전에 운영 계획을 세울 수 있는 기회를 얻었다. 운영 계획을 만들어 시민의 참여 방법을 결정하고 그 내용에 따라 공원을 설계하는 것이다. 이런 절차라면 '이용 방식'과 '만드는 방식'의 관계를 쇄신할 수 있다. 예컨대 공원 초입은 깨끗이 정비하지만 안쪽은 주민이 직접 정비하는 '사용하면서 만들어가는 공원'이 탄생할 수도 있다.

운영 계획을 의뢰한 사람은 제안서를 보고 결정한다고 했다. 곧바로 응모해 시민 참여 방식의 공원 운영 방식과 사용하면서 만들어가는 공원을 제안했다. 그 결과 이즈미사노泉佐野 구릉 녹지의 운영 계획을 우리가 맡게 되었다.

이즈미사노 구릉 녹지는 오사카부가 관리하는 남부의 부영府營 공원으로, 간사이국제공항의 착륙지 주변의 구릉지대를 정비하는 것으로 예정되어 있었다. 원래 공업 단지가 조성될 계획이었으나 중지되어 그 활용을 놓고 여러모로 검토한 결과 부영 공원으로 정비하기로 결정되었다. 공원 예정지는 그 당시에도 전과 마찬가지로 뒷산인 상태로 남아 있었다. 그러나 오랜 검토 기간 동안 아무도 돌보지 않았던 탓에 너무 황폐해진 상태였다.

이 공원의 운영 계획을 효고현 아리마후지 공원에서처럼 외부에서 이미 활동 중인 커뮤니티를 불러들이기 전에 공원만의 커뮤니티를 만들어 일부를 자기 손으로 만드는 것을 제안했다. 기존의 커뮤니티를 아무리 찾아도 공원을 스스로 만드는 커뮤니티는 찾기 어

렵기 때문이다. 그렇다면 새롭게 만드는 수밖에 없다. 이 커뮤니티를 '파크레인저'라고 불렀다. 파크레인저가 공원 예정지의 황폐해진 뒷산에 들어가 마음에 드는 장소를 활동하기 좋은 공간으로 바꾸고 그곳에서 하고 싶은 활동을 전개하는 것이다. 숲의 음악회를 개최하고 싶은 사람들은 그것이 가능한 공간을 직접 만든다. 곤충 관찰 모임을 하고 싶은 사람들은 생물 다양성이 높은 임상林床[1]을 목표로 불필요한 나무를 솎아베어 숲의 밀도를 조절하고 가치를 향상시킨다. 이처럼 파크레인저가 공원 예정지 안에 들어가 활동하고, 공원 입구는 보편적인 디자인으로 누구나 즐길 수 있게 정비한다. 정비가 완료되고 활동의 핵심이 되는 파크레인저 팀이 육성된 뒤에, 공원 인근에서 활동하는 다양한 활동 단체에게 아리마후지 공원에서처럼 공원에서 프로그램을 실시해줄 것을 유도하는 순서로 계획했다.[2]

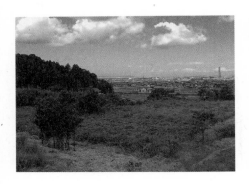

이즈미사노 구릉 녹지
예정지.

새로운 커뮤니티

황폐해진 뒷산에 들어가 원예 길이나 놀이터, 극장을 만드는 이들
이 파크레인저이다. 이들은 거친 뒷산을 어떤 산으로 만들어야 할
지 공부할 필요가 있다. 또 적절한 팀 빌딩도 필요하다. 나아가 프
로그램을 만들고 준비해 실행하면서 고칠 점은 다음 프로그램에
적용하는 등의 기획 입안 능력도 갖추어야 한다. 이런 기술을 익
히기 위해 파크레인저 양성 과정을 실시했다. 40명의 참가자를 모
집한 결과 응모자가 너무 많아 추첨으로 수강생을 결정했다.

　　양성 과정은 총 11회에 걸쳐 이루어졌다. 우선은 해당 공원의 테
마와 이념을 공유하고, 현장을 견학해 솎아베기 등의 작업을 체험
한다. 또 뒷산을 조사해 꽃을 키우고 지역 경관과 역사, 문화를 배운
다. 그리고 자신들의 활동을 알리기 위한 그래픽 디자인과 순환 환

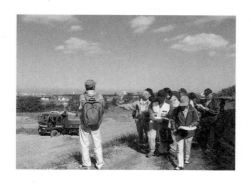

다 함께 공원을 만들자!

경을 배우고 프로그램의 기획 입안 방법도 배운다. 그 뒤에 실제로 활동하고 고칠 점을 찾아 다시 계획에 반영하는 과정을 체험하면 양성 과정을 수료하게 된다. 총 11회의 강좌는 결석이 인정되지 않는다. 만에 하나 결석할 경우에는 다음 회 강의를 수강한 뒤 지난 번 녹화 영상을 보는 보강을 받아야만 한다.

스스로 움직이는 커뮤니티

2009년도에 제1기생, 2010년에 제2기생이 양성 과정을 수강하고 각각 21명, 27명이 수료했다. 강좌를 수료한 수강생들은 파크 클럽이라는 커뮤니티를 만들어 각자의 역할을 정하고 활동을 시작했다. 스스로 공원을 만들고 그곳에서 방문자에게 즐거움을 줄 프로그램도 실행해야 하는 커뮤니티의 성격상 노동력이 많이 필요하여 파크 클럽의 구성원은 남성이 압도적으로 많았다. 특히 정년퇴직자 층이 대부분을 차지했고, 그들은 뒷산에 들어가 벌채하거나 원예 길을 만들며 즐거움을 느꼈다.

또 한 달에 한 번은 파크 클럽 회의를 열어 그 동안의 활동을 보고하고 앞으로의 활동 내용을 의논하는 한편 클럽 회칙을 검토하기도 했다. 현장 활동은 한 달에 3번 정도로, 공원 예정지 안에서 원예 길 만들기나 동식물 조사, 풀베기와 대나무 숲 벌채, 이벤트 준비 등을 운영하고 있다.

파크 클럽 중심에 파크레인저가 있고, 레인저 중에서도 운영 능

이즈미사노 구릉 녹지 파크 클럽의 구성.

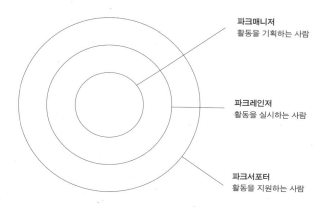

파크매니저
활동을 기획하는 사람

파크레인저
활동을 실시하는 사람

파크서포터
활동을 지원하는 사람

파크레인저 양성 과정(총 11회).

제1회 공원의 테마와 이념을 공유하자!
제2회 공원을 탐색하자!
제3회 다 함께 숲을 배우자!
제4회 다 함께 숲을 조사하자!
제5회 다 함께 꽃을 키우자!
제6회 지역의 경관·역사·문화를 배우자!
제7회 활동을 모두에게 전하자!
제8회 순환 환경을 배우자!
제9회 활동 계획의 방법을 배우자!
제10회 앞으로의 활동을 생각하자! ①
제11회 앞으로의 활동을 생각하자! ②

파크레인저 양성 과정 수료식

력이 뛰어난 사람들을 선출하여 파크매니저를 구성하고 이들이 파크 클럽 전체 활동을 기획하게 된다. 한편 파크레인저가 될 만큼 자주 활동할 수 없는 사람은 파크서포터가 되어 레인저의 활동을 지원하고 프로그램이 실행될 때에 적극적으로 참여하거나 홍보를 돕는다. 파크서포터는 양성 과정을 수강하지 않은 사람들도 가벼운 마음으로 활동할 수 있는 방식이다.

자립 운영이 가능하게

2007년부터 이러한 방식을 구상하기 시작했으나 오사카부 지사가 바뀌는 바람에 공원 운영 계획 입안이 예산을 확보하지 못했다. 파크레인저 양성 과정을 실시할 수 없는 상황이 되자, 오사카부 담당자가 어떻게든 실시할 수 있도록 관계 서류를 모아 활동을 지원해 줄 주체를 찾았다. 리소나은행りそな銀行과 얀마주식회사ヤンマー株式会社, 오바야시구미大林組 등 간사이의 54개 기업으로 구성된 '다이린카이大輪会'라는 그룹이 복수 기업에 의한 CSR corporate social responsibility, 기업의 사회적 책임 활동으로 이즈미사노 구릉 녹지 공원 조성에 협력해준 것이다. 그 결과 10년간 2억 엔 상당의 지원을 얻을 수 있었고, 파크레인저 양성 과정을 10년에 걸쳐 지속적으로 실시할 수 있게 되었다.

파크 클럽은 다이린카이에 소속된 기업의 직원을 대상으로 공원 안 관찰 모임을 실시하고 있다. 공원의 볼거리를 해설하거나 평

소의 활동을 소개하고 물가에 해먹, 의자와 테이블을 설치하는 등 기업 직원들과 함께 지속적으로 체험하는 공원을 만들어 나가고 있다. 또한 예정지 안의 수목에 이름표를 설치하고 지역 주민에게 예정지를 안내하면서 궁금증을 해소해주기도 한다.

공간을 만드는 다른 방식

공적인 공간을 만드는 것과 사용하는 것의 관계를 조금만 달리하면 이제까지와는 다른 공간 정비 방법이 나타난다. 예컨대 공원의 하드웨어 정비를 기존의 20퍼센트로 줄이고 나머지 80퍼센트의 자원은 소프트웨어에 투입하면서 만들어가는 방법이다. 10억 엔으로 공원을 정비하고 매년 2,000만 엔씩 들여 관리하는 방식이 아니라 하드웨어 정비에는 2억 엔 안팎으로 투자하고 코디네이터 인건비 등을 포함한 관리비에 매년 3,000만 엔을 10년에 걸쳐 투자하면 전체 비용 절감도 가능하다. 게다가 공원 운영에 참여하는 사람이 늘어나 커뮤니티가 탄생하고 방문객을 맞을 주체가 형성된다. 관리비를 낮춰주는 공원 청소와 유지 관리 활동에 참여할 주체가 탄생하는 것이라고 여길 수도 있다.

이런 공적 공간의 새로운 조성 방식과 사용 방식에는 코디네이터의 존재가 중요하다. 아리마후지 공원에서도 중요한 역할을 담당하고 있는 코디네이터가 새로운 파크레인저를 양성하거나 파크 클럽을 운영해 공원 조성 활동을 촉진한다.

공원에 드는 비용이 이전과 다르다.

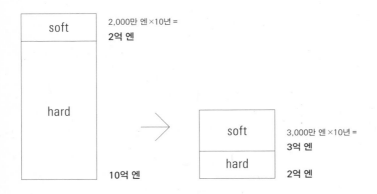

다이린카이의 기업 지원에 따른 활동.

기업 지원

기업 집단 다이린카이의 지원	이즈미사노 구릉 녹지의 녹지 조성에 찬성한 기업 집단. 얀마주식회사, 리소나은행, 오바야시구미 등 54개 회사로 조직되어 있다.

2008년부터 10년에 걸쳐
총 2억 엔 상당 지원

파크레인저 양성 과정 개최 굴삭기, 캐리어, 친환경 화장실
자원봉사 활동용 제초기 지원 창고, 꽃 묘목, 육묘 온실 등

친환경 화장실 굴삭기 치퍼 파크레인저 유니폼

랜드스케이프 디자인이 공원을 디자인하는 데만 주력할 것이 아니라 공원을 정비하고 운영하는 주체인 커뮤니티를 디자인한다면 설비와 운영 방식이 크게 달라질 것이다. 커뮤니티를 이용해 공원을 만드는 데 그치지 않고, 완성된 공원을 운영하는 담당자를 디자인하게 되는 것이다.

공공사업과 행정의 참여

동일한 생각으로 교토京都 부립 기즈에강木津川 우안 체육공원의 운영 계획도 검토하고 있었다. 토사 채굴장이었던 지역을 녹지화하면서 공원으로 바꾸는 프로젝트인데, 이쪽은 행정의 의사 결정이 항상 늦어져 좀처럼 일이 진행되지 않았다.

　　최근 30년 동안 공공사업에 대한 주민 참여 방법이 꽤 많이 개발되었다고 생각한다. 그럼에도 행정의 태도는 거의 변함이 없다는 게 마음에 걸린다. 공공사업에 대한 주민 참여를 원한다면 행정 참여 방법도 검토가 필요하다.

　　앞으로 공공사업을 담당하는 것은 행정이라는 인식을 고치고 가능한 주민과 행정이 협력해 추진한다고 생각해야 한다. 이와 함께 주민 참여에 뒤지지 않을 정도의 행정 참여 방법을 개발하지 않으면 행정은 프로젝트 전체에 마이너스 영향을 주는 의사 결정만 반복하게 된다. 메이지明治. 1868-1912 이후의 '관이 민을 지도한다.'라는 일본의 사고방식이 계속된다면 공공사업의 행정 참여는 주민 참여

공원 예정지에서 활동하는
파크레인저들.

에 비해 훨씬 뒤처질 수밖에 없다. 이런 후진이 주민 참여 프로젝트를 정체시키는 많은 사례를 만든다. 이는 결과적으로 효율적인 행정 운영을 저해하는 것이기도 하다. 행정의 의식 개혁과 그것을 뒷받침하는 평가 시스템 개발이 시급하다.

1　〈옮긴이〉 산림 아래쪽에서 살고 있는 관목 · 초본 · 이끼 등을 통틀어 일컫는 말.

2　이 계획은 공업 단지였던 땅을 공원으로 바꾼 시기부터 줄곧 대학 시절 은사였던 마스다 노보루 교수님이 관여했다. 우리가 공원 운영 계획을 책정할 때도 마스다 교수님이 파크레인저의 조직화와 하드웨어 정비 및 소프트웨어 운영 관례에 대해 조언해 주었다. 또 공원이 문을 열기에 앞서 운영 회의를 열어 마스다 교수님을 비롯한 운영위원들에게 다양한 조언을 들으면서 사업을 추진했다.

마을에 없어서는 안 될
공간을 만든다

마루야가든즈
가고시마 2010-

조금은 특이한 백화점

2010년 4월, 가고시마시鹿児島市의 중심 시가지 덴몬칸天文館 지구에 마루야가든즈マルヤガーデンズ라는 상업 시설이 문을 열었다. 지상 9층, 지하 1층의 총 10층 건물에 패션, 코스메틱, 잡화, 서적, 음식 등 약 80개 점포가 들어서 있다. 점포에 섞여 각 층에 설치된 '가든'이라고 하는 오픈 스페이스에서 20가지의 커뮤니티 프로그램이 개최되었다. 실시하는 주체는 지역 NPO와 동호회들로 아티스트의 작품전, 사진전, 토크쇼, 지역에서 생산하고 소비하는 식재료를 활용한 요리 교실, 등교 거부 아동이 키운 채소 판매, 도예 체험, 커뮤니티 시네마, 잡화 만들기, 야외 놀이 소개 등 마루야가든즈의 주변 지역에서 활동하는 각종 커뮤니티가 다양한 프로그램을 실시한다.

마루야가든즈는 집회장 성격을 가지고 있는 10개의 공간을 거느린 상업 시설이다. 그 지역에서 활동하는 커뮤니티가 마루야가든즈 안에서 공익 프로그램을 실시한다. 상점 입주자와 커뮤니티가 협력하여 새로운 프로그램을 만들어내는 경우도 있다. 이런 프로그램은 이벤트 회사가 실시하는 판촉 행사와 다르다. 프로그램을 실시하는 커뮤니티는 이곳을 찾는 사람과 아는 사람인 경우가 많고, 이장소에서 지속적으로 프로그램을 실시하고 있는 주체인 경우도 많다. 그 결과 '점원'과 '고객'이라는 둘로 나누어진 역할만이 병존하는 공간이 아니라 '점원'과 '시민 단체'와 '이들의 지인'과 '손님'이라는 다양한 주체가 혼재하는 곳으로 탄생했다.

2010년 4월, 가고시마시에 오픈한 백화점.
마루야가든즈에는 커뮤니티가 활동할 수 있는 공간
'가든'이 각 층에 설치되어 있다.

렌몬칸 지구의 역사와 함께한 마루야를
지역이 요구하는 백화점으로.

2009년 가고시마 미쓰코시 폐점

2010년 마루야가든즈 탄생

덴몬칸 지구와 마루야의 역사

덴몬칸 지구는 가고시마시의 중심 시가지이고 상점가와 번화가가 인접한 환락가이다. 에도江戶. 1603-1867시대에 시마즈島津 가문이 천문 관측을 위해 천문관을 설치한 것이 이 지구 이름의 유래라고 한다. 중심 시가지에 많은 점포가 밀집하기 시작한 메이지시대, 다이쇼大正. 1912-1926시대부터 쇼와昭和. 1926-1989에 걸쳐 20개의 상점가와 백화점, 호텔, 음식점 등이 모여들었다. 상황이 변한 것은 2004년 무렵부터였다. 규슈 신칸센의 종착역으로 가고시마 중앙역이 완성되면서 그 주변에 대형 쇼핑센터와 호텔이 집적되기 시작한 것이다. 그뿐 아니라 교외에도 대형 쇼핑센터가 건설되고, 인터넷 쇼핑이 보급되면서 덴몬칸 지구를 방문하는 사람 수가 해마다 줄어들고 있다.

마루야丸屋의 역사는 이 덴몬칸 지구의 역사와 궤를 같이 한다. 덴몬칸 지구에 점포가 모이기 시작한 메이지 시기1892년에 포목점 '마루야'가 개업했다. 1936년에는 '마루야 포목점'으로 개칭, 1961년에는 '마루야 백화점'을 오픈하고, 1983년에 미쓰코시三越 백화점과 제휴해 '가고시마 미쓰코시'가 된다. 그러나 결국 2009년에 매출 감소를 이유로 미쓰코시가 가고시마 지점의 폐쇄를 결정한다. 다마가와 메구미玉川惠가 마루야의 5대 사장으로 막 부임했을 때였다.

당시 다마가와 사장에게는 몇 가지 선택의 여지가 있었다. 10층 전체를 다른 백화점에게 빌려주는 것. 그러나 그 당시 철수하는 백화점은 있어도 덴몬칸 지구에 새로운 백화점을 열려는 사업자는 찾

기 어려웠다. 또 다른 선택은 건물과 토지를 매각하는 것. 그랬다면 틀림없이 토지를 사들인 사업자가 건물을 해체하고 그 터에 초고층 맨션을 지었을 것이다. 그러나 다마가와 사장은 말한다. "포목점으로 시작할 때부터 덴몬칸 지구 사람들의 힘으로 커온 마루야이다. 가고시마의 중심 시가지인 덴몬칸 지구에서 백화점을 없앨 수는 없다. 다시 한 번 마루야 백화점을 개업해 이 지역에 은혜를 갚고 싶다." 당시 시대 상황을 고려하면 가장 힘든 길을 선택한 셈이다.

다마가와 사장의 선택

다마가와 사장이 마루야 백화점을 재개하면서 제일 먼저 찾은 사람이 건축가 집단 '미칸구미みかんぐみ'의 다케우치 마사요시竹内昌義였다. 미쓰코시가 사용하던 건물을 새로운 백화점으로 개장하기 위한 설계를 의뢰했다. 제안을 승낙한 다케우치 대표가 다마가와 사장에게 'D&DEPARTMENT PROJECT'라는 편집매장을 이끌고 있던 나가오카 겐메이ナガオカケンメイ 씨를 소개해주었다. 나가오카 씨와 나는 잡지《랜드스케이프 디자인Landscape Design》에서 기획한 대담과 뒤에 나올 히지사이土彩 프로젝트에서 만난 인연이 있다. 그 나가오카 씨가 새로 개장하는 백화점의 총괄 아트디렉터를 맡게 되었고, 커뮤니티 디자이너로 나도 프로젝트 팀에 참여하게 되었다. 개장하기 4개월 전의 일이다. 마침 이즈음에 백화점의 새 이름이 '마루야가든즈'로 결정되었다.

각 층의 주제와 입주 상가에 따라 가든의 성격이 결정된다.
이를 지역의 다양한 커뮤니티가 사용한다.

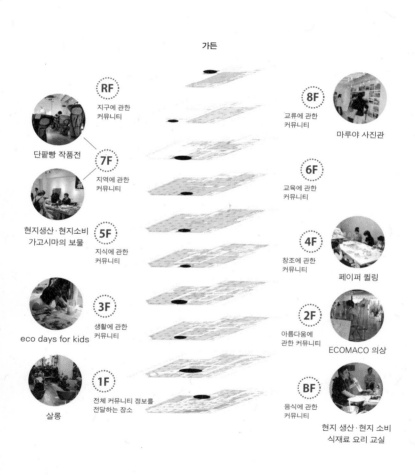

가든

RF 지구에 관한 커뮤니티

단팥빵 작품전

7F 지역에 관한 커뮤니티

현지생산·현지소비
가고시마의 보물

5F 지식에 관한 커뮤니티

3F 생활에 관한 커뮤니티

eco days for kids

1F 전체 커뮤니티 정보를 전달하는 장소

살롱

8F 교류에 관한 커뮤니티

마루야 사진관

6F 교육에 관한 커뮤니티

4F 창조에 관한 커뮤니티

페이퍼 퀼링

2F 아름다움에 관한 커뮤니티

ECOMACO 의상

BF 음식에 관한 커뮤니티

현지 생산·현지 소비
식재료 요리 교실

213

아버지와 아들이 종이 상자로
집을 만들고 있다.

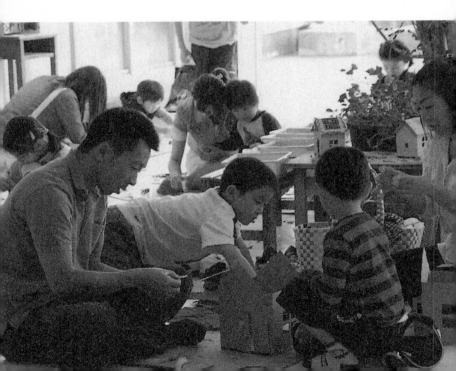

공공 공간이 된 백화점

커뮤니티 디자이너로 프로젝트에 참여하게 된 내가 처음으로 한 제안은 음식과 상품으로만 채운 백화점이 아닌 지역의 커뮤니티가 활동할 수 있는 공간을 만드는 것이었다. 때마침 명칭이 '마루야가든즈'라는 복수형으로 결정되었기 때문에 커뮤니티가 자유롭게 활동할 수 있는 다수의 가든을 거느린 상업 시설이 되면 좋지 않겠느냐고 제안했다[1].

패션에 관심 없는 사람이 의류 매장으로 가득 찬 층을 방문할 일은 거의 없다. 잡화에 관심 없는 사람이 편집매장이 있는 층에 발을 들일 일도 거의 없다. 그러나 우연히 가게 된 곳에서 좋은 물건을 발견하게 되는 경우가 종종 있다. 누군가에게 선물하고 싶은 것을 찾을지도 모른다. 자신과 관계없다고 생각했던 층을 들여다볼 계기가 필요하다. 그 계기로 지역에서 활동하는 다양한 커뮤니티 프로그램을 떠올렸다. 상업적이지 않아서 대규모 멀티플렉스 영화관에서는 보기 어렵겠지만 좋은 영화를 소개하는 시네마 단체, 등교 거부 아동과 함께 야채를 기르는 프리 스쿨, 야외 놀이를 장려하는 아웃도어 스포츠 단체, 현지에서 생산한 채소와 해물로 요리 교실을 개최하는 NPO 등 각종 커뮤니티가 날마다 번갈아 가며 사용할 수 있는 가든을 각 층에 설치하고 일정한 규칙에 따라 다양한 활동을 전개해나가게 한다. 이로써 패션에 관심이 없는 사람도 의류 매장이 있는 가든에서 진행하는 '즐거운 에코 생활'에 대한 강의를 들으러 올 것이고 결과적으로 그 매장이 있는 층을 둘러보게 된다.

입주 상가의 매력과 커뮤니티의 매력을 서로 활용한다.

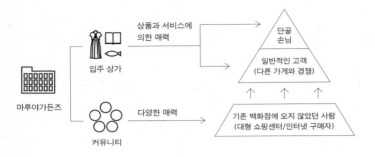

마루야가든즈의 행사 일정표. 처음에는 층별 안내와 통합하여
발행했는데 개최 프로그램이 늘어나면서 따로 만들게 되었다.
(디자인 : D&DEPARTMENT PROJECT)

이제까지의 백화점은 상품이나 서비스를 제공함으로써 일반 고객을 단골로 만들기 위해 계속 노력해왔다. 그런데 지금은 아예 백화점에 가지 않는 집단이 압도적으로 늘어나고 있다. 클릭 하나로도 손쉽게 상품과 서비스를 손에 넣을 수 있다고 생각하기 때문이다. 그런 사람들을 움직이기 위해 아무리 상품이나 서비스의 매력을 알려도 의미가 없다. 다른 매력으로 백화점까지 오게 할 방법이 필요하다. 커뮤니티가 전개하는 다양한 프로그램 가운데 하나에 관심이 있다면 그 사람은 마루야가든즈까지 올 것이다. 이 방법이 다양한 사람들을 끌어들이기 위해서는 그만큼의 다양한 프로그램이 필요하다. 특히 지역 커뮤니티가 제공하는 프로그램의 종류는 본인들이 지치지 않는 한 많을수록 좋다. 그중 하나에 반응하는 고객이 백화점을 방문할 것이기 때문이다.

커뮤니티를 만드는 사람들

하나의 가든을 여러 커뮤니티가 날마다 번갈아 가며 사용하기 위해서는 커뮤니티를 조정할 사람이 마루야가든즈에 꼭 필요하다. 그래서 프로젝트를 시작할 때부터 마루야 본사의 스태프 2명을 코디네이터로 참여하게 하여 커뮤니티에 관련된 준비 작업에도 모두 동행했다. 이렇게 코디네이터와 함께 가고시마 시내의 NPO, 동호회, 클럽 등 50개 이상 단체의 이야기를 들었고, 마루야가든즈에서 활동해 줄 만한 40개 단체를 워크숍에 초대했다.

이들 40개의 커뮤니티와 총 4회의 워크숍을 진행했다. 커뮤니티 끼리 서로 안면을 트는 프로그램과 마루야가든즈의 콘셉트를 설명하는 시간 등을 배정하고, 공사 중인 마루야가든즈의 현장에서 훗날 가든이 될 장소를 미리 확인하기도 했다. 그리고 각 커뮤니티가 마루야가든즈에서 하고 싶은 일을 꼽아 어떻게 그것을 실현할 것인지 검토했다. 또 가든에 필요한 설비를 검토하고 음향이나 조리 설비 등 여러 커뮤니티의 요구를 건물 설계 담당 다케우치 대표에게 전달하여 설치하도록 했다. 그러면서 커뮤니티의 요구를 반영하는 만큼 이 가든에서 커뮤니티가 반드시 활동해야 한다는 확답을 여러 차례 확인받았다.

가든을 이용할 때의 규칙도 필요하다. 소리와 냄새가 나는 프로그램, 입주 매장과 관련이 있는 판매 행위 등은 곤란하다. 또 가든을 빌릴 때의 임대료는 가고시마 시내에 있는 임대 회의실의 평균 단가를 참고로 커뮤니티와 협의하면서 결정했다.

개점일이 다가오자 각 커뮤니티가 개점 시기에 맞춰 개최할 프로그램의 세부 내용을 검토하기 시작했다. 워크숍 시간 중에 상담이 끝나지 않은 커뮤니티도 있었지만 따로 회의를 잡아 빈틈없이 프로그램을 준비해나갔다.

개점한 뒤에도 커뮤니티가 가든에서 진행할 다양한 프로그램을 제안받는데 그중에는 내용을 조금 변경해야만 하는 것도 포함되어 있다. 이때 마루야 본사가 직접 커뮤니티에 변경을 요청하거나 이용을 거절하는 것은 어렵다. 왜냐하면 프로그램을 제안하는 커뮤니티

역시 잠재적인 고객이기 때문이다. '마루야가든즈에게 거절당했어.'
라고 생각하게 되면 기업 이미지에 좋지 않다. 그래서 마루야가든즈
와 커뮤니티 사이에 '위원회committee'를 두기로 했다. 위원회는 중립
적인 입장에서 커뮤니티의 제안서를 확인하고 필요하면 개선을 요
구한다. 위원회 구성원은 가고시마대학鹿児島大学의 교원, 덴몬칸 지
구의 상점가 조합장, 가고시마 시청의 시민협력 과장, 마루야가든즈
의 점장, 마루야 본사의 다마가와 사장, 아트디렉터인 나가오카 씨,
그리고 커뮤니티 디자이너인 나까지 7명이다.

시민의 백화점

2010년 4월 28일, 개점일에는 약 80개의 점포와 함께 20개의 커
뮤니티 프로그램이 각 층의 가든에서 개최되었다. 그 뒤 4개월 만
에 커뮤니티 프로그램이 37가지로 증가해 한 달에 약 20회씩 개
최되고 있다. 이미 몇몇 프로그램은 고정팬이 생겨 그 커뮤니티가
프로그램을 개최할 때마다 반드시 마루야가든즈를 찾는 이들도
생겼다. 친환경 생활을 장려하는 단체는 "이제까지는 시민 센터
등에서 활동해왔는데 원래 환경에 관심이 있었던 사람만 알고 찾
아왔다. 마루야가든즈에서 활동하고 나서 더 많은 사람에게 친환
경 생활의 중요성을 알릴 수 있었다."라고 말한다.

　　재미있는 일이 일어나고 있다. 흙으로 돌아가는 친환경 소재만
으로 옷을 만드는 '에코마코エコマコ'라는 디자이너는 가든을 2주 동

안 빌려 전시 판매를 했다. 2주 뒤 에코마코 전시가 끝나고 가든에서는 다음 프로그램이 시작되었지만, 가든 옆에 있는 패션 편집매장에서 에코마코의 옷을 판매하기 시작했다. 편집매장 주인이 에코마코의 옷이 마음에 들어 상품에 추가하기로 했다는 것이다. 게다가 가든에서 에코마코의 옷을 판매했던 아르바이트 여성도 동시에 편집매장에 채용되었다. 주인이 에코마코 옷을 좋아한 것인지 아르바이트 여성을 좋아한 것인지 그 진실은 나도 모른다.

지하 1층 가든에서 등교 거부 아동이 기른 야채를 판매한 NPO 법인 '마코노테무라麻姑の手村'의 이사장은 미칸구미가 설계한 세련된 가게 안에서 자신들의 매장이 어떻게 보일지 신경이 쓰였다. 눈동냥으로 만든 활동 소개 패널은 아무리 봐도 아마추어의 솜씨였고 야채를 판매하는 부스도 옆에 있는 디자인된 매장의 모습과 명백히

등교 거부 아동과 함께
야채를 기르는 프리 스쿨
'마코노테무라'.

달랐다. 그런 고민 상담을 받게 된 나는 가고시마대학의 건축학과 학생들을 소개해 주었다. 학생들은 실천의 장을 원하고 있다. NPO 법인의 이사장과 상담해 주변의 다른 점포와 비교해도 뒤떨어지지 않는 판매 부스를 디자인해달라고 부탁했다. 몇 주가 지난 뒤 매장이 꽤나 깔끔해져 있었다. 이사장도 만족스러워했다. "등교 거부 아동도 디자인이 좋아지자 자신감을 갖고 판매하더군요. 잔돈을 건넬 때 큰소리로 고맙다고 이야기하는 겁니다." 이제 이사장의 유일한 고민은 아동들이 자신감을 되찾아 차례차례 매장을 떠나버릴 것 같다는 점이다.

커뮤니티와 입주 상가가 협력하는 경우도 늘었다. 100명의 건축가가 모이는 심포지엄이 열릴 때 6층 서점이 건축 관련 서적을 판매하고 7층 카페에서 간담회를 열었으며 2차 모임은 8층 결혼식장에서 개최했다. 커뮤니티 활동이 매장의 이익으로 이어지도록 마루야가든즈의 코디네이터가 커뮤니티와 상가들을 연결하고 있다.

코디네이터의 역할은 중요하다. 개장 1주년을 맞은 2011년 4월부터 새로운 코디네이터가 1명 더 늘었다. 등교 거부 아동이 야채를 판매하는 '마코노테무라'의 부스를 디자인했던 가고시마대학의 학생이다. 건축을 공부한 그는 공공장소의 담당자를 만들어내는 일에 참여하고 싶다고 생각해 마루야가든즈에 취직을 희망했다. 대학원을 수료함과 동시에 studio-L에서 단기 연수를 받고 현재는 마루야가든즈의 코디네이터로 활약하고 있다.

'마코노테무라'의 야채 판매 부스. 세련된 주변 입주 매장과
비교해 상당히 촌스럽다(위). 가고시마대학 건축학과 학생의
도움으로 세련되게 변한 부스. 판매 스태프도
쓱쓱해졌다(아래).

개인 참여의 길

커뮤니티는 이미 활동하고 있는 단체가 참여하고 그런 단체가 자신들이 가진 정보와 프로그램을 활용하여 가든을 빌려서 활동한다는 것이 이제까지의 골격이었다. 그런데 이 방식으로는 '어느 단체에도 속하지 않은 개인이 마루야가든즈를 위해 뭔가 하고 싶다.'라는 마음이 있어도 참여할 수 없다. 그래서 새롭게 '컬티베이터cultivator'라는 참여 방식을 제안했다.

컬티베이터란 가든을 '경작하는 사람'이라는 의미를 담은 호칭이다. 마루야가든즈에서 이루어지고 있는 다양한 프로그램의 정보를 전달하거나 옥상 정원의 유지 관리, 어린이에게 동화책 읽어 주기 등 마루야가든즈의 운영을 도우면서 자신이 하고 싶은 것을 실현하는 것이 컬티베이터의 역할이다. 컬티베이터 양성의 첫 번째 시도는 마루야가든즈의 소식을 전하는 '리포터'였다. 마루야가든즈의 10개 가든에서는 매일 다양한 프로그램이 개최되고 있다. 이 정보를 효과적으로 전달하는 게 중요하다. 개인이 참여할 수 있는 새로운 커뮤니티를 만들어 마루야가든즈에서 이루어지는 프로그램을 속속들이 알리는 리포터로 양성하자는 제안이었다.

2010년 9월부터 시작된 리포터 양성 과정에서는 사진작가에게 아름다운 사진을 찍는 방법을 배우거나 작가에게 좋은 문장을 쓰고 취재하는 방법과 블로그 및 트위터를 사용하는 방법을 배운다. 이 과정에서 참가자가 자연스럽게 새로운 커뮤니티가 되었고, 강좌가 끝난 뒤에 독립적인 활동으로 마루야가든즈와 덴몬칸 지구의 정보

를 사람들에게 알리는 역할을 하게 되었다.

27명의 참가자는 마루야가든즈에 관심이 있거나 덴몬칸 지구를 위해 뭔가 하고 싶다는 생각에서 혹은 사진을 찍는 법이나 글을 잘 쓰는 법을 배우고 새로운 사람들과 사귀고 싶다는 다양한 동기로 모였다. 이처럼 다양한 목적을 지닌 사람들이 새로운 커뮤니티를 만들어 마루야가든즈와 그 주변에서 활약하고 있는 것이다. 현재는 마루야가든즈에서 이루어지고 있는 다양한 프로그램을 취재해 웹 매거진에서 소식을 전하고 있다[2].

마을에 없어선 안 될 백화점

카피라이터인 와타나베 준페이渡辺潤平 씨는 마루야가든즈의 콘셉트를 '유나이트먼트unite+ment'라고 명명했다. 부서로 나뉜 백화점이 아니라 입주 상가와 커뮤니티, 고객과 마을을 연결하는 유나이트먼트 스토어라는 것이다. 마루야가든즈는 이 콘셉트를 바탕에 두고 마을 만들기의 중추 역할을 담당하고 있다.

민간 기업이 마을을 위해 할 수 있는 일이 CSR로서 사회적 사업에 자금을 제공하는 방법만 있는 것은 아니다. 공익을 실현하는 새로운 담당자로서 각자 업종에 맞는 방법을 찾아 마을에 기여할 수 있다. 이러한 실천으로 기업이 '마을에 없어선 안 될 존재'가 되는 것이 중요하다. 민간 기업이 공공성을 담보해나가는 것. 이를 위해서는 민간 기업이 마을에 기여함과 동시에 마을이 기업을 뒷받침해

컬티베이터 양성 과정에서 사진 찍는 방법과
글 쓰는 방법을 배운다.

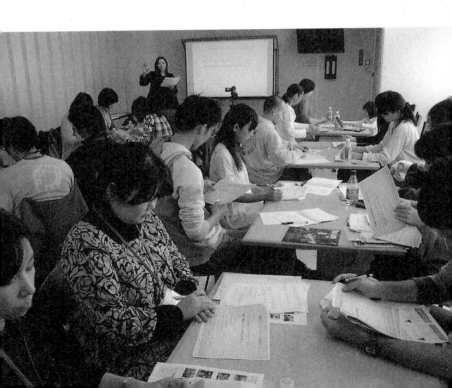

주는 좋은 관계를 만들어내는 것이 핵심이다.

가고시마의 커뮤니티와 덴몬칸 지구의 사람들에게 마루야가든
즈는 '없어서는 안 될 존재'가 되기를 기대한다.

1 이 제안의 배경은 류고쿠대학(龍谷大学)의 아베 다이스케(阿部大輔)
 씨에게서 들은 스페인 바르셀로나 구 시가지의 재생 전략에 있다.
 밀집 시가지였던 바르셀로나의 라발 지구에 광장을 몇 개 만들어
 대로에서 광장을 둘러싸고 회유하는 사람들의 흐름을 기획해냄으로써
 지역구 전체를 성공적으로 재생한 사례이다.

2 자세한 내용은 www.maruyagardens-reporter.blogspot.com을 참조.

사람이 모이고
미래를 만든다

물의 도시 오사카 2009와 히지사이

오사카·도치기 2009

축제, 사람이 모여드는 계기

재미있는 일이 일어났다. 마침 같은 시기에 똑같은 목적으로 치러지는 문화 행사 작업이 날아들었다. 다른 점은 장소의 특성과 작업의 전개이다. 하나는 오사카 중심부, 나카노시마섬中之島을 중심으로 개최되는 '물의 도시 오사카水都大阪', 또 하나는 도치기현栃木縣 마시코정益子町의 중심 시가지에서 개최되는 '히지사이土祭'이다. 물의 도시 오사카는 9월 전후로 보름씩을 더한 52일 동안, 히지사이는 9월 하순에 16일 동안 열리는 예술 축제이다. 둘 다 축제를 개최하는 것 자체가 목적이 아니라 축제를 계기로 마을 만들기를 수행할 일원을 만들어내는 것이 목적이었다.

"재미있는 일이 들어왔다."라는 말이나 하며 느긋하게 있을 수는 없는 사태였다. 물의 도시 오사카는 370명의 자원봉사자를 160명의 아티스트에게 제대로 할당해야만 했고, 히지사이는 260명의 자원봉사자를 28개 팀으로 나누어 축제 준비를 추진해야만 했다. 같은 시기에 개최하는 큰 행사인 만큼 studio-L은 세력을 동서로 나눠 일하게 되었다.

재미있는 것은 작업이 끝난 뒤의 결과였다. 커뮤니티 디자인의 방법은 거의 같았음에도 행사 이후의 마을 만들기가 완전히 다르게 전개되었다. 물의 도시 오사카는 결국 마을 만들기 활동으로 온전히 연결되지 못했고, 히지사이는 활동 단체가 만들어지고 커뮤니티 카페를 운영하면서 중심 시가지에 활력을 주기 위한 활동으로 이어졌다. 대도시 중심부에서 개최된 물의 도시 오사카는 사후 전개를

논의하면서 주요 인물들이 힘겨루기를 하는 사이에 자원봉사자들의 열기가 식어 버렸다. 한편 지방 도시의 쇠퇴한 중심 시가지에서 개최된 히지사이는 행사에 참여한 자원봉사자가 형성한 네트워크를 기반으로 빈 점포를 사용하여 마을 만들기 활동을 전개하고 있다. 여기에 커뮤니티 디자인의 중요한 키워드가 숨어 있다. 공공사업에 참여하는 행정의 방식이다.

물의 도시 오사카의 커뮤니티

물의 도시 오사카 2009는 오사카부, 오사카시, 간사이경제연합회, 오사카상공회의소, 간사이경제동우회 등 간사이의 주요 조직과 국가 조직의 출자기관 등이 협력하여 실행하는 행사이다. 실행

물의 도시 오사카 2009.

위원회가 설립된 뒤 나는 그곳에 불려가 자원봉사 서포터의 운영을 의뢰받았다. 일본 열도에서 모여든 160명의 아티스트가 오사카 중심부에 있는 나카노시마섬에서 예술 작품을 전시하고 워크숍을 실시한다. 이 아티스트들의 활동을 돕는 시민 서포터를 모집하여 팀을 만들고 배치해서 52일 동안의 예술 축제를 운영했다.

그 무렵 나는 이벤트 준비야말로 팀 빌딩의 좋은 기회라고 느끼고 있었다. 효고의 아리마후지 공원은 봄과 가을에 축제를 개최하는데 이를 계기로 각 커뮤니티의 팀워크가 비약적으로 향상한다. 가고시마의 마루야가든즈에서도 개점 이벤트를 준비하는 기간에 팀워크가 향상되었다. 효고현 이에시마 지역의 '탐색되는 섬'도, 오사카 요도강 댐의 '탐색되는 마을'도 모두 작은 이벤트라고 생각해 보면 그 준비 단계에서 상당한 팀워크가 생겼다. 물의 도시 오사카도 애써서 서포터를 모집하여 아티스트를 지원하는 것이라면 축제를 개최하는 52일 동안에 강력한 팀을 만들어내고, 종료된 뒤에는 오사카의 마을 만들기를 담당할 일원으로 활약하게 해야 한다고 제안했다. 실행위원회 측의 생각도 일치했다. 물의 도시 오사카를 단순한 예술 축제로 끝낼 것이 아니라 그 성과를 마을 만들기와 같은 다양한 형태로 계승하여 지속시키자는 이야기로 발전했다.

간사이의 다양한 네트워크를 활용하여 서포터를 모집한 결과 약 370명의 시민이 모였다. 이틀에 걸쳐 설명회를 실시하면서 물의 도시 오사카의 개요를 설명하고, 단순한 축제로 끝나는 것이 아니라 끝난 뒤에도 마을 만들기로 이어지는 계기가 될 이벤트라는 점

을 서포터에게 전했다. 그런 다음 참가자의 관심에 따라 서포터 팀을 나누었다.

완성된 팀마다 52일 동안의 교대 근무 시간표를 짜서 아티스트의 활동을 지원하는 체계를 완성했다. 행사 기간 중에는 스튜디오 일원이 반드시 현지에 체류하게 해서 서포터들의 활동을 지원함과 동시에 디렉터로서의 팀 결속력을 높이기 위해 분주하게 움직였다. 팀에 따라서는 공식적으로 예술 축제를 기록하는 책자와는 별도로 팀만의 책자를 만들어 동료들 사이에 배포하고, 폐막한 뒤에도 모임을 개최하면서 이후 활동에 대해 이야기를 나누었다.

그런데 물의 도시 오사카 2009 실행위원회는 축제 종료 뒤에 이어질 활동을 어떻게 전개할 것인지 결정하지 못했다. 오사카부, 오사카시, 경제계의 생각이 조금씩 달랐고, 수변 활동에 관련된 다

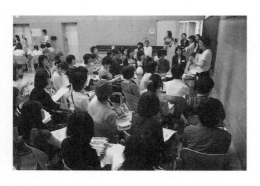

마을 만들기로 이어지기 위한 축제라는 점을 서포터에게 알렸다.

양한 규제, 예산이나 책임의 소재를 어떻게 할 것인가 등을 검토하는 사이에 실행위원회 해산일이 다가와 버렸다. 나는 실행위원회의 사무국장이 개인적으로 발족한 '물의 도시 오사카의 계승·지속을 생각하는 모임'에 참여하여 현장에 있는 동료들과 함께 앞으로의 활동에 대해 검토했으나 결국 방향이 결정되지 않은 채 시간만 흘렀다. 예술 축제가 끝나고 2년이 지난 2011년까지도 '물의 도시 오사카 추진위원회'의 워킹 그룹에 출석하고 있었지만 사정은 그리 나아지지 않았다.

축제가 끝난 직후에 함께 다음 활동의 계획을 나누었던 서포터들도 지금은 어디서 무얼 하고 있는지 거의 알지 못한다. 몇 번인가 서포터 팀에게서 "언제부터 활동을 시작하면 됩니까?"라는 문의를 받기도 했다. 그때마다 "아직 체계가 정비되지 않았기 때문에 조금만 더 기다려 달라."라는 말을 전했지만 지금은 더 이상의 문의도 없다. 물의 도시 오사카의 준비와 실행 단계를 통해 만들어진 새로운 커뮤니티가 결국 무산되고 만 것이다. 매우 안타까운 상황이다.

히지사이의 커뮤니티

히지사이는 마시코야키益子焼き라는 도기로 유명한 도치기현 마시코정에서 개최되는 축제이다. 도자기업 외에 농업과 임업도 번성한 마시코정은 공통된 키워드인 '흙'을 앞세운 축제를 개최하기로 결정했다. 히지사이의 콘셉트는 프로듀서인 바바 히로시馬場浩

史 씨가 정했다. 흙의 아티스트가 작품을 만드는 한편 흙으로 빚은 반짝이는 공 만들기 워크숍도 개최한다. 현지 야채로 음식을 만드는 카페가 열리고, 흙으로 만들어진 무대에서 음악이 연주된다. 흙으로 이어진 사람들의 연대를 예술 축제로 개최해보자는 시도였던 것이다.

물의 도시 오사카와 마찬가지로 히지사이도 실행위원회 형식으로 추진되었다. 실행위원회의 회장인 마시코정의 오쓰카大塚 마을회장에게 불려가 의견을 내달라는 요청을 받은 나는, 축제 전체를 시민 참여 방식으로 실시하여 여러 활동 팀을 탄생시키고, 축제가 끝난 뒤에는 마을 만들기의 담당자로 육성할 것을 제안했다. 물의 도시 오사카와 같은 운영 계획이다. 이 생각에 근거하여 마시코정을 중심으로 자원봉사자를 모집한 결과 약 260명이 응모했다. 이 사람들을 모아 전체 회의를 실시하고 축제 운영에 필요한 역할에 따라 28개 팀을 만들었다. 또 이 축제가 단순한 이벤트가 아니라 마을 만들기로 이어지는 축제라는 점도 전달했다.

현지 초등학생으로 구성된 '키즈 아트 가이드' 아이들이
마을을 안내하고 있다. 건물에 붙은 대형 포스터가
배경으로 찍혀 있다.

히지사이의 주민 참여 과정.

사전 준비

사무국 설립
아트워크실행위원회가 히지사이의 개최를 제안
사무국의 아티스트 참가 교섭과 상담 실시
마을사무소 직원들을 상대로 한 설명회와 참가 호소
마을 주민 대상 설명회/인근 대학 대상 설명회
전체 회의/상담 모임/팀 조정/서비스 강의

**히지사이
개최 기간**

주민들이 준비해 온 프로그램 개최
주민 단체가 운영
입장객 대상 설문 조사 실시

폐막 이후

홍보용 영상과 취재 상황 확인
설문 조사 결과 공유
활동을 지속할 팀 결정
'히지노와' 그룹 결성

전체 회의는 축제 개최일까지 정기적으로 열렸는데 그 이외에도 상담 모임을 만들어 각 팀의 준비 작업에 대한 상담을 받았다. 또한 개막 직전에는 '접대 강좌'를 실시하여 주로 수도권에서 오는 손님을 맞이하는 안내자로서 가져야 할 마음가짐과 지침들을 공유했다. 동시에 이 축제가 이후 마을 만들기로 연결된다는 점을 재차 확인하면서 축제가 끝난 뒤 어떤 활동을 계속하고 싶은지 각 팀에 물었다. 며칠 뒤에는 본격적인 축제가 시작되는 시기였다. 준비의 손길을 멈추고 축제가 끝난 다음의 이야기를 해야 할 때마다 팀원들은 초조했을 것이다. 그래도 나는 끈질기게 앞으로의 활

축제는 16일 동안
계속되었다.

동에 대해 묻고 확인했다. 사전에 꼼꼼하게 확인해두는 것이 중요하다고 생각했기 때문이다.

16일간의 축제가 시작되면 입장객 응대에 쫓겨 여유가 없는 날이 이어진다. 그러나 시간이 갈수록 매일의 작업에 익숙해지고 축제가 끝날 때쯤에는 서서히 종료 뒤의 활동에 대한 이야기가 나오기 시작할 것이다. 그때를 위해 준비 단계부터 이후 활동까지 꼼꼼히 확인해두는 게 핵심이다. 예상대로 축제의 끝이 다가옴에 따라 팀 안에서 이후 활동에 대한 이야기가 시작되었다.

히지사이가 끝난 뒤 몇몇 팀에서 뜻이 모여 '히지노와ヒジノワ, 흙의 띠'라는 그룹이 만들어졌다. 히지사이를 계기로 만들어진 인연이라는 의미로 붙인 이름이라고 한다. 히지노와는 축제 기간에 작품 전시장으로 '도치기녹건栃木綠建' 팀이 개장했던 중심 시가지의 빈집을 카페와 갤러리로 새롭게 꾸며 활동 거점으로 삼았다. 전시회나 행사를 실시하면서 히지노와에 참여하는 사람이 서서히 늘고 있다. 또 마을 안에서 활동하는 다른 사람들과 제휴하여 협력하는 일도 늘어나고 있으며, 히지노와의 활동에 자극을 받은 상공회가 중심 시가지의 활성화 비전을 세우기도 했다. 지금 마시코정은 히지사이를 계기로 그야말로 마을 커뮤니티가 확산되고 있다.

도치기녹건 팀의 미팅 풍경.

행정의 참여가 중요한 이유

물의 도시 오사카와 히지사이의 차이점은 어디에 있을까. 확실히 물의 도시 오사카는 대도시 중심부에서 개최된 축제여서 관련 주체도 많고, 규제 사항이 많은 수변 지역이 무대라는 이유로 이후 활동이 좀처럼 이루어지기 어려운 상황이었다. 그러나 사전에 추후 활동 체계를 어느 정도 예상하고 마련했더라면 무리해서 수변에서 활동하지 않고 비교적 규제가 적은 나카노시마 공원 안에서 우선 활동을 시작해도 되었을 것이다. 효고의 아리마후지 공원 등에서 실현했던 공원 매니지먼트를 전개하면 틀림없이 축제에서 탄생한 팀이 프로그램 담당자가 되었을 것이다. 오사카의 중심부라는 입지 조건을 고려하면 그 뒤로도 많은 NPO와 동호회 및 단체가 나카노시마 공원에 집결하여 다양한 프로그램을 실시할 수도 있다. 그 핵심 일원으로 물의 도시 오사카에 참여했던 서포터 커뮤니티가 자리매김했다면 그들도 보람을 느끼며 나카노시마 공원에 계속 참여했을 것이 분명하다.

"부와 시 그리고 경제계의 관계를 조정하기가 어려워서"라는 한심한 변명을 들을 때마다 시대의 전환기에는 대도시에서 새로운 것을 기대할 수 없을지도 모른다는 기분에 사로잡힌다. 내가 아는 지방자치단체들은 위기의식이 매우 높아서 변화에 대응하는 능력도 높다. 행정과 시민이 진심으로 협력하지 않으면 눈앞에 있는 과제를 해결할 수 없을 게 뻔하기 때문이다. 교육도 복지도 산업 진흥도 한계 취락도, 행정 혼자서 해결할 수 있는 시기는 완전히 지나갔다.

그렇기 때문에 주민과의 협력이 반드시 필요하다.

공공사업에 대한 주민 참여는 상당한 완성도를 보이기 시작하고 있으며 곳곳에서 다양한 사례도 찾을 수 있다. 문제는 행정의 참여이다. 행정이 독단적으로 공공사업을 추진해온 관성이 아직 남아 있다. 특히 대도시는 행정직원이 공공사업에 어떻게 참여하면 좋을지 전혀 모르고 있다. 주민과 행정이 함께 공공사업에 참여하는 시대에는 주민의 활동 리듬에 맞춰 행정 내부의 결재 시스템이 변해야만 한다. 갑자기 바꿀 수 없다면 최소한 주민과 협력할 수 있는 제도나 예산상의 프레임 설정이 필요하다.

큰 축제를 계기로 새로운 커뮤니티가 탄생하려고 할 때, 이 커뮤니티가 공공의 역할을 담당하겠다며 행정에 협력을 요청하면 행정은 곧 응할 준비가 되어 있을까. "이 건은 일단 가지고 돌아가세요." 라고 말한 뒤 상부 기관에 결재를 올리고 반환되어 재검토하는 일을 되풀이하다 보면, 그 사이에 주민의 의욕은 사라질 것이다. 6개월 뒤에 "오래 기다리셨어요. 여러모로 검토를 해봤습니다만 행정으로서는 이번 일에 예산을 집행할 수 없습니다." 같은 대답이 나와도 이미 커뮤니티는 무산된 뒤일 것이다.

공공사업에 대한 주민 참여에 비해 행정 참여는 아직 뒤쳐져 있다. 특히 대도시의 경우는 한참 더 뒤쳐진 상황이다.

'함께' 과제를
해결하는
디자인

지금 우리 앞에 놓인 수많은 과제는
당연하게도 혼자만의 힘으로
해결할 수 있는 것이 아니다.
작은 마을 하나하나가 스스로
과제를 해결할 수 있게 천천히
오래도록 연대의식을 뿌리내리는 것이
커뮤니티 디자인의 방식이자 가능성이다.

삼림 문제에 나서다

호즈미 제재소 프로젝트
미에 2007-

닌자 마을의 제재소

이가(伊賀)가 닌자의 마을이라는 것 정도는 알고 있었다. 그렇다고 해서 닌자 옷을 입고 마을 만들기를 논의하리라고는 생각지도 못했다. 2006년에 이가시에서 열린 마을 만들기 관련 심포지엄에서 기조 강연을 하는 시장도 사례 발표자도 심포지엄에 참여한 관객도 모두 닌자 차림을 하고 있었다. 닌자 마을은 역시 모든 것이 철저하다. 그런 가운데 한 여성 닌자와 알게 되었다. 예순을 넘겨 남편이 경영하고 있는 제재소도 슬슬 문을 닫을 생각이니 제재소 터를 사람들이 모일 수 있는 공원으로 만들어주지 않겠느냐고 물어왔다. 민간이 만드는 공원 설계를 의뢰받은 것이다. 이런 경우는 아주 드문 일이기에 재빨리 현지 조사를 떠났다.

호즈미(穗積) 제재소는 JR 간사이 본선인 시마가하라(島が原)라는 역 바로 앞에 있었다. 칠순을 눈앞에 두고 있는 호즈미 부부가 경영하는 이 제재소는 뒤를 이을 사람을 찾지 못했기 때문에 폐쇄하고 역 앞 공원으로 만들 예정이었다. 지역 사람이 모이는 장소가 되면 좋겠다고 호즈미 부부가 말했다. 호즈미 집안은 선대가 20년 동안, 현재는 이가시에 통합된 시마가하라 촌의 촌장을 맡은 가문이었다. 지역 사람들에게 많은 신세를 졌기 때문에 아들 세대인 두 사람이 은혜를 갚기 위해 지역에 공원을 만들려고 생각한 모양이었다. 아름다운 이야기이다.

제재소 넓이는 3,000제곱미터 이상이었다. 그 안에는 400제곱미터의 창고가 4개 있는데, 통나무에서 나무를 잘라내 건조시키고

다듬어 건자재를 만들기 위한 기계가 모두 갖춰져 있었다. 물론 아직 건자재 재고도 많이 남아 있었다. 이것들을 철거하고 '제재소였던 무렵의 기억을 남긴 공원 디자인'을 만드는 것이 모순이라는 생각이 들었다. 오히려 그대로 두는 편이 재미있다. 통나무에서 목재가 생기는 공정을 체험할 수 있는 장소가 그리 많지 않기 때문이다. 그런 재미를 그대로 체험할 수 있는 장소로 만들어야 하지 않을까. 사람들이 모여 즐거울 수 있는 장소로 만든다는 목적을 정하니 꼭 공원이 아니어도 괜찮았다.

예컨대 도시 지역에 사는 사람이 주말에 놀러와 원하는 대로 가구를 만드는 곳으로 만들면 어떨까. 목재는 재료를 움직일수록 가격이 비싸지기 때문에 목재가 필요한 사람이 움직이면 현지에서 파는 통나무를 그리 비싸지 않게 구할 수 있다. 또 통나무 하나에서 여

호즈미 제재소의 창고.

246

러 장의 목재를 얻을 수도 있다. 몇 주에 걸쳐 조금씩 가구를 만들어 완성한 다음 집으로 보낸다. 이런 가구 만들기 학교를 만들면 도시로부터 사람이 모일 테고, 지역 주민들에게 그 운영을 맡기면 다양한 교류가 생길 수 있다. 나의 생각을 호즈미 부부에게 제안한 것이 2007년의 일이다.

프로젝트 준비

주말을 보내면서 가구를 만들 경우 식사와 목욕할 곳 외에도 잘 곳이 필요하다. 식사는 호즈미 부인이 이끌고 있는 NPO법인 '안주인 모임'이 제공할 수 있다고 했다. 이 계획은 이미 일부 이루어져 제재소 입구에서 카페를 운영하며 현지 채소로 만든 식사를 제공하고 있다. 목욕 또한 '야붓차ゃぶっちゃ'라는 현지 온욕 시설이 있어 문제 없었다. 잘 곳만 해결하면 되었기에 제재소 대지 안에 텐트를 치고 야영할 수 있게 했다. 다만 기왕에 제재소이니 텐트는 모두 나무로 만든다. 기초를 세우지 않은 목제 텐트라 조금 무겁긴 하지만 제재소 안에서 이동이 가능한 공간이 마련된다.

간사이에서 활약하는 여섯 팀의 건축가에게 각각 오두막 디자인을 의뢰하고, 그것을 세우는 작업에 참여할 학생을 모집했다. 건축가가 설계한 건물을 함께 지을 기회는 흔하지 않기 때문에 간사이를 중심으로 많은 학생이 프로젝트에 참여했다. 참여 학생의 일부는 가구 만들기 학교를 위한 가구를 만들어 보기도 하고 많은 사람

이 모일 수 있는 광장 만들기에도 참여했으며, 안주인 모임을 도와 식사를 만들기도 했다. 느슨하게 역할을 분담한 학생 팀에서 침상 팀, 가구 팀, 광장 팀, 식사 팀 등의 커뮤니티가 탄생했다. 현재는 약 200명의 학생이 프로젝트에 등록되어 있다.

프로그램 디자인

가구 만들기 학교 프로그램은 간단하다. '침상'이라고 이름 붙여진 목제 텐트가 6개였기 때문에 참가 세대수는 최대 여섯 세대로 가족 참가는 물론 혼자 참가할 수도 있다. 모인 여섯 세대가 아이스브레이크 게임 등을 통해 친구가 된 뒤, 산으로 가 삼나무나 노송나무 숲이 어떤 상태인지를 체험한다. 현지 목재의 이용이 높지 않아서인지 대다수의 산은 관리되지 않은 채 방치되고 있다. 관리된 상태와 방치된 상태를 비교해보면 산이 황폐해지는 것이 어떤 것인지를 금방 이해할 수 있다. 황폐해진 산은 표토表土가 유출되어 심각한 경우 산사태가 일어난다. 목재를 바로 사용하면 황폐해진 산을 살리는 데 도움이 된다. 산에서 나무를 잘라내 그것을 제재하여 가구를 만드는 것이 결과적으로 산을 지키는 일로 이어진다. 참가자들에게 그 과정을 이해시키고 잘라낸 통나무를 손질해 가구를 만드는 프로그램을 체험하게 한다.

주말에 만들던 가구는 도중에 그대로 놓아두어도 문제 없다. 다음 주말에 와서 계속하면 되기 때문이다. 대체로 주말을 이용해 4

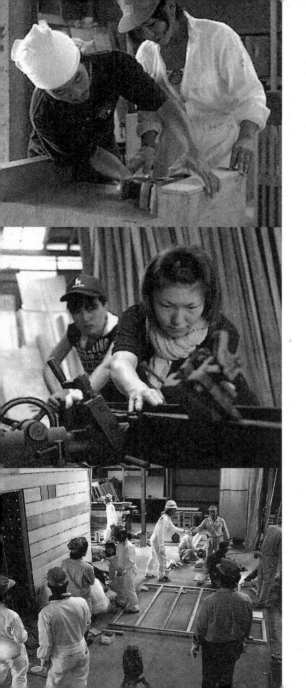

건축가가 설계한 건물을
학생들이 함께 짓는다.

회 정도면 테이블이나 의자는 완성할 수 있다. 완성한 가구를 집으로 보내고 프로그램은 끝난다. 4주간의 프로그램을 통해 여섯 세대가 사이좋게 지내고, 시마가하라에 대하여 알게 되면서 좀 더 친근한 마음으로 다시 가구 만들기 학교를 찾게 하는 것이 중요하다. 참가자가 늘어나면 '침상'을 늘려도 괜찮을 것이다.

이렇게 4주간의 프로그램을 1년에 몇 번이나 개최할 수 있을까. 산을 견학하고 목재를 잘라내어 가구를 만드는 프로그램 참가 비용은 얼마 정도가 적당할까. 가족이 다 함께 참여하는 경우 여성과 아이들이 할 수 있는 별도 프로그램이 필요하지는 않을까. 우선 모니터 투어를 개최하면서 참가한 사람들과 함께 프로그램의 골자를 여러 가지로 생각한다.

가구 만들기 학교를 위해
시험 제작품을 만드는
프로젝트 일원.

천천히 추진하는 프로젝트

이 프로젝트의 특징은 '천천히' 추진한다는 점에 있다. 프로젝트의 준비 기간이 매우 길다. 이미 4년이나 준비했지만 아직도 가구 만들기 학교는 시작되지 않았다. 천천히 진행하는 것이 중요하다고 느꼈기 때문이다. 갑자기 지역이 변하고 외지 사람이 들어와 전혀 새로운 일을 시작하면 지역 주민들의 반발도 커진다. 변하는 속도가 너무 빨라 마음이 따라가지 못하는 것이다.

또 프로젝트 자체를 찬찬히 시험해볼 시간이 없으면 예산이나 계획에만 기초하여 추진해 버린다. 여러 번 테스트하면서 프로젝트의 틀을 계속 수정할 여유가 없다. 예측을 바탕으로 프로젝트를 추진하면 예상을 벗어날 위험성도 커진다. 서둘러 준비하다 보면 공간 조정도 도구 조달도 맞출 시간이 부족해진다. 어느 정도에서 단

가구 만들기 학교에 참가한
가족들 앞에서 가구 사용법을
설명하는 프로젝트 일원.

넘하고 진행하지 않으면 일정을 맞출 수 없기 때문이다. 결과적으로 프로젝트는 도박이 된다. 이것은 너무나 위태롭다.

천천히 추진하는 프로젝트는 도박이 필요없다. 조금씩 시도해 보면서 제대로 되지 않는 부분을 수정하고 다시 추진하면 되기 때문이다. 그러면 큰 실패는 일어나지 않는다. 이를 위해서는 빚 없이 프로젝트를 추진하는 것이 중요하다. 관계자가 아닌 사람에게서 자금을 조달하여 프로젝트를 추진하면 이자가 발생한다. 이것을 최소한으로 줄이기 위해 서둘러 프로젝트를 시작해서 수익금을 회수하여 빚을 갚으려고 한다. 시간이 지날수록 이자가 점점 불어나 손해를 입을 수 밖에 없다.

이자가 늘어나지 않는 프로젝트라면 천천히 그리고 확실하게 키워 나갈 수 있다. 재고 목재를 이용하고 학생들의 힘으로 오두막을 조립하고 이미 있는 기계로 가구 만들기 학교를 시작한다. 초조해하지 않고 천천히 프로젝트를 추진한다. 그러다 보면 부족한 점이 여럿 보인다. 그것을 수정하면서 프로젝트의 전체 구도를 정한

설계: (위에서 왼쪽부터) Tapie, Space Space,
Architect Taitan Partnership, Dot Architects,
Switch 건축디자인사무소, 요시나가吉永건축디자인스튜디오

천천히 추진하자.

다. 우리끼리 해결할 수 없는 점을 발견하면 도와줄 사람을 찾는다. 이렇게 조금씩 관계자의 폭도 넓혀간다. 지역 사람들이 조금씩 프로젝트를 이해하게 만들고 밖에서 오는 학생들과 교류할 수 있는 여건을 만든다. 준비 과정에서부터 새로운 커뮤니티를 만들어간다.

호즈미 제재소에 살면서 가구 만들기를 지도해줄 디자이너도 발견했다. 가구 만들기에 필요한 도구도 조금씩 갖춰지고 가구 만들기를 위한 공방도 완성되고 있다. '침상'은 여섯 동이 완성되었다. 드디어 가구 만들기 학교의 문을 열 시점이다. 그러나 아직도 준비는 계속되고 있다. 학교를 운영하며 7번째 '침상'을 학생들과 계속 만들고 싶다. 나이테 모양을 닮은 선물용 '제재소 바움쿠헨baumkuchen, 독일 전통 케이크'의 시험 제작품도 만들고 싶다. 나무 포크나 나이프, 접시 만들기도 진행하고 싶다. 이 지역 창고에 잠들어 있는 재밌거리들을 전시, 판매하는 갤러리도 좋겠다. 아직도 하고 싶은 게 많다. 그렇기 때문에 무엇보다 호즈미 부부는 앞으로 오랫동안 건강해야만 한다. 이 프로젝트가 일흔을 넘긴 호즈미 부부가 장수해야 하는 이유가 된다면 기쁘겠다.

그런 의미에서도, 천천히 추진하자.

사회가 직면한
과제에 나서다

+design 프로젝트
2008-

다른 나라의 동료

별 생각 없이 잡지 《Pen》 2004년 6월 15일호를 보다가 한 페이지에 시선이 머물렀다. "살 집이 없는 사람에게야말로 건축 디자인이 필요하다."라는 제목으로 소개된 '인도적 지원을 위한 건축 Architecture for Humanity'이라는 NPO를 이끄는 영국 건축가 캐머런 싱클레어Cameron Sinclair의 기사였다. 건축가 네트워크를 통해 재해나 전쟁으로 집을 잃은 사람들을 위한 적절한 디자인을 모집하고 그것을 현지에 짓는 활동을 하고 있다. 단순한 피난소나 난민 캠프가 아니라 쾌적하게 지낼 수 있는 방법을 연구한 디자인이 곳곳에 보인다. 건축의 힘을 믿고 있다는 건축가 본인은 직접 디자인하지 않고 전 세계에서 아이디어를 모집하며 현지에 건물을 세우는 데 전념하고 있다.

사회적인 과제 앞에서 디자인은 무엇을 할 수 있을까. 막연히 생각하고 있던 주제가 이때 명확해졌다. 디자인은 장식이 아니다. 화려하게 꾸미는 것이 디자인이 아니라 과제의 본질을 파악하고 그것을 아름답게 해결하는 것이야말로 디자인이다. 디자인은 design이라고 쓴다. de-sign이란 단순히 기호적인 아름다움을 가진 사인sign에서 벗어나de, 과제의 본질을 해결하는 행위를 말하는 것이리라. 내가 하고 싶은 디자인은 바로 그런 디자인이다. 인구 감소, 저출산, 고령화, 중심 시가지의 쇠퇴, 한계 취락, 삼림 문제, 무연고 사회 등 사회적인 과제를 아름다움과 공감의 힘으로 해결한다. 사회적 문제를 해결하기 위해 가장 중요한 것은 과제에 직면한 우리 스스로가

힘을 합치는 것이다. 그 계기를 만들어내는 것이 커뮤니티 디자인의 임무라고 생각하게 되었다.

그런 활동을 세계적인 규모로 전개하고 있는 것이 캐머런이다. 게다가 나와 동갑이다. 잡지 사진 속에서 포즈를 취한 캐머런의 모습은 늘어지기 시작한 턱살과 나오기 시작한 배가 딱 자기 나이에 맞는 체형이었다. 친근감을 느낀 나는 곧바로 메일을 보내 일본에도 같은 취지로 활동하고 있는 디자이너가 있음을 전했다. 과제 해결에서 중요한 것이 커뮤니티의 힘이라는 생각에 캐머런도 같은 의견이었다. 그 역시 디자인으로 커뮤니티의 힘을 높일 수 있는 방법을 모색하고 있었다. 그 뒤로 우리는 캐머런이 개발도상국에서, 내가 일본의 산간·낙도 지역에서 활동하는 소식을 정기적으로 교환하고 있다. 든든한 동지를 얻은 기분이었다. 2007년부터 호즈미 제

기회가 생기면 캐머런과
반드시 만나 직접 이야기를
나누어왔다.

사진: 고이즈미 에이이치
小泉瑛一

재소 프로젝트로 삼림 문제 해결에 나서야겠다고 생각했던 계기 가운데 하나도 역시 캐머런과 만났기 때문이라고 할 수 있다.

지진 재해+design(2008년)

디자인은 사회 과제를 해결하기 위한 도구이다. 디자인의 힘으로 커뮤니티의 힘을 높이는 것이 중요하다. 캐머런을 알게 된 뒤로 확신하게 된 바를 도쿄대학東京大學 대학원 공학연구과 도시공학의 오니시 · 기도코로大西·木所 연구실에서 연구하고 있었는데 내 연구에 관심을 보이는 사람이 있었다. 가케이 유스케筧裕介 씨이다. 가케이 씨는 광고 회사에서 일하던 2001년 9월 11일, 뉴욕 출장 중에 테러를 직접 목격했다. 이를 계기로 한 가지 의문을 품게 된다. 광고나 디자인이 그저 소비를 조장하고 경제를 성장시키는 역할만 할까. 그의 마음 속에 생겨난 의문이 내 문제의식과 일치했다고 한다. 나 역시 1995년 1월 17일에 한신 · 아와지 대지진 피해를 눈앞에서 체험한 기억이 있다. 거대한 붕괴를 경험한 우리는, 어떤 물건의 형태만을 디자인하는 데 머물지 않고 디자인 행위 즉 사회적 과제를 해결하는 디자인 행위에 대하여 의논하기 시작했다.

이런 과정에서 나온 것이 '지진 재해+design' 프로젝트이다. 가케이 씨가 소속되어 있는 광고사인 hakuhodo+design 프로젝트 팀과 studio-L이 협력하여 추진하는 프로젝트로, 지진 재해 피난소에 대한 다양한 과제를 해결하기 위해 디자인에 학생들을 참여시켜 함

께 생각해보기로 했다. 전반부는 워크숍, 후반부는 경쟁이라는 조금 독특한 방식의 프로젝트로, 참가하는 학생을 2인 1조로 모집했다. 한 팀에서 한 명은 디자인 전공이어야 하고 또 다른 사람은 다른 전문 분야이어야 한다. 교육과 디자인, 간호와 디자인, 산업과 디자인 등 학부와 학과를 초월한 다양한 팀이 응모했다. 이렇게 모인 22조 44명의 응모자와 함께 워크숍을 실시하여 피난소에서 발생하는 과제를 가능한 많이 생각하고 뽑아냈다. 이들을 정리함과 동시에 더 심화시키기 위해 학생들은 자료관에 가거나 서적, 인터넷으로 정보를 찾았다. 이렇게 정리된 과제의 본질을 각자가 가지고 돌아가 그것을 해결하기 위한 디자인을 구상했다. 또 이 아이디어들을 우리가 다시 검토하고 학생들과 함께 최종 제안 내용으로 정리했다[1].

　그 디자인에는 '피난소에서 귀중한 물을 여러 차례 재활용하기 위해 수질을 한눈에 알 수 있게 하는 태그^{tag}'나 '주민들의 협력을 촉진하기 위해 감사의 마음을 가시화하는 실^{seal}' '피난한 사람들이 스스로 피난소를 운영하기 위해 각자 할 수 있는 일을 명시한 카드' 등 과제 해결을 위해 커뮤니티의 힘을 높이는 아이디어가 많았다[2]. 피난소에서 발생하는 과제의 본질을 찾을수록 어떤 하나의 편리한 도구를 디자인한다고 과제가 해결되는 것은 아님이 분명해졌다. 진심으로 과제를 해결하고자 한다면 사람과 사람이 협력하기 위한 도구, 커뮤니티의 힘을 높이기 위한 도구가 필요하다는 이야기이다. 커뮤니티 디자인의 필요성을 다시금 느낀 프로젝트였다.

　이 원고를 쓰고 있는 2011년 3월에 도호쿠^{東北}에서 대지진이 발

"203×년, 도쿄 수도권에서 한신·아와지 대지진 수준의 대지진이 발생했습니다. 어느 지역에서는 주택의 붕괴 등으로 거주지를 잃은 약 300명이 근처 초등학교 체육관에 임시 피난 중입니다. 피난이라는 비상시에는 물 부족, 치안 악화, 주민 간의 충돌 등 다양한 문제가 생깁니다. 이것은 때로 죽음이라는 최악의 상태를 일으키기도 합니다. 피난소 안에서 일어나고 있는 과제를 밝히고 그것을 해결하는 디자인을 제안해주세요."

생했다. 곧장 가케이 씨와 지진 재해+design에서 검토한 아이디어를 실현하기로 했다. 우선은 피난소에 모인 사람이 현장에서 각자 할 수 있는 일을 적는 ID카드를 새 단장하여 자원봉사자의 개인 능력을 명시하기 위한 '할 수 있어요 제킨zeichen, 등에 붙이는 번호 표지'을 현지에 보냈다. 또 누구나 자유롭게 다운로드하여 출력할 수 있는 홈페이지를 준비했다[3]. 피난소에서는 자원봉사자가 바쁘게 움직이기 때문에 다가가기 조심스러워서 도움을 요청하지 않는 사람이 많다. 제킨이 봉사자들에게 말을 걸 수 있는 계기를 만들면 좋겠다.

학생들의 의견을 바탕으로 탄생한 '할 수 있어요 제킨'.
피난소에서 활동하는 자원봉사자의 등에 붙여 피난민들이
쉽게 말을 걸게 한다.

디자인의 가능성.

디자인의 가능성

1 **지속시키는 디자인**
2 **결단을 지지하는 디자인**
3 **길을 표시하는 디자인**
4 **구멍을 메우는 디자인**
5 **관계를 잇는 디자인**

주민 간 소통 부족으로 서로를 알고 돕는다. 물을 재활용한다.
행정이나 자원봉사에만 의존 → 능력 공유 ID 카드 트리아제 태그(triage tag, 분류 태그)

방과 후+design(2009년)

다음 해 과제는 '어린이의 방과 후'로 삼았다[4]. 프로젝트 전반의 과제 발견 워크숍에 30조 60명의 대학생과 추가로 실제 초등학생 그리고 그 보호자도 참가하여 초등학생들이 방과 후에 어떻게 지내는지에 대한 이야기를 들었다. 그 결과 '어린이도 신나게 놀 금요일이 필요하다.' '아무 것도 안 하고 가만히 있는 시간이 필요하다.' '잠이 부족하니까 낮잠을 자고 싶다.' '미리 계획하지 않으면 놀 수도 없다.' 등 요즘 어린이들이 안고 있는 과제를 발견했다. 이런 과제를 정리하고 그 본질을 찾아내기 위해 다시 문헌을 조사한 뒤 학생들의 1차 디자인 제안을 받았다. 여기서 선발된 12팀 24명의 학생과 합숙 워크숍을 실시했다.

2박 3일 동안 숙박시설에 묵으며 2인 1조 팀이 저마다 아이디어를 검토하면 우리가 그것을 다시 발전시켰다. 수없이 되풀이되는 이 과정을 학생들은 "누가 천 번쯤 노크를 하는 것 같았다."라고 표현했는데 그것은 우리가 할 소리이다. 12팀이 쉴 새 없이 애매한 제안을 가지고 오는 것이다. 결국 잠도 거의 못 자고 2박 3일을 보내며 학생들의 아이디어를 세련되게 다듬어 완성했다[5].

이렇게 손질된 제안은 '어린이의 안식처를 자연스럽게 파악할 수 있는 자동판매기 게임' '어린이의 발육을 장기적으로 유지하는 모자 수첩의 20년 계획' '방과 후 어린이가 맘 편히 모일 수 있는, 지역 주민이 경영하는 비영리 식당' 등 어린이와 나이 차가 많지 않은 대학생들이기 때문에 발상할 수 있었던 디자인이 탄생했다[6]. 여기

에서도 어린이의 커뮤니티 혹은 그것을 둘러싼 어른의 커뮤니티에 관한 디자인이 많았다.

주목할 만한 것은 학생이 제안한 아이디어가 실현을 향해 움직이기 시작한 점이다. 일본에서 시작된 육아 도구인 모자 수첩을 더욱 충실히 하자는 학생들의 제안을 프로젝트 일원이 더 발전시켰다. 가케이 씨 팀이 만든 웹페이지와 트위터를 통해 전국의 보호자로부터 모자 수첩에 관한 의견이 모여들었고, 동시에 도시와 산간·낙도 지역에서 워크숍과 인터뷰를 실시하여 실제 보호자의 이야기를 들었다. 이렇게 모인 정보로 새로운 모자 수첩의 시험 제작품을 만들었고, 다시 워크숍과 인터뷰를 하고 전문가 의견을 들으면서 최종판을 완성했다. 새로운 모자 수첩의 특징은 어린이의 진료 기록이나 약 복용 기록을 성인이 될 때까지 남기게 한 것과 반드시 읽어야 하는 정보를 알기 쉽게 표시한 것, 육아의 즐거움을 더하여 불안을 줄이는 칼럼을 수록하는 것, 육아를 돕는 아버지를 위한 페이지를 넣은 것, 어린이가 부모가 될 때 수첩을 선물하는 시스템을 만든 점 등을 꼽을 수 있다[7].

이렇게 완성된 모자 수첩을 보고 몇몇 어머니는 "우리 마을이 이 모자 수첩을 도입하고 나서 아이를 또 낳고 싶어졌다."라고 말했다. 진심인지 농담인지는 모르겠지만 그만큼 사람들의 마음에 드는 모자 수첩이 탄생했다는 뜻이니 기쁜 일이다. 현재 시마네현의 아마정과 도치기현의 모테기정茂木町이 정식으로 이 모자 수첩을 채택했으며, 채택을 검토하고 있는 지자체도 많다.

초등학생은 어떤 식으로
방과 후를 보내고 있는가.
카드 게임을 응용한
워크숍을 통해 방과 후의
일상을 파악했다.
맨 아래는 학생의 제안을
바탕으로 탄생시킨
'모자 건강 수첩'.

265

3년째에는 과제를 정하지 말자는 이야기가 나왔다[8]. 과제 자체를 공모하자는 것이다. 많은 사람이 과제라고 생각하고 있는 것에서 디자인적인 해결책을 제안한다. 그것이야말로 사회의 과제를 해결하는 디자인이라는 생각이었다.

그래서 트위터로 "지금, 당신이 느끼고 있는 우리 사회가 해결해야 할 과제는 무엇입니까?"라고 물었다. 답이 계속해서 모여들었다. '과제 수다'를 정리해보니 방재防災, 자녀양육, 자전거 교통, 음식, 의료와 간병, 외국인과 이민이라는 6개 주제로 정리된다는 사실을 깨달았다. 그래서 주제마다 퍼실리테이터를 결정하고 트위터 상에서 워크숍을 개최했다. 2시간 동안 이루어지는 워크숍을 이틀에 걸쳐 개최하여 오로지 주제에 맞는 트윗만을 올리게 했다.

트위터에서 진행하는 워크숍은 의견이 개진되는 속도가 빨라 그 숫자가 엄청나다. 그것들을 정리하거나 통합하고 키워드를 발견하기 위해 필사적이었다. 키보드를 끊임없이 두드려 2시간이 지날 무렵에는 각 주제에 대한 과제의 문제 구성이 상당히 또렷해졌다. 이런 트위터 워크숍을 통해 과제를 좁히고 최종적으로는 '지진재해' '음식' '자전거 교통'이라는 3종류의 과제를 자세히 정리했다. 그리고 이 과제를 해결하기 위한 디자인을 모집했다. 이번에는 학생으로 제한하지 않고 일반인도 참여할 수 있게 했다. 모인 317개의 안 가운데에서 최종 16개 안을 선정하여 더욱 발전시켰고 주제마다 우수 작품도 선정했다.

'가구가 쓰러지는 것을 막는 동물형 방재 상품' '내진耐震에 대해 배울 수 있는 시민대학' '근처 밭에서 키운 야채를 수확할 수 있는 티켓' '품질 보증 기간 순으로 표시되는 영수증' '핸들을 가지고 운전하는 셰어 사이클' '자전거 통근과 전차 통근을 병용할 수 있는 정기권 시스템' 등 각 주제에서 독창적인 아이디어가 모였다[9].

사회적인 디자인으로

사회가 당면한 과제를 해결하기 위한 디자인을 생각할 때 두 가지 접근 방식이 있다. 하나는 직접 과제에 접근하는 방법이다. 문제점을 물리적인 디자인으로 해결하려는 방법이다. 예컨대 수도가 정비되어 있지 못한 아프리카 마을에 손으로 눌러 굴릴 수 있는 롤

issue +design 워크숍.

러 모양의 탱크를 디자인해주는 것. 물병을 머리에 이고 운반하는 것보다 더 많은 물을 단시간에 취할 수 있다. 이것은 과제에 직접 접근하는 방식이다.

한편 과제를 해결하기 위해 커뮤니티의 힘을 높일 수 있는 디자인을 제공하는 접근 방식도 있다. 같은 아프리카 마을에서 아이들이 회전 놀이기구를 타고 놀면 지하수가 상공의 탱크에 모이고, 수도꼭지를 틀면 물이 나오는 방식을 디자인한 예가 있다. 이것은 어린이의 커뮤니티를 촉진하는 디자인인 동시에 물을 얻을 수 있는 해결 방법이다. 커뮤니티 디자인에 동참하게 되면 후자의 접근 방식을 취하는 경우가 많다.

커뮤니티의 힘을 높이기 위한 디자인은 어떠해야 하는가. 무리 없이 사람들이 협력할 수 있는 기회를 어떻게 만들어내야 하나. 지역의 인간관계를 관찰하고 지역의 자원을 발견하여 과제를 파악한 뒤 무엇을 어떻게 조합하면 지역에 사는 사람들 스스로 과제를 해결하려는 힘을 발휘하게 될까. 그리고 그것을 어떻게 지속하면 좋을

커뮤니티의 힘을 높이기 위해
디자인은 어떻게 해야 하는가.

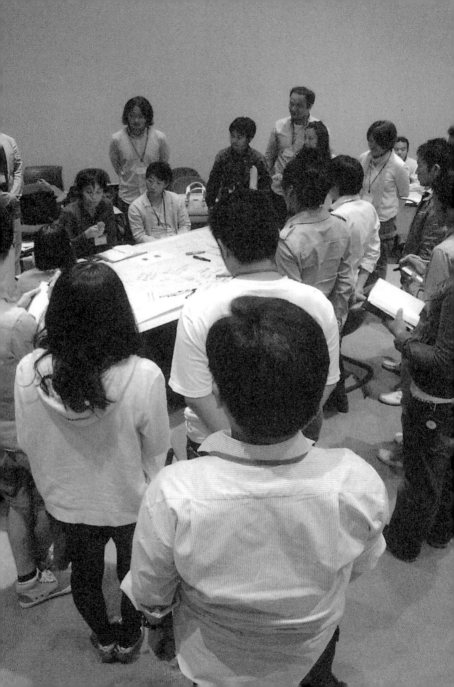

까 생각한다. 모두 지역 사회가 안고 있는 개별적인 과제를 해결하기 위한 디자인이었지만 이 방법론에 따라 진행하면서 지역의 과제가 세계의 과제와 공통된 부분이 많다는 것을 깨닫는다. 앞으로도 세계를 무대로 사회적인 디자인 활동을 하는 캐머런과 정보 교환을 하면서 일본의 과제를 해결하는 디자인을 계속 검토하고 싶다[10].

또한 세계적으로 이루어지고 있는 사회적인 디자인이 일본에서는 거의 소개되지 못하고 있는 것도 과제라 할 수 있다. 영어로 소개하는 서적은 많이 출판되어 있음에도 일본어로 소개하는 서적은 매우 적다. 우선은 일본어로 세계 속의 사회적 디자인을 소개하는 것부터 시작하고 싶다. 현재 건설 회사 홍보지에 매월 사회적 디자인을 소개하는 연재를 계속하고 있다[11]. 이 연재를 서적으로 발간하여 건설 회사 이외의 사람들도 읽을 수 있게 하고 싶다. 특히 디자인을 배우는 학생에게 기업의 인하우스 디자이너가 되거나 상업적인 디자인 사무소에 취직하는 것만이 활동의 장이 아니라 사회적 디자이너로서 세계가 직면한 과제를 해결하는 디자인을 제공하는 것도 보람 있는 일이라는 사실을 전하고 싶다. 세계에는 이미 사회적 디자인에 참여하고 있는 사람들이 많이 있기 때문이다. 그리고 물론 우리의 과제에 대응하는 디자이너도 키우고 싶다.

우리 주변에서 발생하는 다양한 과제는 당연하게도 혼자만의 힘으로 해결할 수 있는 것이 아니다. 커뮤니티 디자인에 나서는 개개인이 조금씩 늘어나 하나라도 많은 마을이 스스로 과제를 해결하는 힘을 키우길 기원한다.

1 자세한 내용은 http://www.h-plus-design.com/
 1st-earthquake를 참조. (현재는 웹사이트 폐쇄)

2 자세한 내용은『지진 재해를 위해 디자인은 무엇을 할 수 있는가?
 (震災のためにデザインは何が可能か)』(hakuhodo+design/studio-L 공저,
 NTT출판, 2009)을 참조.

3 http://issueplusdesign.jp/dekimasu를 참조.

4 첫해, 하쿠호도 안에서 프로젝트 위상이 바뀌었기 때문에
 두 번째 해부터는 하쿠호도생활종합연구소(博報堂生活總合研究所)와
 studio-L이 협력하게 되었다.

5 자세한 내용은 http://seikatsuoken.jp/zokei/kodomo를 참조.

6 자세한 내용은『어린이의 행복을 형태로 만들다(こどものシアワセをカ
 タチにする)』(하쿠호도생활종합연구소 지음, 비매품, 2010)를 참조.

7 자세한 내용은 http://mamasnote.jp를 참조.

8 그 후 프로젝트의 위상이 또 다시 변해 이 해의 프로젝트는 고베시,
 페리시모(フェリシモ), 하쿠호도, studio-L까지 4개 단체가
 협력하게 되었다.

9 자세한 내용은 http://issueplusdesign.jp를 참조.

10 현재 도호쿠 지방의 복구 부흥에 대해 Architecture for Humanity와
 협력하는 틀을 만들기 위해 캐머런과 검토하고 있다.

11 이 연재에 도판이나 텍스트를 사용할 수 있도록 전 세계
 사회적 디자인에 나서고 있는 50개 이상의 설계 사무소와
 연락할 수 있었던 것이 큰 재산이 되었다.

나오는 말

커뮤니티에 흥미를 가지게 된 이유가 몇 가지 있는데 그중 하나는 확실히 한신·아와지 대지진의 경험이었다. 당시 학생이었던 나는 지진이 일어난 직후에 현장에 들어가 고베시의 노란 완장을 차고 답사를 했다. 완전히 부서졌는지 부분 파손인지를 판단하고 백지도에 색을 칠하는 역할이었다. 내가 담당한 곳은 스미요시구住吉区. 면밀한 판단은 필요 없었다. 대부분 빨간 펜만 사용했다. 휙 둘러보는 공간 안은 전부 완전히 부서진 상태였다. 지도 위에 존재하는 도로를 확인할 수 없어서 암담한 기분으로 강변을 따라 걷다가 피해를 입은 사람들이 모여 있는 것을 봤다. 모두가 함께 식사를 만들고 있었다. 아이를 잃은 부부가 부모를 잃은 가족을 위로하고 있다. 이때만큼 사람과 사람의 관계에서 구원을 얻은 적은 없었다. 모든 게 쓸모없어진 고베 마을에 사람 사이의 유대감이 남아 있었고 그곳에서 생활 재건의 싹이 자라고 있었다. 커뮤니티의 강력한 힘을 느낀 순간이었다.

이 책의 원고를 다 써 나갈 무렵 거대한 지진이 도호쿠 지방을 덮쳤다. 수많은 생각이 일어 원고를 쓰던 손을 멈추고, 원고 집필보다 내가 해야 하는 일이 있는 것은 아닐까 고민했다. 그러나 다시 마음을 고쳐 먹고 커뮤니티의 힘을 믿기 시작할 무렵의 나를 떠올렸다. 오히려 이럴 때일수록 커뮤니티 디자인에 대한 원고를 완성해야만 한다고 스스로를 다독였다.

지진 피해지의 도로와 주택은 모두 복구될 것이다. 같은 장소에 다시 마을을 만들어야 하는지는 검토의 여지가 있지만 하드웨어 정

비는 그런대로 진행될 것이다. 동시에 생각해야 하는 것은 사람들의 관계이다. 한신·아와지 대지진 때는 피난민 수에 비해 가설 주택의 수가 압도적으로 적었다. 그래서 고령자와 장애인이 우선적으로 입주했다. 인도적인 판단이었다고 할 수 있을 것이다. 그러나 고령자나 장애인에게 이웃은 생존과 밀접한 관련이 있다는 사실을 간과했다. 저녁거리를 나누고 툇마루에서 두런두런 이야기를 주고받음으로써 고령자와 장애인의 생활이 유지되는 것이다. 이런 지역 커뮤니티가 끊어지자 고령자와 장애인만이 모인 가설 주택 단지에서 지진 후 3년 동안 200건 이상의 고독사가 발생했다.

비상시에는 사람과 사람의 관계가 더욱 중요해진다. 말할 것도 없이 평상시에 손을 써놓아야 한다. 재해가 일어난 뒤에 가설 주택을 세우듯 효율적으로 사람의 관계를 구축할 수는 없는 일이다. 그래서 일상의 커뮤니티 활동이 중요하다. 이것이 지금 커뮤니티 디자인에 대한 책을 쓰는 이유이다. 그렇게 생각하고 원고를 마지막까지 써 내려갔다.

이런 마음을 느꼈는지 편집자 이구치 나쓰미井口夏美 씨의 원고를 독촉하는 목소리가 평소와 달리 부드러웠다. 이구치 씨는 내가 처음 쓴 책을 출판할 때부터 만났으니 이제 10여 년을 안 사이이다. 첫 단행본을 그녀와 만들 수 있었던 것은 큰 기쁨이다. 또 이 책을 만들도록 힘 있게 밀어준 학예출판사에게 감사한다.

데이터와 도판 정리는 studio-L 동료들에게 신세를 졌다. 특히 다이고 다카노리, 니시가미 아리사는 각 프로젝트의 데이터를 정리

해주었고, 간바 신지와 이노우에 히로아키井上博晶, 오카모토 구미코岡本久美子는 도판을 정리해주었다. 이 글로써 감사하고 싶다.

도호쿠의 부흥에 커뮤니티 디자인이 필요함은 말할 것도 없이 무연고 사회가 진행되고 있는 전 지역에도 사람 사이의 유대가 중요해지고 있다. 비상시만이 아니라, 일상생활을 즐겁고 충실하게 만들기 위해서. 믿을 수 있는 동료를 얻기 위해서. 혼신을 다할 프로젝트를 찾기 위해서. 그리고 충실한 인생을 보내기 위해.

이 책이 각 지역에 새로운 관계가 생기는 계기를 만든다면 저자로서 그보다 기쁜 일은 없을 것이다.

옮긴이의 말

물건을 곱게 치장하거나 아름답게 만든 디자인 사례는 유혹하는 상품의 수만큼 우리 일상에 널려 있다. 디자인의 시대라고 칭할 수 있을 정도로 오늘날에는 수많은 디자인 분야가 존재한다. 패션에서부터 상품, 건축, 그리고 풍경에 이르기까지 사람의 손길이 닿아 아름다움을 만들어내고 있다. 이 가운데 야마자키 료가 자신의 활동 기반이자 이 책의 주제로 삼고 있는 분야는 존재하지 않는다. 그 분야는 바로 풍경에서 더 나아가 인간관계라는 미지의 세계에 있다.

지은이 야마자키 료는 최근 일본 건축계뿐만 아니라 언론의 관심을 받고 있는 젊은 건축가이다. NHK의 인기 다큐멘터리 프로그램인 〈정열대륙情熱大陸〉이 그의 활약상을 자세히 다루면서 유명해져 일반 대중을 팬으로 거느린 핸섬한 건축가로 사랑받고 있다.

랜드스케이프 디자이너로 일을 시작한 야마자키 료는 한 가지 의문을 품었다. 왜 건축가가 그토록 정성을 다하여 디자인한 공원이 몇 해 못 가 사람들이 찾지 않는 썰렁한 곳으로 변하는 것일까. 이런 경우는 우리도 흔히 찾아볼 수 있다. 수십, 수백억의 국고가 들어간 박람회장이나 스타디움, 공원 같은 공공시설들이 행사가 끝난 뒤에 막대한 유지비만 들어간 채 쓸모없는 건축물로 남겨져 있다는 기사가 심심찮게 흘러나오고 있다. 저자는 공공장소에 사람들이 모여 서로 이야기하고 즐기는 과정에서 새로운 인간관계를 맺게 할 수 없을까라는 자신의 질문을 디자인으로 풀려고 한다. 그 결론이 바로 '커뮤니티 디자인'이다.

야마자키 료의 활동과 디자인 방식은 우리에게 아직 생소하다.

사실 일본에서도 그는 선구적인 존재이다. 산간벽지나 낙도를 직접 찾아 들어가 그곳에 사는 주민들과 직접 부딪히며 지역 문제를 찾아내고 또 그 해결책을 주민이 직접 찾도록 도와준다. 그 과정 자체를 디자인하는 것이 그의 일이다. 이것은 기존의 자원봉사나 지역운동과는 궤를 달리한다. 자신이 지역이나 사회를 위해서 무언가를 해 '주는' 것이 아니라 스스로 즐기면서, 심지어 기꺼이 제 돈을 지불하면서 활동'하는' 것이다 그리고 그 과정에서 인간관계가 탄생하고 복지와 공공의 역할이 탄생한다.

우리는 매일 많은 사람과 대화를 나눈다. 그러나 SNS가 붐을 이루면서 얼굴과 얼굴을 맞대고 상대방의 목소리를 들을 일이 점점 더 줄어들고 있다. 그저 문자를 통해 소통하면서 우리는 액정 화면 너머의 미지의 인간으로 존재한다. 또 현대인은 실외 활동을 하는 시간이 급격히 줄어들고 있는 실태이다. 실내에서 지내는 시간이 압도적으로 많아지고 있다. 문제는 실외 활동을 많이 할수록 사람들은 행복하다고 느낀다는 것이다.

야마자키 료는 사람들을 밖으로 끌어내어 사람들이 서로 얼굴을 맞대는 즐거움을 디자인한다. 우리가 점차 잃어가고 있는 행복을 다시 찾도록 디자인하고 있는 것이다. 그들을 가까운 공원으로 백화점으로 뒷산으로 데리고 가서 인간이 활동하고 무언가를 만들고 나누는 원초적인 즐거움을 만끽하게 한다. 그야말로 사람을 디자인한다. 우리의 삶 또한 디자인한다.

필자 역시 업무의 특성상 집에서 혼자 보내는 시간이 많다. 대부

분의 연락은 이메일이나 SNS로 처리한다. 이 책을 번역하면서 변한 것이 하나 있다. 거리 벤치에 놓여 있는 야쿠르트 아줌마의 가방. 그 주위에 모여든 할머니들의 대화에 불쑥 동참하고 싶어진다. 저녁나절 공원으로 산책을 나가면 이전에는 눈에 들어오지 않던 것들에 관심이 간다. 저녁 8시면 어김없이 한 곳에 모여 에어로빅을 즐기는 아주머니들, 매주 수요일이면 통기타와 색소폰을 들고 나와 멋들어지게 공연을 선보이는 아저씨들. 야마자키 료는 이들이야말로 공공장소를 제대로 즐기는 사람들이자 우리가 품고 있는 사회 문제를 풀어낼 원동력이 된다고 말한다. 이 책을 통해 잠시라도 사무실과 집을 나서 주위를 걸으며 우리 주변의 사람과 함께 일상을 즐기는 기쁨을 얻길 바란다.

민경욱
2012

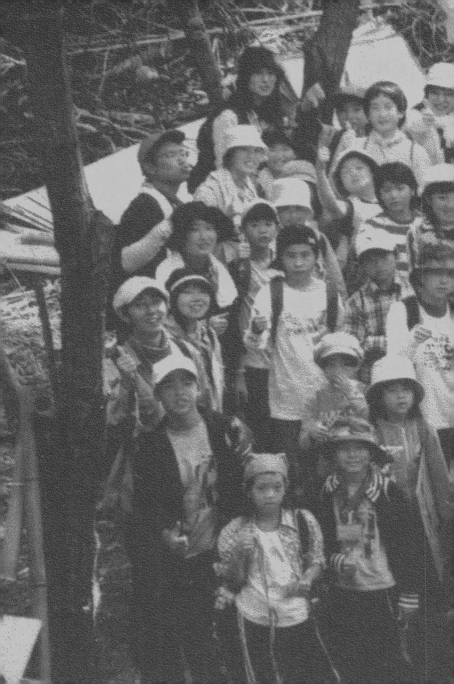

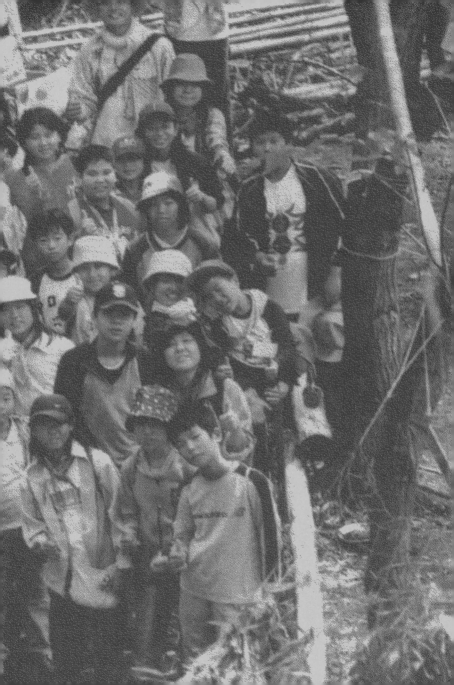